高等教育艺术设计系列教材

动漫角色造型设计
基础实例教程

主 编 田凤秋 周山华
副主编 周德富 刘媛霞 金 益

清华大学出版社
北京

内 容 简 介

本书是动漫制作技术专业以及相关专业的职业技术基础课程。本书的主要任务是培养学生的角色造型设计能力和审美能力，提高学生的原创能力。本书由具有丰富教学和实践经验的一线教师与企业工程师联合编写，内容分两部分，即理论学习部分和实战演练部分。理论学习部分从易教易学的实际目标出发，用丰富的范图、通俗易懂的语言详细地介绍了角色造型设计中各类元素的共通性设计原理，使学生通过系统的学习，逐步掌握动漫角色造型设计的基本知识和技能；实战演练部分通过企业项目和任务布置，增强学生的设计能力和创新能力。本书配有角色设计与绘制过程视频、网络课程资源、课件等资源。

本书主要讲授了人物角色、动物角色、怪物角色、机械角色以及场景的设计技法，以实践为主，以理论为辅，融合了大量的课程思政案例，鼓励学生通过自主学习和模拟实战提升设计能力。

本书可作为动漫制作技术及相关专业的教材，也可作为动漫爱好者的自学读本。

本书封面贴有清华大学出版社防伪标签，无标签者不得销售。
版权所有，侵权必究。举报：010-62782989，beiqinquan@tup.tsinghua.edu.cn。

图书在版编目（CIP）数据

动漫角色造型设计基础实例教程 / 田凤秋，周山华主编 . —北京：清华大学出版社，2024.3
高等教育艺术设计系列教材
ISBN 978-7-302-65365-3

Ⅰ. ①动⋯　Ⅱ. ①田⋯②周⋯　Ⅲ. ①动画－造型设计－高等学校－教材　Ⅳ. ① J218.7

中国国家版本馆 CIP 数据核字（2024）第 012238 号

责任编辑：张龙卿
封面设计：曾雅菲　徐巧英
责任校对：袁　芳
责任印制：沈　露

出版发行：清华大学出版社
　　　　网　　址：https://www.tup.com.cn, https://www.wqxuetang.com
　　　　地　　址：北京清华大学学研大厦 A 座　邮　编：100084
　　　　社 总 机：010-83470000　　　　　　　邮　购：010-62786544
　　　　投稿与读者服务：010-62776969, c-service@tup.tsinghua.edu.cn
　　　　质量反馈：010-62772015, zhiliang@tup.tsinghua.edu.cn
　　　　课件下载：https://www.tup.com.cn, 010-83470410
印 装 者：三河市君旺印务有限公司
经　　销：全国新华书店
开　　本：210mm×285mm　　印　张：15　　字　数：433 千字
版　　次：2024 年 3 月第 1 版　　　　　　　印　次：2024 年 3 月第 1 次印刷
定　　价：79.00 元

产品编号：099037-01

前言

习近平总书记在党的二十大报告中指出：教育、科技、人才是全面建设社会主义现代化国家的基础性、战略性支撑；必须坚持科技是第一生产力、人才是第一资源、创新是第一动力；深入实施科教兴国战略、人才强国战略、创新驱动发展战略，这三大战略共同服务于创新型国家的建设。

动漫是一门集文学、历史、艺术、哲学、宗教、民俗、美术、音乐、戏剧、影视等为一体的综合性艺术。动漫自诞生以来，就与一个国家的文化、历史背景有着不可分割的联系。随着近年一些取材于中国传统文化的优秀动漫作品的出现，人们的视野再次回到本土文化，优秀传统文化在动漫作品中再次熠熠生辉，人们仿佛读到了东方艺术和文化的独特魅力。

本书结合动漫制作技术专业的特点，着力于挖掘我国优秀的传统文化精神，全方面、多维度融入大量课程思政实例，推动课程思政融入动漫专业教学建设。本书致力于培养符合社会主义核心价值观、拥有民族文化自信、具备工匠精神和创新能力的动漫人才，培养学生的动漫角色造型设计能力，使学生熟悉动漫角色设计的理论知识，并掌握动漫角色设计及制作的基本技能。

本书作为校企合作教材，由苏州欧瑞动漫有限公司工程技术人员、教学一线教师共同研究教材大纲、教材结构和教材内容，将欧瑞动漫有限公司的案例与技术引入教材，实现理论与生产实际的真实结合。本书初稿经欧瑞动漫有限公司专家审定，内容更具有针对性、实用性，使教学更加贴近社会需要和职业岗位需求标准，确保学生在学习本门课程后能较快适应企业工作环境。

本书由田凤秋、周山华担任主编，由周德富、刘媛霞、金益担任副主编。参与本书编写的企业人员有赵赟等，参编的一线教师有姜真杰、杨永娟、李亚琴、戴敏利、刘畅、李宏丽、柯健、任平等。此外，感谢编者所在学校科研平台——新媒体艺术与技术创新研究中心（项目号：KYPT20220405）的支持，感谢为此书提供优秀案例的作者，同时感谢大家的鼎力帮助和辛苦付出！

本书在编写过程中参考了参考文献中的部分内容，在此向相关作者表示衷心的感谢。由于编者水平有限，书中难免存在不足之处，恳请广大读者批评、指正。

编 者
2024 年 1 月

目 录

模块1　对动漫角色造型设计的初步认识..1

　1.1　动漫角色造型设计概述..1
　　　1.1.1　动漫的相关概念..2
　　　1.1.2　动画制作流程..4
　　　1.1.3　动漫角色设计的意义..7
　　　1.1.4　实战演练：王宾人物线稿及设计效果图..8
　1.2　动漫角色造型的风格类型..8
　　　1.2.1　绘画艺术与动漫造型风格..8
　　　1.2.2　民间艺术与动漫造型风格..11
　　　1.2.3　不同国家的动漫造型风格..12
　　　1.2.4　实战演练：设计一个古风动漫造型..17
　　　1.2.5　进阶实例：《孔小西与哈基姆》的故事大纲与风格分析..17
　1.3　动漫角色造型设计的内容..18
　1.4　综合案例：唐寅设计效果图..22
　1.5　进阶实例：《孔小西与哈基姆》主要角色介绍..23

模块2　动漫角色造型的比例结构..24

　2.1　学习人体结构的意义..24
　2.2　人体的基本比例..25
　　　2.2.1　理想的人体比例..25
　　　2.2.2　动漫角色造型中的不同人体比例..27
　　　2.2.3　实战演练：设计一个比例夸张的造型..32
　　　2.2.4　综合案例：塑造不同头身比例动漫造型..32
　2.3　人体的骨骼结构..33
　　　2.3.1　骨骼概述..33
　　　2.3.2　实战演练：陆烈人物线稿及设计效果图..35
　2.4　人体的肌肉结构..35
　　　2.4.1　人体不同部位的肌肉表现..35
　　　2.4.2　人体头部、躯干、手臂、腿部肌肉表现..35

动漫角色造型设计基础实例教程

模块2

2.4.3 动漫角色的肌肉表现 ... 38
2.4.4 实战演练：设计一个肌肉型角色 ... 40
2.5 人体的脂肪分布 .. 40
2.5.1 人体的脂肪与体形 ... 40
2.5.2 动漫角色造型中脂肪的夸张与表现 ... 41
2.5.3 实战演练：设计一个体形丰满的人物形象 ... 42
2.5.4 综合案例：林黛玉设计效果图 .. 42
2.5.5 进阶实例：《孔小西与哈基姆》中角色的体形设计 43
2.6 拓展练习 .. 43

模块3 动漫角色的动态与透视 ... 44

3.1 人体的结构画法 .. 44
3.2 实战演练 .. 45
3.3 人体动态 .. 45
3.3.1 人体的重心、平衡与动态 .. 45
3.3.2 角色动作设计 .. 47
3.3.3 实战演练：画一个动态中的人体 .. 47
3.4 人体透视 .. 48
3.4.1 透视的基本规律 .. 48
3.4.2 动漫角色的透视表现 ... 49
3.4.3 实战演练：画一个透视中的人体 .. 51
3.5 拓展练习 .. 52

模块4 动漫角色的设计技法 ... 53

4.1 局部设计技法 .. 53
4.1.1 人体的头部结构 .. 53
4.1.2 动漫角色的五官设计技法 .. 56
4.1.3 角色造型的脸形设计技法 .. 67
4.1.4 动漫角色的表情设计技法 .. 71
4.1.5 实战演练：设计角色表情图 ... 74
4.1.6 进阶实例：《孔小西与哈基姆》中的表情设计 74
4.1.7 角色的发型设计技法 ... 76
4.1.8 实战演练：为你的角色设计发型 .. 85
4.1.9 角色的手脚设计技法 ... 85
4.1.10 实战演练：设计一张与众不同的脸 ... 88
4.1.11 进阶实例：《孔小西与哈基姆》中角色的头部设计 89

IV

4.2 比例三分法 ... 89
4.2.1 身体三分法 ... 90
4.2.2 实战演练：打破身体三分法 ... 90
4.2.3 脸部三分法 ... 91
4.2.4 进阶实例：《孔小西与哈基姆》中角色的转面设计 ... 91

4.3 真人夸张法 ... 94
4.3.1 夸张的艺术 ... 94
4.3.2 夸张的技法 ... 95
4.3.3 实战演练：设计一张夸张的脸 ... 97
4.3.4 夸张的步骤 ... 97
4.3.5 实战演练：依照真人设计造型 ... 99

4.4 形状控制法 ... 100
4.4.1 形状的象征性 ... 100
4.4.2 实战演练：张益的人物线稿及设计效果图 ... 104

4.5 实战演练：生活中看到的造型 ... 104
4.6 综合案例：顾野王设计效果图 ... 106
4.7 拓展练习 ... 106

模块5 动漫角色的年龄设计 ... 109
5.1 不同年龄阶段的角色特征 ... 109
5.2 实战演练：设计一个人物在不同年龄段的动漫造型 ... 113
5.3 综合实践 ... 114
5.4 进阶实例：《孔小西与哈基姆》中角色的年龄塑造 ... 115
5.5 拓展练习 ... 115

模块6 动漫角色性格的设计 ... 117
6.1 性格设计技法 ... 117
6.2 实战演练：设计一个性格鲜明的角色 ... 125
6.3 进阶实例：《孔小西与哈基姆》中角色的性格设计 ... 127
6.4 拓展练习 ... 128

模块7 动漫角色的服装设计 ... 129
7.1 角色造型的服装分类 ... 129
7.2 服饰设计的原则 ... 135
7.3 实战演练：设计一款中国古代服饰 ... 137

7.4	角色造型的服饰设计方法	138
7.5	来自生活中的服饰设计灵感	140
7.6	综合案例：设计一个穿越时空的角色	142
7.7	进阶实例：《孔小西与哈基姆》中服装与道具的设计	142
7.8	拓展练习	143

模块8　动物角色设计 ... 145

8.1	动物的骨骼与肌肉	145
8.2	常见动物角色	148
8.3	动物角色的分类	158
	8.3.1　心拟人类动物角色造型设计	159
	8.3.2　泛拟人类动物角色造型设计	160
	8.3.3　近拟人类动物角色造型设计	161
	8.3.4　实战演练：中国传统文化中的动物形象	162
8.4	动物角色设计的原则	162
8.5	动物角色的画法	165
8.6	动物角色的性格设计	166
	8.6.1　动物的性格倾向	166
	8.6.2　动物角色的性格表达	169
8.7	动物角色的表情设计	174
8.8	实战演练：设计一个可爱的动物造型	175
8.9	拓展练习	175

模块9　怪物角色设计 ... 176

9.1	怪物的分类	176
	9.1.1　古代生物类怪物	176
	9.1.2　传说类怪物	177
	9.1.3　实战演练：仓颉造字	183
	9.1.4　外星类怪物	183
	9.1.5　创作类怪物	183
	9.1.6　实战演练：年兽	186
9.2	怪物设计技法	186
	9.2.1　怪物设计的原则	186
	9.2.2　怪物设计的方法	187
	9.2.3　实战演练：设计一个嫁接的怪物	189
	9.2.4　综合案例	189
9.3	实战演练：《山海经》中的神兽	190
9.4	拓展练习	190

模块10　机械类角色设计 ... 191

　　10.1　机械类角色的特征与分类 ... 191
　　10.2　机械类角色设计技法 ... 194
　　10.3　实战演练 ... 196

模块11　动漫场景设计 ... 197

　　11.1　场景设计的概念 ... 197
　　11.2　场景的功能 ... 198
　　11.3　场景的分类 ... 200
　　11.4　场景设计的内容 ... 202
　　11.5　场景的风格 ... 205
　　11.6　实战演练：设计一个卡通风格场景 ... 207
　　11.7　场景设计的原则 ... 207
　　11.8　场景绘制的步骤 ... 210
　　11.9　实战演练：林中小屋 ... 211
　　11.10　进阶实例：《孔小西与哈基姆》中的场景设计 ... 212

模块12　综合实训 ... 215

　　12.1　对话苏州博物馆"镇馆之宝" ... 215
　　　　12.1.1　五代秘色瓷莲花碗 ... 215
　　　　12.1.2　吴王夫差剑 ... 216
　　　　12.1.3　北宋彩绘四大天王像木函 ... 216
　　12.2　山海经八大神鸟 ... 217
　　12.3　历史贤人 ... 220
　　12.4　抗战英雄 ... 223
　　12.5　致敬巾帼英雄 ... 224
　　12.6　禁毒社工形象设计 ... 226
　　12.7　中草药拟人形象设计 ... 227

参考文献 ... 229

模块 1
对动漫角色造型设计的初步认识

1.1 动漫角色造型设计概述

　　动画是通过角色的表演来推动故事情节和表达主题的。动画同文学剧本一样,反映人物的生活、愿望与理想。动画角色是动画的灵魂所在,是动画精神内涵的外在表现。动漫角色造型设计是把剧本角色视觉化、具象化。优秀的动漫角色是虚拟的、富有真情实感的角色,有符号特征和文化内涵。

　　一部优秀的作品必然会有良好的角色设计和塑造,它们凭借着丰富的文化内涵、积极的人生态度、乐观的性格特征、极具特色的造型塑造赢得了人们广泛的喜爱,也大大提高了作品的艺术价值和商业价值。例如,《哪吒之魔童降世》是以中国传统神话为题材的动画电影,该动画立足于现代价值观念,同时对传统故事进行合理创新、重组,哪吒被塑造为画着烟熏妆、有鲨鱼牙、带着颓废神情但勇于反抗自身命运的反英雄人物形象(图1-1)。2015年《西游记之大圣归来》既有借鉴名著《西游记》的成分,同时又有创新,孙悟空的角色设计无论是外形还是性格都明显区别于传统美猴王,被赋予了更多的人性,展现了有畏惧、有苦恼、有失败、有挣扎且明知不可为而为之的勇气(图1-2)。

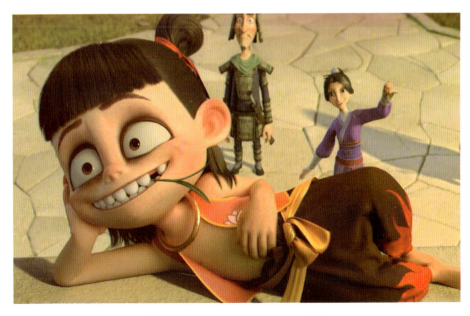

图1-1 《哪吒之魔童降世》(1)

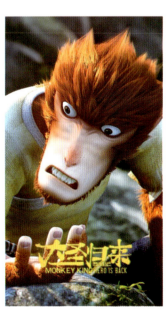

图1-2 《西游记之大圣归来》(1)

优秀的动画形象通常会在外貌、表情或者动作等方面做夸张处理,有容易让人记忆的特点,就外形来讲具有很强的辨识性,即使是剪影的状态也能让人一目了然(图1-3)。

图1-3　Mickey Mouse衍生产品

与真人角色不同,虚拟的动漫形象要求在外形设计上更多地凸显角色的性格特征和在故事中的地位等信息。

1.1.1　动漫的相关概念

1．漫画

漫画一词在中文中有两种意思:一种漫画(caricature)是指笔触简练,篇幅短小,具有讽刺、幽默和诙谐的风格,但却蕴含深刻寓意的单幅绘画作品(图1-4);另一种漫画(comics)是指画风精致写实,内容宽泛,风格各异,运用分镜式手法表达一个完整故事的多幅绘画作品(图1-5)。两者虽然都属于绘画艺术,但不属于同一类别,彼此之间的差异很大,但由于语言习惯已经养成,人们已经习惯把这两者均称为漫画。为了区分起见,本书把前者称为传统漫画,把后者称为现代漫画(过去亦有人称连环漫画,今已少用),而"动漫"中的漫画一般均指现代漫画。

图1-4　伊朗插画家阿里雷扎·帕克德尔的漫画作品

图 1-5　现代漫画

2．动画

动画（animation 或 anime）是指由许多帧静止的画面以一定的速度（如每秒 24 张）连续播放时，肉眼因"视觉暂留"现象产生错觉，而误以为是画面活动的作品。医学证明，人类具有"视觉暂留"的特性，就是说人的眼睛看到一幅画或一个物体后，在 1/24 秒内不会消失。利用这一原理，在一幅画还没有消失前就播放出下一幅画，由此给人带来一种流畅的视觉变化效果（图 1-6）。

3．动画原理

1824 年英国伦敦大学教授彼得·马克·罗杰特在他的研究报告《移动物体的视觉暂留现象》中最先提出视觉暂留现象，又称"余晖效应"。人眼在观察景物时，光信号传入大脑神经需经过一段短暂的时间，光的作用结束后，视觉形象并未立即消失，这种残留的视觉称"后像"，视觉的这一现象则被称为"视觉暂留"。视觉暂留时间为 0.1～0.4 秒。

1870 年，德国科学家赫曼发表了"赫曼方格错觉"。将黑色的方块整齐排列，中间空出了垂直相交的白色条纹。观察者在观察这张图的时候，总会发现余光所及之处存在"暗点"，而当视线转移到"暗点"所在处，"暗点"就会消失，仿佛永远追不到（图 1-7）。

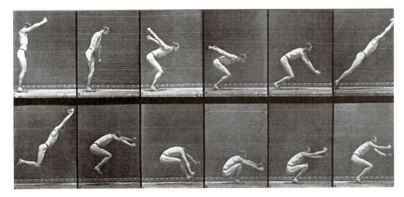 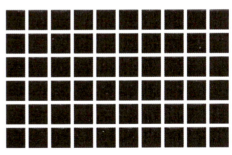

图 1-6　真人运动规律　　　　　　　　图 1-7　视觉暂留现象图

4．动漫

动漫是动画和漫画的合称。随着现代传媒技术的发展，动画和漫画（特别是故事性漫画）之间联系日趋紧密，两者常被合二为一称为"动漫"。动漫的语言本质是一种绘画语言，这种绘画语言贯穿着它的内容与形式，是艺术表达中至关重要的一环，掌握好它的语言就能够随心所欲地驾驭精神的主旨。现代动漫的变革出自日本动漫，因为日本动漫十分流行，已逐渐成了一种文化时尚（图 1-8）。现在动漫本身也涵盖动漫产业。英文词

cartoon的中文音译为"卡通",也是漫画与动画的合称,但有时含义比"动漫"更加广泛,常用来指美国动画(图1-9)。

图1-8 《一人之下》

图1-9 《巴巴爸爸》(1)

5．动漫产业

动漫产业是指以创意为核心,以动画、漫画为表现形式,涵盖了图书、报刊、影视音像制品、舞台剧等产品的开发、生产、发行,以及与动漫形象有关的服装、玩具、电子游戏等衍生产品的生产和经营的产业。动漫产业是以设计、制作、生产、销售和人才培养为产业链的二维和三维动画、网络动画、影视动画、游戏动画及衍生产品开发的产业,是文化、艺术与现代科学技术高度结合的新兴产业。以漫画、卡通、动画、游戏以及多媒体内容产品等为代表的动漫产业在全球经济中的地位迅速提高,逐步成为文化创意产业的支柱产业。动漫产业具有消费群广、市场需求大、产品生命周期长、高附加值等特点,属于资金密集型、科技密集型、知识密集型和劳动密集型的文化产业,目前在许多发达国家已经成为重要的支柱产业。

动漫衍生品是指利用动漫中的原创人物形象,经过专业的动漫衍生品设计师的精心设计开发制造出的一系列可供售卖的服务或产品。动漫衍生产品是动漫产品中非常重要的一部分,主要包括动漫相关的游戏、服装、玩具、食品、文具用品、主题公园、游乐场、日用品、装饰品等,范围较宽,产品种类也较多(图1-10)。

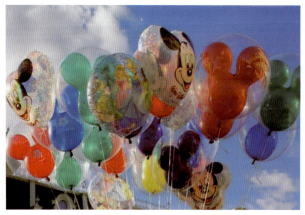

图1-10 动漫衍生产品

无论是传统的漫画还是现代的动画,都离不开角色。无论是写实的角色还是夸张的角色,无论是真实的角色还是虚拟的角色,都具有鲜明的性格特点,是作者表达情感意图的载体。

1.1.2 动画制作流程

动画的制作流程可以分为前期设计、中期制作和后期制作。角色设计处于前期阶段,是进行分镜设计和原画

设定的前提。在动漫产业链中,角色造型在动漫产品开发、生产、出版、演出、播出和销售过程中至关重要。优秀的角色造型是动漫产品成功运营的关键。

1. 前期设计

前期设计是一部动漫作品的起步阶段,主要任务是完成文学剧本创作、角色设计和场景设计、分镜头脚本设计。首先要创作一部构思完整、内容出色的文学剧本,然后依据文学剧本完成文字分镜头剧本,以及根据文学剧本和导演的要求确立美术设计风格,设计角色造型和场景,再由导演将文字分镜头剧本形象化,绘制画面分镜头脚本。

(1)导演阐述。导演阐述是导演对这部动漫作品的创作意图和构思的表达、说明和总结,导演阐述主要包括思想理念、剧情结构、创作意图、影片风格、环境背景、人物分析、画面处理和视听配合等。

(2)动画文学脚本创作。动画文学脚本创作是将文学剧本转换为动画片实际拍摄所需要的动画文学脚本,详尽阐述故事情节、角色特征、服饰风格、道具及景别等。

(3)美术设计。美术设计的主要任务有确定造型风格,完成角色造型设计、场景设计和道具造型设计,以及确定色彩关系等(图1-11)。

图1-11 《千与千寻》中的角色设计与场景设计

(4)分镜头脚本设计。分镜头脚本设计是利用蒙太奇语言将文学脚本转换成画面的形式,并配以各种特效、拍摄手法等。分镜头脚本设计详细说明了每一个镜头中的景别、角度、机位、灯光、角色动作及服装道具等内容,并指示何时切换到下一个镜头,以及镜头开始和结束的方式(图1-12)。所有的制作人员都要严格按照分镜头脚本进行制作。在分镜头脚本的基础上,可进一步丰富和完善画面内容,如角色活动范围、比例关系、空间关系、镜头运动方式、画面规格等。

2. 中期制作

中期制作的主要任务是具体绘制和检验等工作,主要包括设计稿、原画和背景的绘制、检查及校对等。

(1)设计稿。设计稿创作分为动画设计稿和背景设计稿。创作者通常要做的有标注镜头号、画框规格、时间、关键动作、镜头移动指示、计算机操作及特效指示、各种组合线指示,以及背景设计、台词、声效、光源等,将动作、场景、镜头移动、人物表情和运动等进行更加具体的指示。

(2)原画。原画即动画关键帧,由原画师负责绘制。原画师须具备高超的手绘能力、准确的时间掌握、空间概念以及运动规律知识(图1-13)。

图 1-12 《千与千寻》中的分镜头脚本设计

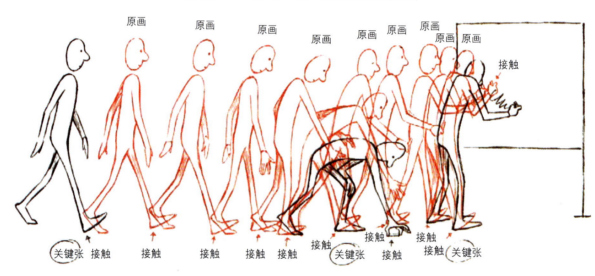

图 1-13 原画示意图

（3）修型。修型也被称为作监，是对原画的修改和誊清。修型工作完成后，原画才算最终定稿。

（4）动画。动画就是原画之间的衔接性画面，也称中间画，也就是按照要求绘制原画之间的画面从而使动作连贯起来（图 1-14）。

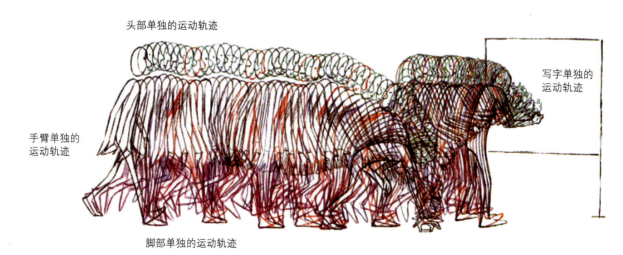

图 1-14 动画示意图

3．后期制作

后期制作阶段的主要任务是将中期完成的画稿进行上色、校色以及最终剪辑、配音、配乐等工作，从而高质量地完成一部或多部动画系列片。

在各种各样的动漫作品的创作环节中，角色造型的设计是整个影片中的基础和必要前提，它们主导着动漫作品整体的情节和风格。

1.1.3 动漫角色设计的意义

动漫角色设计的意义不仅仅局限于动漫作品本身，优秀的动漫角色代表着一种价值观、一些美好的愿望或者某些优秀的品质，甚至是一种民族精神、一个时代的象征。角色设计就是把剧本角色视觉化、具象化。动漫作品中的形象是在现实生活的基础上，通过幻想虚构以及高度的概括所创造出来的形象。动漫角色形象是外在特征和内在性格的结合，形象中的内在性格也由于外形的夸张和概括而显得格外鲜明（图1-15）。

图 1-15 《白蛇：源起》中的角色造型

动漫角色造型可以随着动画师的思绪变出千奇百怪的形象，在动漫作品中角色形象的作用就像演员一样，但比真人演员背负了更多的责任。除了表演风格之外，外在的形象本身就是一种"符号"，可以反衬和加强角色的性格及心理活动。设计动漫角色造型就等于塑造明星，优秀的动漫角色一定是虚拟且富有真情实感的角色，具有符号特征（如形态、服饰、动作、表情、色彩、纹理等）以及文化内涵，一般有特定的故事情节和主题帮助塑造角色的文化内涵，或是外在形态上体现的某些文化元素（图1-16）。

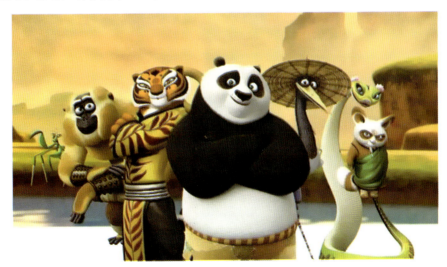

图 1-16 《功夫熊猫》中的角色造型

在动画制作流程中,角色造型设计是完成商业策划、创意和剧本创作之后重要的创作环节,是动画前期创作阶段的起点,角色造型设计不仅是后面创作的基础和前提,而且决定了动画的艺术风格、情节和趋势。造型设计的任务包括:角色的标准造型;转面图,通常有正面、侧面、背面的结构图、比例图(指角色与角色、角色与景物、角色与道具之间的比例);服饰道具分解图;形体特征说明图,即角色所特有的表情和习惯动作及口型图等。动漫角色无论是有生命的生物还是无生命的物体,都是动漫传情达意的"工具"(图1-17)。

1.1.4 实战演练:王宾人物线稿及设计效果图

王宾,明代画家,隐士,字仲光,号光庵,吴县(今属江苏苏州)人,擅长山水画和刻印。王宾是古代所谓的"逸士",当时与吴县韩奕、昆山王履并称"吴中三高"。王宾为侍奉母亲尽孝道,几经劝说,仍决意辞官,过着闲云散淡、幽居西山的生活。太子少师姚广孝和他是世交,曾举荐他为官。对他说:"寂寂空山,何堪久住?"王宾答:"多情花鸟,不肯放人。"(图1-18)

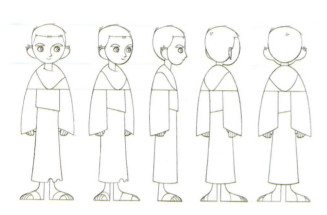

图1-17 《凯尔经的秘密》中角色的转面

图1-18 王宾人物线稿及设计效果图(作者:丁希雯)

1.2 动漫角色造型的风格类型

动漫作为一种文化产品,其艺术属性是与生俱来的。动漫角色是动漫作品中的演员,其外在形象和内涵是否符合动漫作品的总体要求,是否能充分展示角色造型的性格魅力,是决定动漫作品成败的关键。下面阐述动漫角色造型风格的分类,绘画艺术、民间艺术对动漫造型风格的影响以及不同国家的动漫造型风格。

1.2.1 绘画艺术与动漫造型风格

1. 写实类动漫造型

写实类角色造型是动漫角色造型中最逼真的一类,是根据人物的原型加以适当的夸张变化设计而成的,角色的面部表情、动作和骨骼非常逼真,是按照事情真实的样式进行表达的方式。角色拥有细致真实的情感反应。写实类动漫造型在造型设计上突出人物性格,注重结构的严谨性、准确性,强调体积感与强烈的对比性,虽经过艺术的夸张处理,但仍忠于原型。写实的动漫作品也未必需要每分每秒都是写实,插入夸张的手法也会给作品带来意

外的喜剧效果。写实类动漫作品在创作分镜头的时候注重真实的透视,动作也不会天马行空,往往会追求和接近现实中的动作,打斗场面也不会出现非现实的场面。比起夸张的动漫风格,写实的画风就是更加贴近事实,可以创建一个更有真实感的虚构世界(图 1-19)。

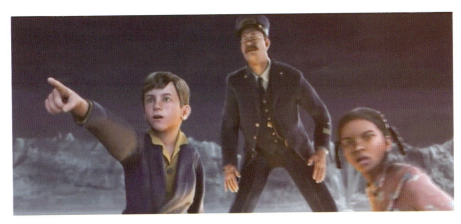

图 1-19 《极地特快》

2．半写实类动漫造型

半写实风格动画角色的造型在写实的基础上进行艺术加工、改造,通过夸张甚至变形的手法突出动画角色的主要特征,既不失写实的特色,又增加了更多设计者创作的成分。通常半写实风格的人物造型结构简练、概括夸张、特征突出、性格鲜明(图 1-20 和图 1-21)。

图 1-20 《超凡的诺曼》　　图 1-21 《相思》

3．夸张变形类动漫造型

为了表达强烈的思想感情,突出某种事物的本质特征,运用丰富的想象力对事物的某些方面着意夸大或缩小,作艺术上的渲染,这种修辞手法叫作夸张。夸张在动漫中的应用无处不在,动漫就是一门夸张的艺术。夸张的手法可以更生动地表现出情节、动态或表情,使作品更具艺术感染力。夸张、变形类动漫造型会将形体结构如头部、躯干、四肢等部分随意压缩、拉伸,头部五官形状的比例、位置的变化更加随意、自由,更具有丰富想象力的艺术创作特质(图 1-22 和图 1-23)。夸张的表演风格可以让作品的假定性满值,让虚构的内容更容易理解和让观众接受。

4．抽象符号类动漫造型

抽象符号类动漫造型的特点是简单、无拘无束,造型抽象且符号化,随意性比较强。抽象写意类动漫造型一般出现在个性化较强的动漫作品中,造型不刻意强调是什么或像什么,带有较强的主观创造性和随意性,如各种

符号、字母及任意形状都有可能成为设计的灵感来源(图1-24)。抽象写意类动漫造型隐含在画面运动的过程中，有时是象形的，带有符号特征，多有象征性、随意性的特点（图1-25）。

◆ 图1-22 《蜡笔小新》

◆ 图1-23 《大护法》

◆ 图1-24 《巴巴爸爸》（2）

◆ 图1-25 《三十六个字》

5．装饰类动漫造型

装饰类动漫造型的特点是对造型做一定的图案化处理，色彩上不强调光影与空间的表现，更注重画面的色彩在节奏、统一、组合方式等形式规律方面的应用，装饰风格的作品平面效果突出，装饰风格的动画角色设计形式感强，有独特的艺术感染力（图1-26)。一般对物象做平面化处理，用变形、变式、变色的手法对物象做大胆的修饰。这类造型充满了想象，具有简练、淳朴、含蓄、浪漫、夸张的艺术特点和唯美的艺术倾向。

◆ 图1-26 《养家之人》

1.2.2 民间艺术与动漫造型风格

现代动漫作品在艺术形式上的发展早已突破绘画性与平面性,在空间与表现形式上日趋丰富多彩,通过发挥各种材质的特性,将动画的"动"体现于各种物质特性。动漫作品作为一门创作艺术,从其产生开始便与绘画艺术息息相关,常见的动漫角色造型表现形式有水粉画风格、素描淡彩风格、年画风格、壁画风格、水彩画风格、水墨画风格和版画风格等,不同风格的绘画形式使动漫角色造型呈现不同的视觉效果(图1-27)。

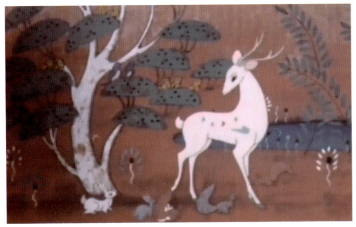

图1-27 壁画风格动画片《九色鹿》

水墨动画片可谓是最具中国风格的动画片,它将中国的水墨画与动画电影相结合,使中国特有的笔墨情趣完美地再现于银幕,形成最具中国特色的艺术风格,震惊了整个世界影坛。《牧笛》(图1-28)和《小蝌蚪找妈妈》(图1-29)等可以说是其中的代表作,富于韵律的画面、诗的意境,给人以美的享受,使动画艺术也达到一种审美的境界。

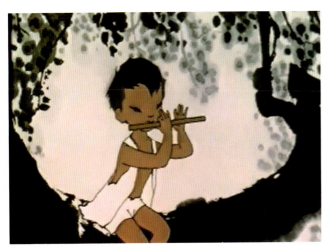

图1-28 《牧笛》　　　　　　　　　图1-29 《小蝌蚪找妈妈》

民间艺术是动漫作品取之不尽的设计源泉。在动漫作品的表现形式上,艺术家们在不停地尝试运用各种民间艺术表现手法,使动漫风格呈现出了与众不同的艺术效果。特有的动漫风格有剪纸风格(图1-30和图1-31)、皮影风格、木偶风格(图1-32)、戏曲风格、实物风格和泥偶风格(图1-33)。

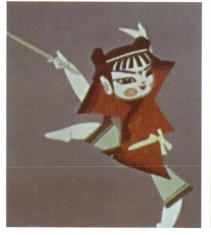
图 1-30 剪纸动画《渔童》

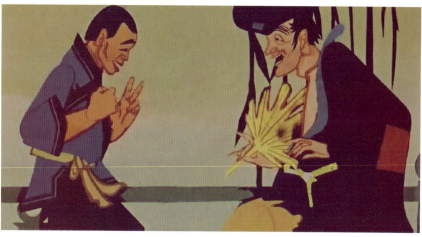
图 1-31 剪纸动画《济公斗蟋蟀》

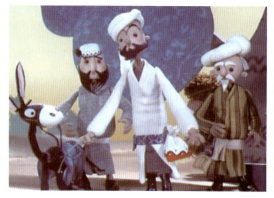
图 1-32 木偶动画《阿凡提的故事》

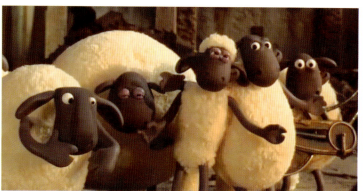
图 1-33 黏土动画《小羊肖恩》

1.2.3 不同国家的动漫造型风格

从动画诞生至今,动画角色造型不断演变。不同国家因文化与历史的差异,动画造型千姿百态,各具特色。

1. 中国动漫造型风格

中国的动画角色造型不局限于对外界物象的外表模拟,更着重于表现万物的内在特性;不求物象的结构、比例、透视解剖的准确,而是注重突出对象的势,并善于把握大的特征,处于似与不似之间,讲究韵律和构成,形成了自然中的秩序化、律动化,进而滋养出独特的节奏、平衡和充满动感与力度的结构形态(图1-34)。比如,经典水墨动画电影《山水情》(图1-35)以写意画的方式,抛开光影比例关系,在似与不似之间塑造人物,更趋于传情而不在于写形,更在于写意而不在于写实。这都是动画设计师对现实生活情形的一种提炼、概括,并涵盖了他们视觉艺术思维的形式。

中国传统动漫角色造型成功地借鉴了中国传统艺术形式,具有鲜明的中国特色和突出民族风格。这些形象简约含蓄、传神生动,始终坚持自觉追求鲜明的民族风格和民族身份。《大闹天宫》在追随当时的审美潮流的同时,保留性格鲜明的艺术神韵,成功塑造了一个集勇敢与活泼于一体的孙悟空,其惟妙惟肖的形象被几代观众铭记,也影响到其后的很多艺术创作(图1-36)。1979年版的《哪吒闹海》中,著名画家张仃设计的哪吒造型既具有"神"的超凡脱俗气质,又有"人"的生活气息(图1-37)。《大闹天宫》和《哪吒闹海》的民族风格表现为浓重、绚丽的格调。在山川、石头、草木等景物以及宫殿建筑的造型设计上,华美的视觉造型和活泼的内在情绪融为一体,

个性鲜明的人物性格与华丽鲜艳的神奇景色相得益彰，传统绘画的形式美感和装饰美学的意味有机融合，呈现出一个灿烂丰富的意象世界，于情景交融中揭示作品的内在意蕴。

图 1-34 《鹿铃》

图 1-35 《山水情》

图 1-36 《大闹天宫》

图 1-37 《哪吒闹海》

从 20 世纪的《大闹天宫》《哪吒闹海》到近年的《西游记之大圣归来》《哪吒之魔童降世》，孙悟空、哪吒的形象发生了显著变化（图 1-38 和图 1-39），形象内涵也被赋予新价值、新理解和新呈现。数字技术同时带来观影体验、形象造型的更新，但影片中艺术形象的内涵和成长叙事的主题始终未变（图 1-40 和图 1-41）。

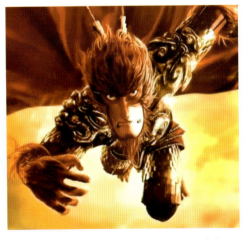

图 1-38 《西游记之大圣归来》（2）

图 1-39 《哪吒之魔童降世》（2）

图 1-40 《小门神》

图 1-41 《姜子牙》

中国动画角色在造型设计上类似于中国工笔重彩或年画的线条和填色过程。中国动画角色的设计大都源于历史题材，角色造型都以历史人物为主，造型富有中国民族特色。

2. 欧美动漫造型风格

美式动漫造型从最初的米老鼠、唐老鸭到众多让人们喜闻乐见的动画形象，其造型风格已经深入人心。同其他动画造型相比较，更显得夸张和富于变化。这些形象讲究体块感，注重整体效果，结构复杂，效果单纯，色彩浓烈鲜艳；肢体和表情的动作利用压缩与伸展夸张到极致，富有弹性，以此表现极度流畅自由、灵活快速的动作特征。《猫和老鼠》中的汤姆猫外形漂亮，动感十足，两只眼睛也总是贼溜溜地转个不停。它没有固定的表情，而是在一系列的动作中，不断展现出具有想象力且出乎意料的变形，形象地表现出它所具有的小聪明、狂妄、幽默、滑稽的个性。

欧美动画的商业模式以迪士尼为代表。迪士尼动画造型最核心的理论是"圆形论"，即任何形态都是由圆形组成的。圆形是最能体现动作弹性、文治武功等形态变化的形体。迪士尼的动画造型在细节处理上采取适度夸张变形的手法，将角色的眼、嘴、手、脚等参与表演的部位设计得比较突出，利用异于常人比例的方式达到吸引观众视线的目的（图1-42～图1-53）。由于欧美人发色、肤色、瞳孔颜色的多样性，欧美动画造型的色彩也较大胆夸张，突出丰富且有表现力的色彩。

美国动画角色设计喜欢将动物拟人化，将人的性格特征在动物的身上得以体现。美国的角色造型能将直线与弧线合理地结合起来，角色注重整体的效果展现，讲究角色的体块感，肢体和表情的动作极其夸张且富有弹性，色彩浓烈，线条舒展，表现夸张、稚气、可爱有趣、个性化、卡通化，出人意料的变形与夸张程度令人瞠目结舌。角色形象符号化，造型设计极其简单，所勾勒出的角色形神兼备，经常体现英雄主义、自由、正义的价值观。

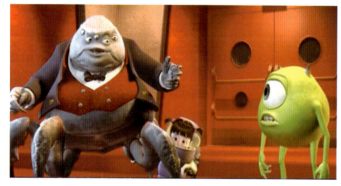

图 1-42 《怪物公司》

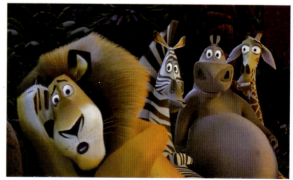

图 1-43 《马达加斯加》

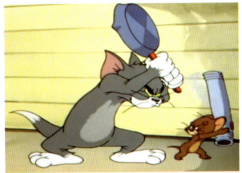 图 1-44 《猫和老鼠》
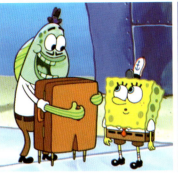 图 1-45 《海绵宝宝》
 图 1-46 《怪鸭历险记》

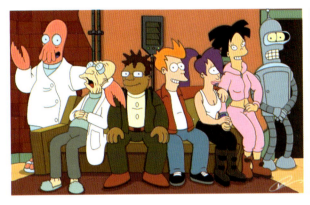 图 1-47 《飞出个未来》
 图 1-48 《开心汉堡店》

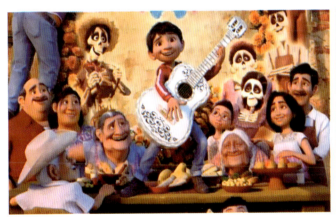 图 1-49 《寻梦环游记》
 图 1-50 《疯狂动物城》

 图 1-51 《神偷奶爸》
 图 1-52 《冰雪奇缘》
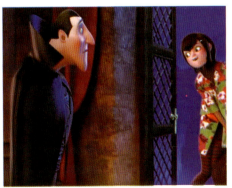 图 1-53 《精灵旅社》

3. 日本动漫造型风格

日本的动漫造型带有明显的"写实主义"风格，结构设计都以自然中的物象为参照，动作设计也是模仿自然的基本规律，对形象做变形处理的不多。比如，家喻户晓的日本动画大师宫崎骏，他的动画作品中的角色造型基本是按照现实生活中人物的结构、比例、形象、动态等进行准确的设计和定位的，其形态、设色、服饰、性格设计等没有较强烈的夸张变形，更接近现实人物的真实状态，因此可以拉近观众与角色之间的距离。

日本动漫造型延续了漫画中的形象，画面饱满，色彩浓烈，人物造型夸张，比较生动。日本动漫注重角色内心情感，反映在动画造型设计上，一方面是表现客观，另一方面是极力反映主观，反映在动画造型上是接近还原的写实风格造型和极度改变身材比例的夸张风格造型。比如，《城市猎人》《千年女优》《亚基拉》等动画的造型设计非常接近真实人物的外貌，而《圣斗士》《美少女战士》等动画的造型设计则尽力拉长人物身材、五官的比例。无论是写实风格还是夸张风格，将角色美化是日本动画造型设计的基础原则，身材标准、五官精致、服饰华丽，唯美化和模式化的日本动画角色造型成了日本动画的标签（图1-54～图1-61）。

图1-54 《美少女战士》

图1-55 《千年女优》

图1-56 《樱桃小丸子》

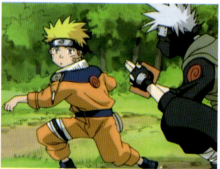
图1-57 《火影忍者》

图1-58 《名侦探柯南》

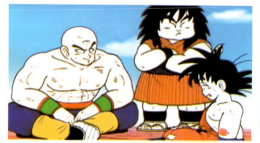
图1-59 《龙珠》

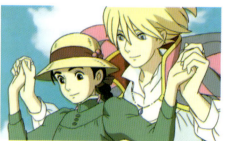
图1-60 《哈尔的移动城堡》

图1-61 《言叶之庭》

日本角色形象已经拥有了自身一种特定的创作模式。在角色风格上,角色始终带着清晰明显且浓郁的民族文化。其唯美且细腻的角色表现上又彰显着东方人的精神特点,线条柔软,表现出了东方人委婉含蓄的感觉,画面极其唯美。角色的造型柔和甜美,风格细腻精致,线条细致柔软流畅婉转。

4．法国动漫造型风格

不同于迪士尼的工业化动画风格,法国动画走的是风格化,能体现出艺术大师个人个性化的道路,一直保持其独特的清新风格,结合本土的传统文化底蕴。法国动画里荒诞情节较多,画面的风格、艺术形式及表现手法都较为夸张,角色造型多夸张且放大缺点,如大鼻子、尖脑袋、高颧骨、细长腿,大大的双眼皮眼球外凸。大部分仅用最为简单的自然线条勾勒出人物的外形,色彩随心运用(图 1-62)。

图 1-62 《疯狂约会美丽都》

1.2.4　实战演练：设计一个古风动漫造型

1．角色王锡爵

王锡爵,字元驭,号荆石,明代南直隶苏州府太仓州(今属江苏太仓)人,生于明嘉靖十三年七月二十一日(1534 年 8 月 30 日),卒于万历三十八年十二月二十九日(1611 年 2 月 11 日)。王锡爵仕途三十余载,任内阁首辅多年,一生勤于政务,主要成就有:一是力主对日本一战,保证大明外部环境的安全;二是防治灾害,救护百姓;三是对皇帝懒政、朝臣结党和政令不通十分担心,并奋力改革。

王锡爵的角色造型设计效果如图 1-63 所示。

2．角色李玉

李玉(约 1691—约 1671 年),字玄玉,号苏门啸侣,一笠庵主人,清初戏剧家,吴县人。明朝灭亡后专心剧本创作,创作剧本 60 多种,现存世 20 种,其中《万里缘》《千钟禄》反映了清兵入关后的离乱生活;与朱素臣等合作《清忠谱》,揭露了魏忠贤阉党集团的残暴统治,歌颂了颜佩韦等人的斗争精神。作品通俗易懂,在戏曲技巧上有一定的成就。他还编有《北词广正谱》,是研究北曲的重要著作。李玉的造型设计效果如图 1-64 所示。

1.2.5　进阶实例：《孔小西与哈基姆》的故事大纲与风格分析

1．故事大纲

到沙特参加中沙交换生计划的孔小西,出生在美食世家,她和哥哥孔小东都非常擅长烹饪中国美食。

孔小西误打误撞遇到了沙特少年哈基姆,而哈基姆的家里刚好有一家餐厅。可是哈基姆家的餐厅却遇到了来自对面新开的法式餐厅——拉曼餐厅的竞争。

拉曼餐厅的老板皮埃尔更是想把生意不好的哈基姆家的餐厅收购下来。

为了保住哈基姆家的非常有特色的传统阿拉伯餐厅,孔小西和孔小东将来自中国的美食做法和食材带入了哈基姆家的餐厅,不但帮助餐厅渡过难关,还发生了一系列温暖、有趣的故事。

🔺 图 1-63　少年时期的王锡爵（作者：丁希雯）　　　　🔺 图 1-64　李玉（作者：丁希雯）

2．风格分析

《孔小西与哈基姆》以中沙儿童友谊为主题，不但呈现出沙特本土的文化特征，也融入了中国美食、服饰、功夫等中国元素。该动画为电视动画，观众以儿童为主，剧情轻松活泼，故采用半写实动漫造型风格。角色造型概括、简洁，角色形体结构和面部表情夸张、变化丰富，为故事营造了轻松和谐的搞笑气氛。可爱的角色造型符合儿童的审美。故事发生在现代，画面以二维矢量形式表达，以实现高清效果。另外画面色彩明快，饱和度高。

1.3　动漫角色造型设计的内容

1．角色头部转面设计

角色头部转面需要在造型设计阶段完成，为分镜及原画设计提供依据。角色头部转面设计包括正面、3/4 正侧面、侧面、3/4 背侧面和背面五个转面（图 1-65）。

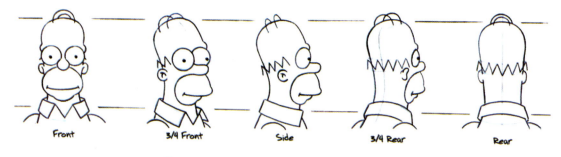

🔺 图 1-65　《辛普森一家》中的角色头部转面

2．角色面部表情设计

在动画片中，对于角色肢体动作的表现固然重要，但绝对不能忽视角色的表情所具有的表现力。在系列动画片以及影院动画片的剧情中，一般都有大量的对白和各种情绪的动作表现，这是叙事的需要，也是塑造角色的需要。通常情况下，这些情绪的表现不仅仅通过角色的肢体动作表现，更多情况下是通过角色的表情来表现。人物表情的变化很多也很微妙，并且能够直接反映人物的内心活动，是人物情绪变化、内心活动的外露表象，所以在学习动画运动规律时，就要涉及表情与口形的运动规律（图 1-66 和图 1-67）。

⬆ 图1-66 《西游记之大圣归来》角色表情设计

⬆ 图1-67 《超凡的诺曼》角色表情设计

3．角色口形设计

动画的口形与表情一般是分不开的，角色口形会在统一规范的基础上依角色不同而表现出不同的风格（图1-68）。

⬆ 图1-68 《哪吒》中的角色口形范图

4．角色身体转面设计

角色身体转面可以强化角色的立体特征，一般包括正面、3/4身体正侧面、侧面、3/4身体背侧面四个转面（图1-69）。

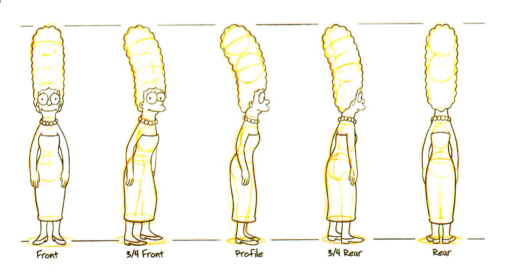

⬆ 图1-69 《辛普森一家》中的角色转面图

5．角色手形设计

角色手形变化是角色表演的重要方面，不可或缺。角色设定不同，手的外观、形态与动作也会有很大差异（图1-70和图1-71）。

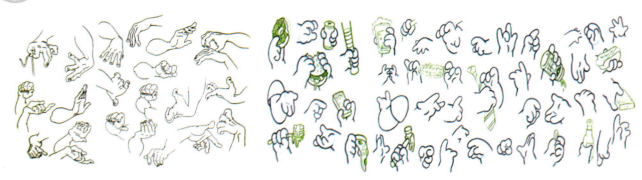

🔸 图 1-70 《人猿泰山》中的角色手形设计图　　🔸 图 1-71 《辛普森一家》中的角色手形设计图

6. 角色常见动作设计

在动画的角色设计阶段，需要将主要角色的标志性动作或常见动作进行设定，以更直观地表现人物角色的性格特征（图 1-72 和图 1-73）。

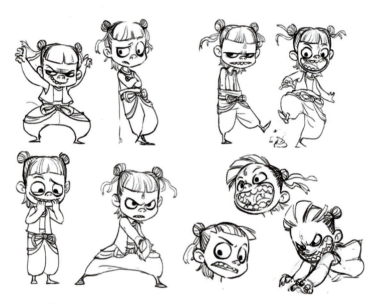

🔸 图 1-72 《哪吒之魔童降世》中的角色动作设计范图

🔸 图 1-73 《西游记之大圣归来》中的角色动作设计范图

7. 角色色彩设计

色彩是全人类通用的语言,色彩不仅是有机的或物理的变体,而且是一种语言参照,是思想的辅助方式、智慧的支撑和生活的向导。色彩是动漫作品中角色设计的重要元素之一,它对于角色有着基本的色彩表现作用,能通过人们的视觉感官来表达角色的情感、塑造角色的性格,从而与剧情的发展密切关联起来(图1-74)。

色彩在动画角色中的表现是指通过某人的外貌和行为的某些色彩特征,把握这个人的内在情感、思想和动机。这些外在信息可以通过人的面部表情、身体姿态表现出来,也可以在人的衣着色彩打扮、生活环境的布置上表现出来。

图1-74 角色色彩设计范图

动漫角色的色彩格调与动漫作品整体格调密不可分,动漫作品类型不同,其整体的色彩也不同。比如,喜剧类型的动漫作品配色鲜明艳丽,运用更多饱和的色彩,而科幻类型作品会选择具有科技感的金属配色和具有神秘感的暗黑色系。

8. 群组角色设计

一个动漫作品往往会涉及多个角色造型,因此需要将全片所有角色特征、比例在图中明确标示,便于在同一镜头中出现两个以上角色时,画出正确统一的比例关系(图1-75和图1-76)。

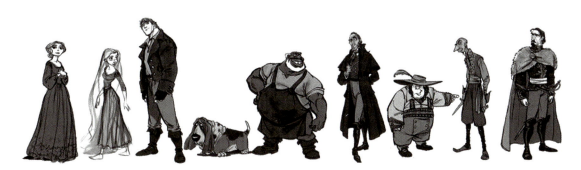

图1-75 《长发公主》中的人物比例范图

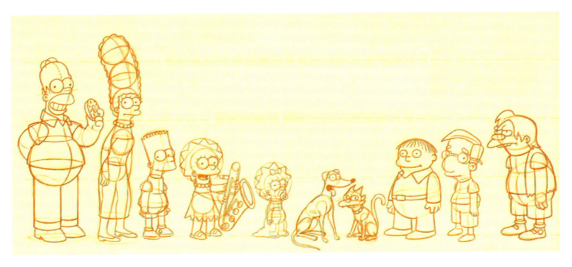

图1-76 《辛普森一家》中的群组角色设计

9. 道具设计

道具是与场景和剧情人物有关的一切物件的总称,也可理解为场景中的陈列装饰及角色表演时随身配备的可移动物件。道具设计是动画设计中的重要一环,道具不仅是角色造型的重要组成部分,也是场景造型的主要建构元素。成功的道具设计具有生命力、感染力,作为个性化、标志性的视觉符号,能够提升形象魅力,渲染场景气氛,丰富画面效果。成功的道具设计还可以作为动画衍生品推广其商业价值(图1-77)。

图1-77 《辛普森一家》中的道具设计

1.4 综合案例:唐寅设计效果图

唐寅(1470年3月6日—1524年1月7日),字伯虎,小字子畏,号六如居士,南直隶苏州府吴县人,祖籍凉州晋昌郡,明朝著名画家、书法家、诗人。在绘画方面,他与沈周、文徵明、仇英被并称为"吴门四家",又称"明四家"。唐寅尝试打破门户之见,对南北画派、南宋院体及元代文人山水画兼收并蓄。另外,唐寅对自然山川有着亲身的体察和真实感受。他的代表作品有《落霞孤鹜图》《春山伴侣图》等。唐寅书法源自赵孟頫一体,风格丰润灵活,俊逸秀拔,代表作有《落花诗册》。诗文上,与祝允明、文徵明、徐祯卿被并称为"吴中四才子"。唐寅诗文以才情取胜。其诗多为纪游、题画、感怀之作。著有《六如居士集》等。设计效果如图1-78~图1-80所示。

图1-78 唐寅设计效果图(1)(作者:朱子璇)

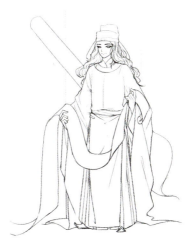
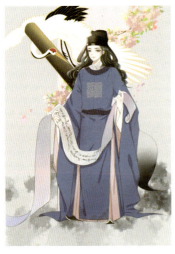

图 1-79　唐寅设计效果图（2）（作者：李亚宏）　　　　图 1-80　唐寅设计效果图（3）（作者：马艺、丁希雯）

1.5　进阶实例：《孔小西与哈基姆》主要角色介绍

孔小西：女，12 岁，来自中国的交换生，孔小东的妹妹。性格俏皮可爱、古灵精怪，天不怕地不怕，是个不好惹的小姑娘，作为中国知名饭店行政总厨的女儿，天生有着敏锐的味觉。她味觉过人，擅长各种调味，会做一手很棒的川菜。

哈基姆：男，12 岁，纳吉得餐厅老板赛义德的儿子。性格活泼开朗，天生乐观，热情好客。平时大大咧咧，不拘小节。最不喜欢做饭，可是偏偏父亲对他寄予厚望。但是容易相信别人，得意起来会骄傲自满。

孔小东：男，13 岁，来自中国的交换生，孔小西的哥哥。性格正义勇敢、充满侠义精神。刀工精湛，武功高强，意志坚毅。严肃机警，反应灵敏，对妹妹尤为在意。他擅长刀工，并将中国武术融入其中，会做一手精致的淮扬菜。

赛义德：男，40 岁，纳吉得餐厅的老板，哈基姆的父亲。性格固执，喜欢唠叨；胆小；有时候还有点爱慕虚荣；对哈基姆期望很高，总是希望哈基姆按照自己的想法生活。

皮埃尔：男，45 岁，拉曼法式餐厅的老板。性格看似温文尔雅，幽默风趣，私底下容易歇斯底里，乱发脾气。他是一个野心极大的商人，计划收购利雅得所有有名的老餐厅，控制当地餐饮市场并牟取暴利。

布里斯：皮埃尔的儿子，有名的少年厨师，他热爱美食，哈基姆是他最大的敌手。但是他却希望用自己的真本领战胜哈基姆，后来他被孔小西的中国厨艺所征服，来到了中国学习美食的做法。

拉姆：拉曼餐厅的前厅经理，皮埃尔的表弟。总喜欢证明自己的能力，可是却总是做很多愚蠢滑稽的事情。

模块 2
动漫角色造型的比例结构

2.1 学习人体结构的意义

在设计角色造型之前,需要先掌握一些基本的绘画技能,如素描和速写。素描的训练能加强造型的写实能力,对人和物的造型结构达到细致精确的塑造,以及对光影的真实把握(图2-1)。速写在角色造型中也同等重要,它能迅速概括并准确抓住现实生活中的造型,增加对动态的捕捉能力(图2-2)。

在动漫造型前,必须恰当把握造型的比例关系,比例关系是塑造角色的年龄、职业及性格等的重要依据(图2-3)。

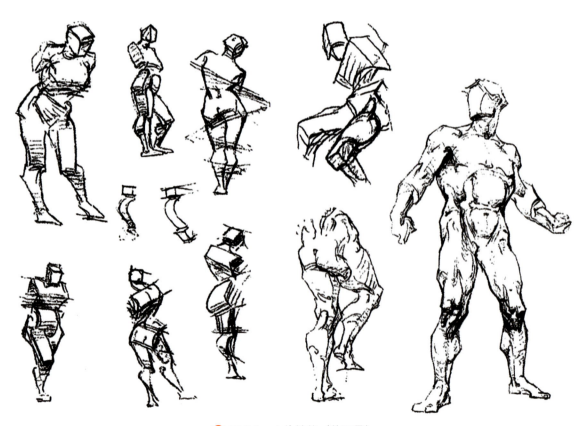

◆ 图 2-1 人体结构(伯里曼)

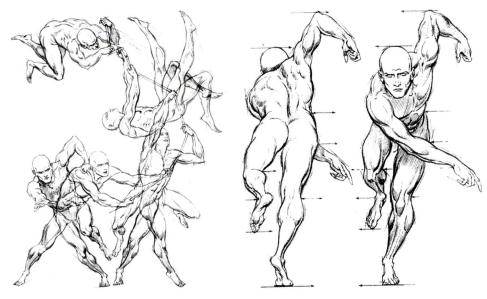

图 2-2　人体结构动态素描（伯恩·霍加思）

图 2-3　依据真实人体设计的角色造型范图（Robert DeJesus）

2.2　人体的基本比例

人体的比例是以头长为单位。不同人种的人体比例略有差异。例如，东方成年人种的头身比例约为 7.5 头身，西方成年人种的头身比例约为 8 头身。

2.2.1　理想的人体比例

达·芬奇曾对理想人体比例进行深入研究，提出了"理想化的男性成人身体比例"（图 2-4）。人体直立，双臂齐肩平伸时，人体的高度同左、右平伸的中指末端距离相等，当人体双臂上举，两手中指末端齐平头顶，并且双腿叉开，身高下降 1/10 时，以脐孔至足底为半径，又以脐孔为圆心作圆，此时两足底和上肢中指末端都位于此圆上。

理想化的成年男性身体比例是身体直立时,头高为身高的 1/8 或 1/7.5,人体 1/2 处在耻骨联合上下,下颌底至乳头连线为一个头长;乳头连线至脐孔为一个头长;肩宽为两个头长;髋关节到膝关节的长度与膝关节到脚跟的长度相同;上臂的长度为头长的 1.5 倍,前臂与手的长度为两个头长(图 2-5)。

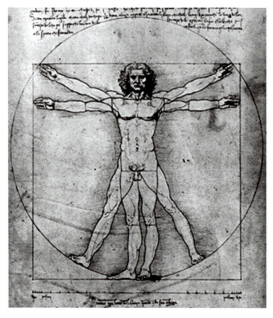

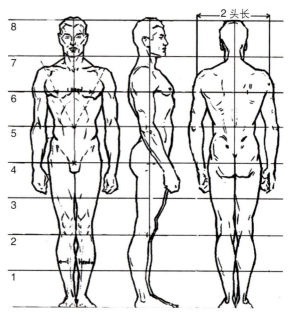

图 2-4　理想化的男性成人身体比例(达·芬奇)　　　　图 2-5　成年男性人体比例结构

成年女性的头高与身高比大致在 1/8 或 1/7.5,女性的躯干和下肢的比例系数大于男性人体,一般认为,女性人体虽然头长与身高之比也是 1∶8,但女性的躯干和下肢的比例系数大于男性人体(图 2-6)。因而,理想化的成年女性身体比例是身体直立时,身体的一半在耻骨联合处的上方部位,这是女性人体的一个重要比例参数。女性的肩宽不足自身的两个头长,而臀宽与胸宽的比例又大于男性,因此女性具有臀宽大于胸宽的特征。女性腰宽约和头长相等。在西欧希腊化时期,认为理想化的女性人体美是头顶至脐孔、脐孔至足底的比例恰为黄金比(1∶1.618)(图 2-7)。

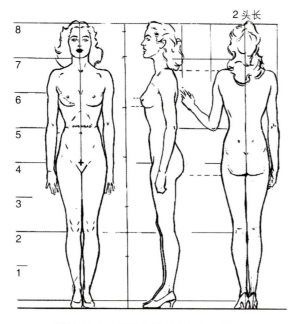

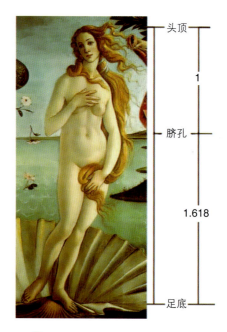

图 2-6　理想女性成人身体比例图　　　　图 2-7　女性成人身体黄金比例

男性与女性在体形上差异较大。从宽度看,男性肩部宽,骨盆窄,女性肩部窄,骨盆宽;从长度看,男性由于胸部体积大,显得腰部以上发达,女性由于臀部宽阔,显得腰部以下发达;从轮廓看,男性肌肉起伏显著,脂肪少,肩部宽臀部窄,构成了上大下小的体形特征,女性则脂肪较多,肌肉起伏不明显,肩部窄臀部宽,构成了上小下大的体形特征。

男性的特征是胸部结实平坦,肩宽且髋骨窄,腰部以上比腰部以下长,骨骼、肌肉较明显,颈部较粗,整体看上去像个倒三角形(图2-8);女性的特征是胸部隆起圆润,肩部相对比较窄,臀部突出,腰部以上和腰部以下大约等长,颈部较细,体态丰满,显示了女性的婀娜多姿。

男性肩部宽,胸部平坦且臀部相对窄,表现男性的方正厚实,突显庄重、沉稳、可靠的特性;女性肩部比较窄,胸部隆起圆润,腰窄臀宽,表现女性的凹凸起伏、玲珑有致,凸显娇柔、性感、可爱之情(图2-9)。

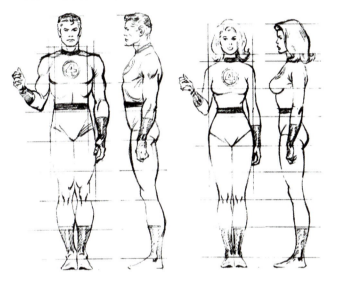

图 2-8 男性与女性身体比例结构比较

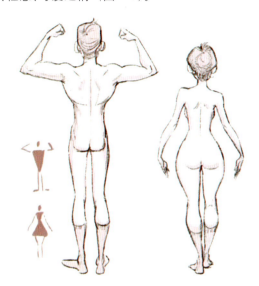

图 2-9 男性与女性的形体差异

2.2.2 动漫角色造型中的不同人体比例

动漫中为了表现人体的美,经常采用一些夸张的画法,也就是在适当的部位做一些变形处理,常会运用一些夸张手法将人物的身体缩短或拉长。由于动画风格多样,在基本人体比例的基础上衍生出了各种人体比例的角色造型,从2头身、3头身到4头身、6头身等(图2-10)。

图 2-10 动漫造型的不同比例

动漫角色是对原形的夸张和修饰。为了更好地表现角色特征，需要对角色的比例进行调整，如头部与身体的比例、上半身与下半身的比例等。比例夸张程度越大，越能清楚展现角色个性，更好地塑造角色性格。

1头身角色可能只有一个身体，或配以简单的四肢，一般用于表现反派或智囊型角色（图2-11和图2-12）。

图2-11 《怪物公司》

图2-12 《千与千寻》

2头身的角色造型常用于表现角色的可爱，或加大搞笑、讽刺意味（图2-13～图2-16）。

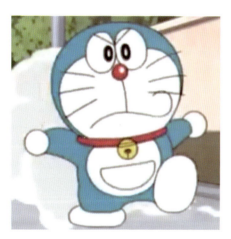

图2-13 《哆啦A梦》

图2-14 《猪猪侠》

图2-15 《大耳朵图图》

图2-16 《喜羊羊与灰太狼》

3头身角色造型在形体上比2头身造型明显,腰身有曲线起伏,肢体动作比较灵活(图2-17~图2-19)。

图 2-17 《飞屋环游记》

图 2-18 《葫芦兄弟》

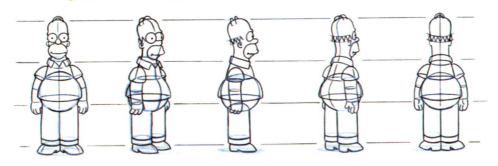

图 2-19 《辛普森一家》

4~5头身的角色造型运用最多,多以可爱、调皮的儿童造型出现,肢体动作非常丰富(图2-20~图2-22)。

图 2-20 《围棋少年》

图 2-21 《大头儿子和小头爸爸》

图 2-22 《动物兄弟》

6头身的动漫造型其角色的头、身比例为1∶5,一般用于表现学生。6头身的角色脖子至胸部下边大约是1个头高,腰部到大腿根部约1个头高,腿部约3个头高（图2-23和图2-24）。

⬆ 图2-23 《中华小子》

⬆ 图2-24 《西游记之大圣归来》设计稿

7头身角色的头身比例为1∶6,接近写实人物,上半身占2.5个头高,腿部占4头高（图2-25和图2-26）。

⬆ 图2-25 《魁拔》

⬆ 图2-26 《公主与青蛙》

8头身角色的头身比为1∶7,头部到大腿处为4头高,腿部4头高,多用于表现性感的美女形象或高大的男性形象（图2-27）。

9头身、10头身、11头身的角色一般四肢较长,在写实的基础上增加腿部尺寸,达到表现角色的纤瘦或高大的效果（图2-28和图2-29）。

人类处于不同年龄阶段的人体比例结构会有差异,一两岁的幼儿约为4头身,五六岁的小孩约为5头身,九到十岁的儿童约为6头身,十四五岁的少年约为7头身（图2-30）。不同性别的人体比例结构也会有差异。女性的线条比较优雅具有弧线美,胸部和臀部向外突出,而腰部向内收紧。青年男性一般采用8头身,人物线条比较硬,体现动漫角色的阳刚性（图2-31）。

模块2 动漫角色造型的比例结构

🔸 图 2-27 《我为歌狂》

🔸 图 2-28 《黑执事》

🔸 图 2-29 《×××HOLiC》

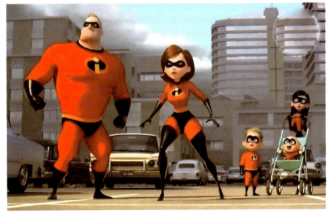

🔸 图 2-30 《超人总动员》中的人体比例图

🔸 图 2-31 《樱桃小丸子》中的人体比例图

2.2.3 实战演练：设计一个比例夸张的造型

1．角色陶俊

陶俊（？—1409年），字定候，南直隶凤阳（今属安徽）人，迁居吴县，明朝武将。永乐七年，明廷南征交趾，陶俊随同出征，不幸阵亡（图2-32）。

2．角色张汝舟

张汝舟，字济民，号二南，昆山（今属江苏）人，《沧浪亭五百名贤像》中人物之一。明朝官吏，成化十年（1474年）举人，授南昌府同知。当时宁王朱宸濠骄纵蛮横，凡是在其封地上为官的人都觉得前途可畏。张汝舟却以清廉严正著名，判决案件公正无私，执法从不畏惧权贵。在任9年，政绩赫赫有名，为官至思南知府。官退后居家中，常常在灾荒年接济周围饥荒的百姓。他72岁时辞世（图2-33）。

图2-32 陶俊设计效果图（作者：朱子璇）

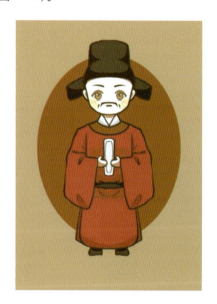
图2-33 张汝舟设计效果图（作者：朱子璇）

2.2.4 综合案例：塑造不同头身比例动漫造型

塑造不同头身比例动漫造型的效果如图2-34所示。

图2-34 不同头身比例动漫造型（学生作品）

图 2-34（续）

2.3 人体的骨骼结构

2.3.1 骨骼概述

骨骼是人体的支架，要设计人物角色造型，首先要对人体骨骼有较为清晰的认识。骨骼对角色外形的影响非常明显，虽然很多骨骼在深处，但许多骨骼的弯曲与形状直接决定了人体外观上的曲线与节奏。只有充分认识骨骼，进行人体创作才会更到位。

人体共有骨 206 块，以骨连接互相结合成骨骼。按其所在部位可分为颅骨（29 块）、躯干骨（51 块）、四肢骨（126 块）。躯干包括颈、胸、腹、背等部位；上肢包括肩、上臂、肘、下臂、腕、手等部位；下肢包括胯、大腿、膝、小腿、踝、脚等部位（图 2-35）。

骨骼是构成人体的基础，尤其如头、手、足、小腿前方、肩胛骨、胸廓、骨盆等处，骨骼对人体形状起着决定性作用。肩、膝、踝、肘和腕关节处的骨骼也决定了身体各部位的特点。骨骼上的肌肉起着强调及修正骨形的作用，使人体简化而饱满。

人体的躯干由脊椎支撑，脊椎具有四个重要的生理弯曲，即颈弯、胸弯、腰弯和骨盆弯，外形上它们共同形成一个 S 形曲线，给人体带来生动的美感（图 2-36）。

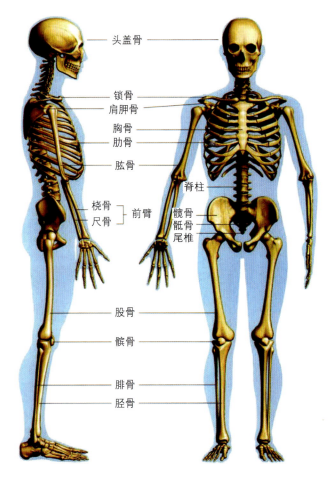

图 2-35　人体全身骨骼图

图 2-36　人体的脊椎

男女骨骼，以盆骨的性别特征最明显，差异最大，其次则为颅骨和四肢骨。男性骨骼比女性骨骼粗大些、长些，颅骨粗大，前额骨倾斜度较大，眉间、眉弓突出显著，眼眶较大、较深，眶上缘较钝较厚，鼻骨宽大，梨状孔高，颞骨乳突显著，颧骨高大，颧弓粗大，下颌骨较高、较厚、较大，颌底大而粗糙（图2-37）。

2.3.2 实战演练：陆烈人物线稿及设计效果图

该部分的主题人物是陆烈。

陆烈，字伯元，西汉官吏，楚人，为《沧浪亭五百名贤像》中人物之一。到了汉初，陆烈始迁至吴地，成为吴郡陆氏。为官造福一方，大公无私，才华出众，被后世敬仰。人物造型效果如图 2-38 所示。

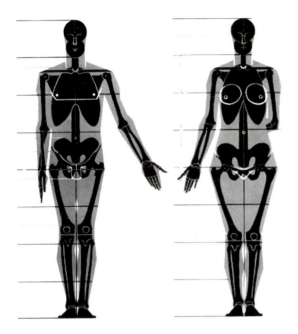

图 2-37　男性与女性的骨骼差异

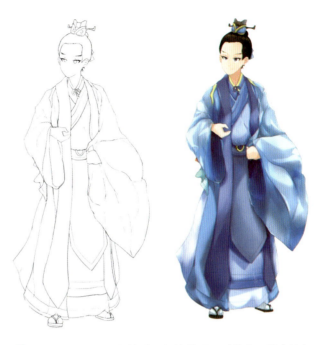

图 2-38　陆烈人物线稿及设计效果图（作者：孙文涛）

2.4　人体的肌肉结构

2.4.1　人体不同部位的肌肉表现

人体肌肉依附在骨骼之上。正确地记忆肌肉的结构，掌握肌肉的体块与肌肉之间的穿插关系，懂得运用线条表现肌肉和节奏，将会加深对人体绘画的理解（图 2-39）。

2.4.2　人体头部、躯干、手臂、腿部肌肉表现

人体头部肌肉主要由额肌、眼轮匝肌、颞肌、咬肌、颊肌、胸锁乳突肌等组成。躯干正面肌肉主要由四组肌肉组成，即胸大肌、腹直肌、腹外斜肌和胸腹过渡肌群（图 2-40 和图 2-41），其中，最显眼的肌肉是胸大肌和腹直肌。

躯干背面肌肉由斜方肌、臂背过渡肌群、背阔肌和背阔腱膜四部分组成（图 2-42 和图 2-43）。

人体手臂肌肉由连接于躯干的三角肌开始，三角肌覆盖着上臂的肱二头肌和肱三头肌，肱二头肌和肱三头肌分别处在上臂的前部和后部；前臂的尺骨和桡骨被前臂外肌群和前臂内肌群包裹（图 2-44 和图 2-45）。

腿部肌肉主要由大腿外肌群、大腿内肌群、小腿外肌群、小腿内肌群、腿背肌群构成（图 2-46 和图 2-47）。

动漫角色造型设计基础实例教程

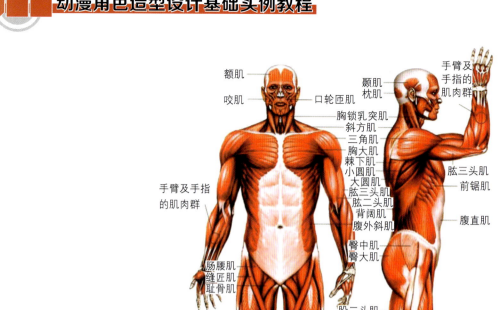

图 2-39　人体全身主要肌肉图

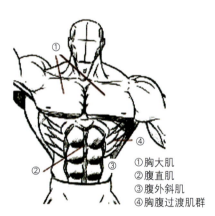

①胸大肌
②腹直肌
③腹外斜肌
④胸腹过渡肌群

图 2-40　躯干正面肌肉

图 2-41　真实人体躯干正面肌肉

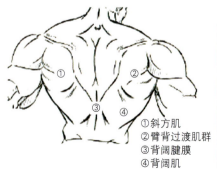

①斜方肌
②臂背过渡肌群
③背阔腱膜
④背阔肌

图 2-42　躯干背面肌肉

图 2-43　真实人体躯干背面肌肉

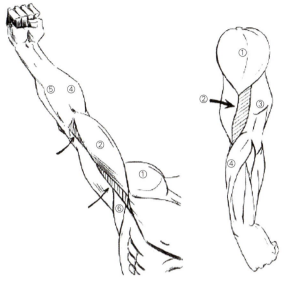

①三角肌
②肱二头肌
③肱三头肌
④前臂外肌群
⑤前臂内肌群
⑥喙肱肌

🔼 图 2-44 人体手臂肌肉结构图

🔼 图 2-45 真实人体手臂肌肉表现

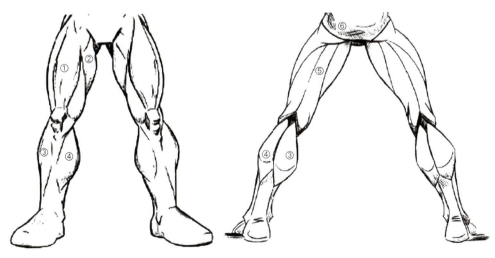

①腿外肌群
②大腿内肌群
③小腿外肌群
④小腿内肌群
⑤腿背肌群
⑥臀部肌群

🔼 图 2-46 人体腿部肌肉结构图

🔸 图2-47 真实人体腿部肌肉

2.4.3 动漫角色的肌肉表现

在动漫作品中，需要对角色的肌肉进行简化和局部夸张处理，以符合角色特征。以美国漫威公司创作的超级英雄为例，在塑造蜘蛛侠角色造型时，肌肉表现比较收敛，适合蜘蛛侠随着蛛丝做各种轻盈的运动；而绿巨人浩克，因受到伽马炸弹（Gamma bomb）放射线污染，身体产生变异，成为绿色怪物，时常会对城市造成毁灭性的破坏，所以在塑造绿巨人角色造型时，肌肉非常夸张，以表现角色的力量感和破坏力（图2-48）。

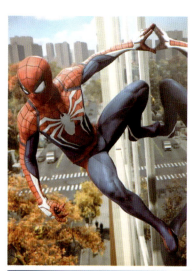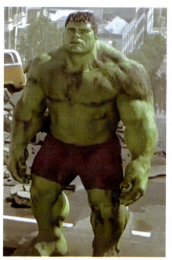

🔸 图2-48 动漫作品中角色的肌肉表现

在一些动漫作品中,因剧情、风格等因素,在表现角色的肌肉时,会通过简化、夸张等手段着重突出角色的部分肌肉,以达到与众不同的效果。如《大力水手》中,波派只要吃了菠菜,就能变得力大无穷。波派的力量主要体现在吃了菠菜后的小臂上,卡车、坦克等巨大的物体都能轻而易举地抓起来,着重刻画小臂肌肉,实现肌肉大小、强弱的对比,凸显角色的聪明、灵活;相反,动画中的布鲁托长相粗犷,是一个身材魁梧的巨汉,全身肌肉都比较夸张,显得角色呆笨、不灵活(图2-49)。

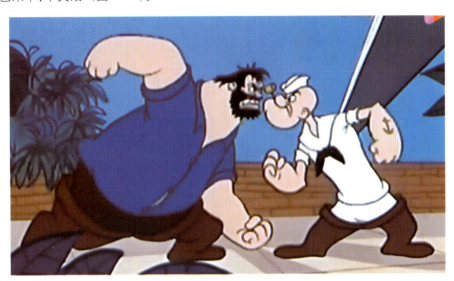

图2-49 《大力水手》

在游戏《英勇强尼》中,角色强尼的肌肉设计集中体现在其强壮的上身,腰部以下急速内收,双腿无肌肉体现,强化了上下的对比,突出了角色的性格特点,增添了角色的戏剧效果(图2-50)。

肌肉夸张程度不同,角色的体形效果有差异(图2-51)。

图2-50 《英勇强尼》

图2-51 肌肉的不同夸张程度

设计角色的肌肉夸张效果时,要充分考虑角色的生活背景、职业(图2-52)。如动画电影《人猿泰山》中,主角泰山出生在非洲原始森林,由猿猴家族照料下长大。在生活习性上,他能在森林中自由穿梭,身体精瘦,体态轻盈,动作灵活,肌肉坚实。在设计上,有肌肉体现但不会过度夸张,成功塑造了一位用树藤摇荡的英雄(图2-53)。

2.4.4 实战演练：设计一个肌肉型角色

1．角色蚩尤

蚩尤，上古时代九黎部落酋长，本来他和炎帝同属一个部落，因矛盾而离开炎帝自行发展。他曾与炎帝大战，将炎帝击败，于是炎帝与黄帝联手共抗蚩尤。最后蚩尤率部北上抵御炎黄部落，在今河北涿鹿展开激战，再次重创黄帝。但最后却被炎黄部落联盟再次击败，后来彼此融合，从此开启了中华文明的辉煌历史。蚩尤的主要贡献有：第一，他借力当地的地理、气候、水源等优越条件，发明了谷物种植，促进了农业发展，这是历史和文明的一大进步。第二，蚩尤在华夏历史上第一个创制出金属兵器，他在逐鹿中原的战争中战绩赫赫，连炎帝、黄帝也对之"大慑"畏服。他在中国古代战争史上创造的业绩，使他成为战争之神，从而受到后世人们的崇拜祭祀。他的赫赫英名及他的威武雄壮流传至今。第三，蚩尤是建立法规及实行法制的最早创造者和施行者。在古代中国，蚩尤创造法规，实施刑事法，以肃纲纪（图2-54）。

2．角色九天玄女

九天玄女，简称玄女，俗称九天娘娘、玄牝氏、九天玄女娘娘、九天玄母天尊、九天玄阳元女圣母大帝玄牝氏。原是中国上古神话中的传授过兵法的女神，后经道教奉为高阶女仙与数术神。她在民俗信仰中的地位崇高，乃是一位谙熟军事经略、神通广大的正义之神。她的形象经常出现在中国各类古典小说之中，成为帮助英雄除暴安良的应命女仙，故而她在道教神仙信仰中的地位也非常重要，其信仰可追溯至先秦以前（图2-55）。

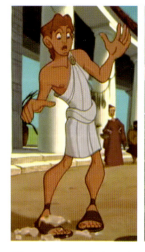 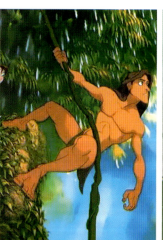 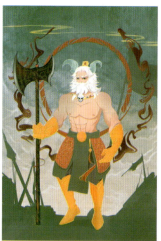 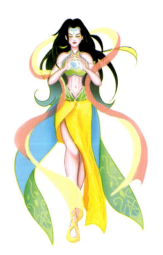

图2-52 《大力士海格力斯》　　图2-53 《人猿泰山》　　图2-54 蚩尤造型设计（作者：李亚宏）　　图2-55 九天玄女造型设计（作者：葛嫚）

2.5 人体的脂肪分布

角色的外形会带给人以第一印象，如高大、肥胖、纤瘦等，体形变化与人种、性别等相关。人的性格和精神状态与体形之间有密切的关系。

2.5.1 人体的脂肪与体形

美国医生和心理学家威廉·谢尔顿（William Sheldon）根据人体的骨骼结构、肌肉质量和新陈代谢，将人

体体形分为三组类型,即外胚型(ectomorph)、中胚型(mesomorph)、内胚型(endomorph)(图2-56)。

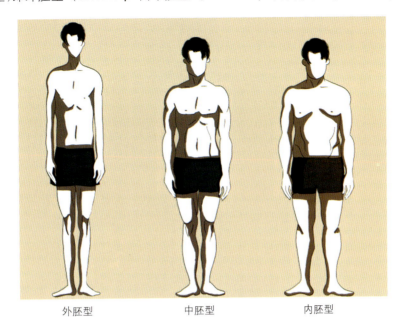

图2-56　人体体形分类

（1）外胚型。外胚型的人上身短,四肢细长,手掌和脚底狭长。这种类别的人都有修长、苗条的外形特质。拥有这种体质的人,一般骨骼都较细小,双肩下垂,肌肉也不甚发达。

（2）中胚型。中胚型的男性最接近标准的倒三角形,有宽阔的肩膀、胸膛以及窄腰,女性则是窄腰和宽臀部,像是沙漏形体形。极端中胚型体形的人,头部方而大,胸部和肩部宽厚,心脏巨大;四肢粗壮,脂肪极少,肌肉发达。

（3）内胚型。内胚型的人全身各部位较软而圆,天生就是较肥胖的身材,其特征是体形丰满圆大、骨骼宽阔、颈短而粗、双腿短及宽臀。内胚型的人喜欢安逸舒适、与人交流,并容易相处。

从人的生理组成角度进行分类,人类学家西哥（Sigaude）把人的体形分为4种类型。

（1）呼吸型。肺活量大,颈部细、上下肢细长、脂肪少,属于细长体形（图2-57）。

（2）肌肉型。全身肌肉发达,身体各部位平衡匀称（图2-58）。

（3）消化型。与呼吸型相反,体肥胖而短小（图2-59）。

（4）头脑型。体弱细瘦,头大,属神经质型（图2-60）。

图2-57　呼吸型　　　　图2-58　肌肉型　　　图2-59　消化型　　图2-60　头脑型

2.5.2　动漫角色造型中脂肪的夸张与表现

在设计角色造型的体形时,主要依据剧本描述,其次是角色的性格、年龄及身份特征等。一般来讲,外胚型体

形适合表现老实木讷的配角形象或体形纤细的角色，如失败者、失意的人等；中胚型体形适合表现力量型角色，如英雄形象或反派中的杀手等，身手敏捷，动作轻盈；内胚型体形适合表现可爱或憨憨、呆萌的儿童形象，也可用来表现凶狠阴险的成人形象（图2-61和图2-62）。

图2-61　桑德罗·克鲁佐的作品

图2-62　《哈尔的移动城堡》

同一动漫作品中，往往会出现多种不同体形的角色，以适合剧情以及视觉审美需要（图2-63和图2-64）。

图2-63　《小门神》

图2-64　《三个和尚》

2.5.3　实战演练：设计一个体形丰满的人物形象

实战案例角色是杨玉环。

杨玉环（719—756年），唐玄宗宠爱的妃子，能歌善舞，貌美如花，肤色如玉，白居易形容她为"回眸一笑百媚生，六宫粉黛无颜色"，为中国古代四大美女之一。杨玉环先为唐玄宗儿子寿王李瑁王妃，后被公爹唐玄宗册封为贵妃。天宝十五载（756年），安史之乱时随李隆基出长安（现西安），流亡蜀中，被视为红颜祸水，由乱军处死在马嵬驿（图2-65）。

2.5.4　综合案例：林黛玉设计效果图

林黛玉，字号颦颦，别号潇湘妃子，籍贯苏州。林黛玉是中国古典名著《红楼梦》的女主角，金陵十二钗之首。林黛玉自幼体弱多病，五岁时因父做官迁居扬州。后父母双亡，被贾府收养，从小寄人篱下，故性格乖僻、敏感；林黛玉生得容貌清丽、聪慧，精通诗词，有才女之称（图2-66）。

图2-65　杨玉环设计效果图（作者：朱子璇、葛嫚）

🕇 图 2-66　林黛玉设计效果图（作者：毛艺文、裴蒙蒙、朱子璇）

2.5.5　进阶实例：《孔小西与哈基姆》中角色的体形设计

孔小西：12 岁中国女孩，聪明、泼辣、古灵精怪，基于剧本描述与性格特征。在设计孔小西的体形时，采用外胚型体形。

哈基姆：12 岁沙特男孩，性格大大咧咧，不拘小节。在体形设计上，以内胚型体形为主，比孔小西略微圆润、硬朗一些。

孔小东：13 岁中国男孩，正义勇敢，武力高强，反应灵敏。在体形设计上，以内胚型体形为主，略微接近中胚型体形，比哈基姆硬朗一些。

赛义德：40 岁中年男性，餐厅老板，爱唠叨，胆小。在体形设计上，以内胚型体形为主，体现中年发福的样子。

皮埃尔：45 岁中年男性，阴险奸诈的商人。在体形设计上，为了体现其强势、凶狠的性格特点，以中胚型体形为主，略发福，体现其商人的职业特点。

布里斯：热爱美食，虽然是第一反派皮埃尔的儿子，但为人较正直，不喜欢弄虚作假。采用外胚型体形。

拉姆：一个机灵滑头型角色，鬼点子多，却总被愚弄。采用外胚型体形。

2.6　拓展练习

设计并绘制角色的转面图（图 2-67）。

🕇 图 2-67　角色转面图

模块 3
动漫角色的动态与透视

3.1 人体的结构画法

动漫造型是基于生物的骨骼和肌肉设计而来的,是写实生物的提炼和升华,在造型能力训练中,必须学会概括写实的人体,以骨骼或块面方法表现人体,以抓住角色的本质特征,设计出贴切的角色造型。块面表现手法是以人的骨肉造型为基础,将人的身体以各种几何体(圆柱体、立方体等)概括而成的方法。块面方法能较准确地把握人体的重心、动态和透视,准确表现人体(图3-1)。

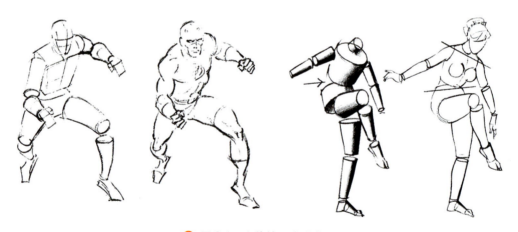

◆ 图3-1 人体块面表现范图

在绘制人体时可以将人物运动趋势线画出,以表明身体的总的倾向,然后将四肢的运动线画出。理解头部、胸部和骨盆部三大体块的倾斜度和透视变化,要在复杂变化的动作中抓住要领。可以把肩膀与骨盆的关系简化为两根横线,把活动性最大的脊柱简化为一竖线,即简称的"一竖、二横、三体积"(图3-2),通过它们之间的变化规律来掌握人体运动的基本规律,例如走、跑、跳、站、坐。

一竖:用于形容人体脊柱,是连接头颅、胸廓、骨盆的一根垂直的纵轴,贯穿整个身躯。这条通过身体中线的脊椎支撑着人体,人体全身的动作都是以脊椎为中心展开的。

二横:左右肩峰的连线——肩线,以及左右髋关节的连线——髋线。这两条横线位于躯干的两端,与四肢相连,它们的活动与变化是研究和观察人体动态的关键。直立时两线平行,运动时两线倾斜、不平行。

三体积:指人的头、胸廓、骨盆概括而成的三个立方体的体积,运动时三者之间通常是相互扭转的。头、胸廓

和骨盆是人体中三个不动的体块,也是最大的体块,靠脊柱连为一体,其运动也受到脊柱的支配和制约,在脊柱的联动作用下,三个体块会呈现出方向与角度的变化,形成人体活动的各种动态。

另外,四肢(即上肢和下肢)分别连接于躯干上下两端,呈上粗下细的锥柱体。三体积和四肢之间通过颈部、腰部和各种关节相连接(图3-3)。

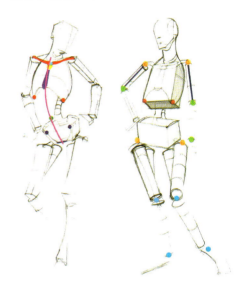

图3-2 一竖、二横、三体积

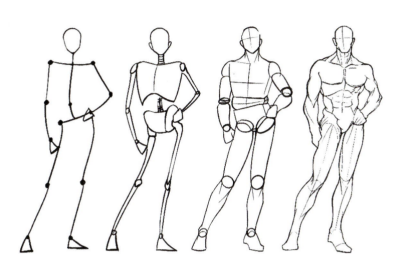

图3-3 人体块面表现范图

3.2 实战演练

角色为朱良。

朱良,字良伯,吴郡(今苏州)人,南宋海盐县尉,为《沧浪亭五百名贤像》中的人物之一。南宋时期,金兵入境,国家动荡,社会不宁。朱良与金军战斗时,不畏强敌,身先士卒,率数百名部下冲锋陷阵,斩敌将数人,所向披靡,可最后仍因寡不敌众,英勇殉国。他有着"视死如归、宁死不屈"的精神和一颗赤子的爱国心(图3-4)。

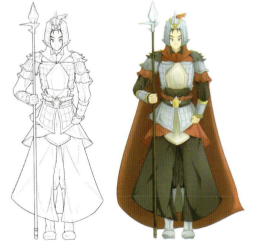

图3-4 朱良人物线稿与设计效果图(作者:孙文涛)

3.3 人体动态

3.3.1 人体的重心、平衡与动态

人体的平衡与失重是重心与支撑面的关系。重心线在支撑面内,则重心平衡;重心线在支撑面外,人体就失重。人体运动千变万化,稍纵即逝,记录动态的最好方式是画动态线。动态线是体现人体运动总趋向的主线。人的脊柱线、四肢变化线往往就是人体动态线。动态线是从人体头顶贯穿身体的一条虚拟的线,动态线是动作的依据,角色动作的设计一般从动态线开始(图3-5)。

重心是人体重量的中心,是支撑人体的关键;支撑面是支撑人体重量的面积,指两脚之间的距离(图3-6)。

重心的位置在人体骶骨与脐孔之间,由脐孔往下引一条垂直线,称为重心线;重心线的落点在支撑面之内,人体则可依靠自身来支撑,如重心线落在支撑面以外,则不能依靠自身支撑。

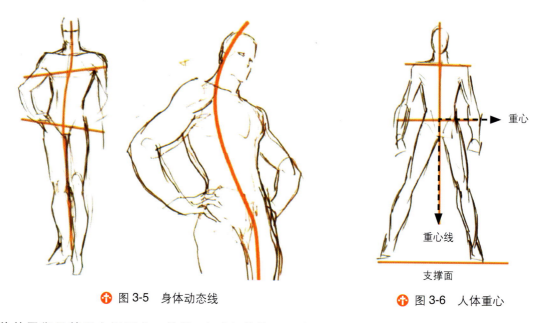

图 3-5　身体动态线　　　　　　　　　　　　　　图 3-6　人体重心

人体的平衡是基于空间而非二维的,当重心线的四周有足够的支撑点时,即形成平衡,反之形成动势(图 3-7)。

图 3-7　动态中的人体

画角色动态要注意重心。人的运动是在平衡与不平衡的转换中进行的,运动中头、身、手、脚的姿势都起着平衡中心的作用。

无论头部、胸部和骨盆部这三个体块是处于什么样的位置,不论它们在人体活动一侧的动作是怎样剧烈或怎样集中,而在另外的非活动的一侧,相对地总是有一种比较柔和的线条,以保持身体的平衡,整个人体则有一种微妙的、生动的协调感,人的所有动作都将体现运动的重心平衡规律。

3.3.2 角色动作设计

1．动作设计的含义

动作设计是角色在动画里常用动作的一种设计。动作设计中的主要动作的设计就像是影视作品中的定妆照一样,这个动作一定是角色在影片中最常出现的动作。

2．动作设计的意义

通过主要动作的设计,体现出角色的身份、性格以及一些有代表性的剧情(图 3-8)。

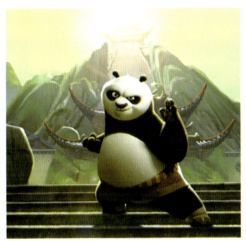
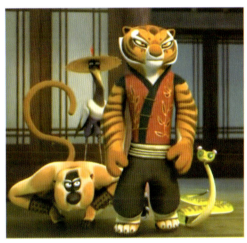

图 3-8 《功夫熊猫》中的动作设计

3．动作设计的标准

把角色放在规定的情景中进行考虑,融入角色的性格特征,思考角色如何表达情绪,如何做出反应,展现角色较有趣、较有吸引力的动作。

4．动作设计的要点

在设计动作时,可以自己先进行表演,把表演的姿势拍下来,再进行设计。另外,为避免动作僵硬,还要考虑四肢和躯干的运动,以及角色做这个动作时是正面、侧面还是3/4侧面,是站着、躺着还是坐着、蹲着,头是低着还是仰着,表情是哭还是笑等(图 3-9)。

3.3.3 实战演练:画一个动态中的人体

实战案例角色是裴旻。

裴旻,唐朝将领,东鲁(今山东兖州)人,唐代开元时期的人物。曾镇守北平郡(今河北卢龙),曾先后参与对奚人、契丹和吐蕃的作战。据《新唐书》记载,裴旻官至"左金吾大将军"。李冗的《独异志》中对裴旻的描写为:

"掷剑入云,高数十丈,若电光下射,旻引手执鞘承之,剑透空而入,观者千百人,无不凉惊栗。"唐文宗时,李白的诗、张旭的草书、裴旻的剑舞并称为"唐代三绝"(图3-10)。

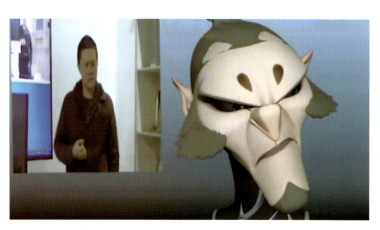

图3-9 《哪吒之魔童降世》导演示范动作　　　图3-10 裴旻设计效果图(作者:葛嫚)

3.4 人体透视

3.4.1 透视的基本规律

因为距离、位置等因素的不同,在我们的视觉中就会产生近大远小、近疏远密、近宽远窄、近高远低等形状改变的感觉,这样的现象也就是我们所说的"透视"。在动漫角色的造型过程中,对于从什么角度表现角色,不同角度会展现出什么样的效果,造型师要进行深入研究,并绘制出相应的透视图。

透视的三要素是眼睛、物体和画面。眼睛是透视的主体,是物体观察构成透视的主观条件;物体是透视的客体,是构成透视图形的客观依据;画面是透视的媒介,是构成透视图形的载体。

1. 一点透视

一点透视又叫平行透视,物体有一个面与画面平行,其他面向视平线上某一点消失。一点透视只有一个消失点(图3-11)。

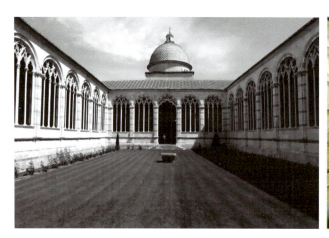

图3-11 一点透视

2．两点透视

两点透视又叫成角透视,物体的面和画面有一定角度,其余的面向视平线上某两点消失。一个立方体的任何一个面均不与画面平行（即与画面形成一定角度），形成倾斜的画面效果。它的透视变线消失在视平线两边的余点上,称为成角透视,也称两点透视（图 3-12）。

3．三点透视

三点透视又称为斜角透视,是在画面中有三个消失点的透视。三点透视有三个灭点,所有的线与画面既不平行也不垂直。三点透视的构成是在两点透视的基础上多加一个消失点。第三个消失点可作为高度空间的透视表达,消失点在水平线之上或之下。如第三消失点在水平线之上,象征物体往高空伸展,观者仰头看着物体;如第三消失点在水平线之下,则表示物体往地心延伸,观者是垂头观看着物体（图 3-13）。

图 3-12　两点透视

图 3-13　三点透视

3.4.2　动漫角色的透视表现

人体绘画需要在平面上表现空间感和立体感,其表现的过程中需要运用客观的透视规律。人体透视能使人体在图面空间中"站立"起来,使人体的塑造具有深度感。对于人体透视的研究,可以通过对人体形态进行几何形体的概括,从而快速分析和正确理解人体在空间形成中的透视关系。

为了研究人体透视的需要,根据人体结构和比例的关系,可把人体分解为若干块正方体和整块长方体。根据立方体透视的规律可以求出人体各部分的位置和比例的变化（图 3-14）。

1．平视角度

在绘制透视中的人体时,可以将人体看成一个长方体,人体不同角度的透视也就是长方体不同角度的透

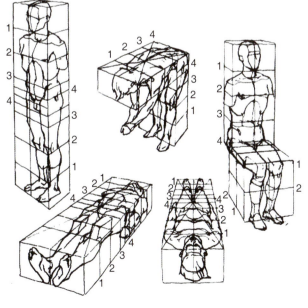

图 3-14　立方体与人体的透视

视。然后按分段的方法将长方体分为有透视的 8 段,先将长方体画出对角线,然后按照几何的分法在对角线相交处画上一条平行线,以此类推一共画出 8 段,由于动漫中的人物一般为 8 头身,所以长方形的每一段就是一个头身,而胸腔的长度、肘到手指尖和膝盖到脚底的长度均为两头身(图 3-15)。

2. 俯视角度

从正面或是背面正上方的角度来画,需要考虑其透视关系。就是说头部最大,到脚尖处越来越小,头部大,肩膀也大,和脚比起来手略长略大(图 3-16)。

图 3-15　平视中的人体

图 3-16　俯视下的人体透视

3. 仰视角度

仰视角度时,人的脸朝上,显得比较小。腿比上身要长,略粗些;脚最大。身体越往上越小,让人感觉脚长身短。俯视和仰视正相反(图 3-17 和图 3-18)。

图 3-17　仰视下的人体透视

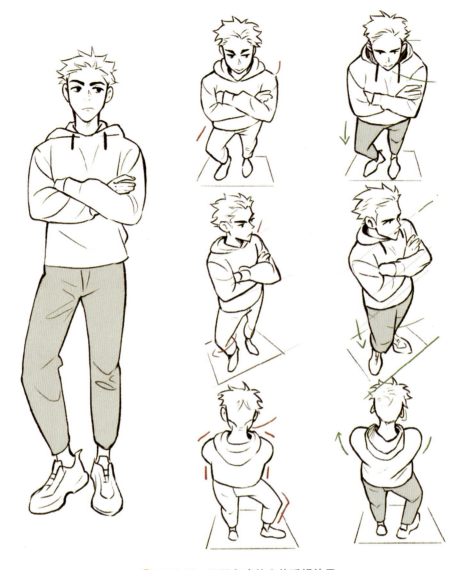

图 3-18　不同角度的人体透视效果

3.4.3　实战演练：画一个透视中的人体

1．角色赵飞燕

赵飞燕是北宋第八位皇帝宋徽宗赵佶的异母兄弟燕王赵俣的女儿，号飞燕，创有"掌上舞""踽步"，为汉成帝刘骜第二任皇后。在中国历史上，赵飞燕以美貌著称，所谓"环肥燕瘦"讲的便是她和杨玉环，"燕"字指的就是赵飞燕。燕瘦也通常用以比喻体态轻盈瘦弱的美女。同时赵飞燕也因美丽而成为淫惑皇帝的一个代表性人物（图 3-19）。

2．角色狄仁杰

狄仁杰（630—700 年），字怀英，并州晋阳（今山西省太原市）人。唐代政治家，武周时期有威望的宰相。狄仁杰浩然正气，把孝、忠、廉奉为大义。作为一个封建统治阶级中杰出的政治家，狄仁杰每任一职，都心系百姓。在他身居宰相之位后，治国安邦，对武则天弊政多有纠偏；狄仁杰在上承贞观下接武周时代，贡献卓著（图 3-20）。

⬆ 图 3-19 赵飞燕设计效果图（作者：马艺）

⬆ 图 3-20 狄仁杰设计效果图（作者：毛艺文）

3.5 拓展练习

设计角色，并为角色设计动作，注意动态和透视（图 3-21）。

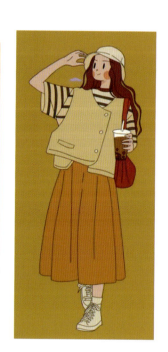

⬆ 图 3-21 动态与透视练习

模块 4 动漫角色的设计技法

4.1 局部设计技法

4.1.1 人体的头部结构

头的长宽比是诸多比例关系中最基本的关系比。它决定着头部的基本形状。长宽比发生变化,头的形象便会发生变化。头部的基本形状像一个鸡蛋,鼻子和耳朵是附加成分,从表面上突出。如果把这个鸡蛋垂直切开一分为二,切口应正好穿过鼻子中央;如果水平切开一分为二,切口应穿过鼻梁处(图4-1)。

图 4-1 人体头部形状

头骨对头部外形起决定作用。除下颌骨外,其余各块是连成一体而固定不动的。熟悉头部的骨骼和肌肉,对于头部造型及表情刻画都很有帮助。头部骨骼分别是颧骨、鼻骨、额骨、颞骨、顶骨、枕骨、上颌骨和下颌骨(图4-2和图4-3)。

1. 三庭五眼

三庭:发际线至眉线 = 眉线至鼻底线 = 鼻底线至颏线。

五眼:人的脸部正面,从脸部左面到右面大约是五个眼睛的长度,两眼之间为一个眼睛的长度,从两眼的外眼角到两边的耳屏各为一个眼睛的长度,即从头部左边轮廓到左眼外眼角的宽度 = 左眼宽度 = 两眼间距离的宽度 = 右眼宽度 = 右眼外眼角到头部右边轮廓的宽度。

三庭五眼是比较标准的人物头部的比例,不同种族、不同年龄的人,五官比例不尽相同(图4-4)。

图 4-2 头部骨骼结构

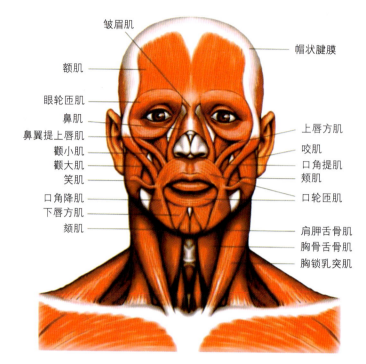

图 4-3 头部肌肉

2. 四高三低

四高：额头高、鼻尖高、唇珠高、下颏高；三低：两眼间低、人中低、唇下方低（图 4-5 和图 4-6）。

图 4-4 五官位置图　　　　　　　　　　图 4-5 五官关系图

图 4-6 头部比例画法

动漫作为一门夸张的艺术,在设计角色造型时往往会打破人体头部的生理结构和五官比例,以设计出个性化的角色造型,强化角色的性格特征,最大限度地符合剧情需要(图4-7)。

🔼 图4-7　打破头部结构和比例的造型范图

角色头部设计有两个要点:一是提炼特征,二是简化与夸张。常用的方法有拉伸、膨胀、收缩、扭曲等。通过对结构的简化、夸张、变形等可以创造出各种各样生动的角色造型。五官在头部的位置及比例不同会产生不同的造型效果。例如,用基本形状设计一个动漫造型的脸(图4-8)。

🔼 图4-8　基本形状

图4-9中,第1幅图直接拼凑,大小没有变化,造型平淡死板。第2幅图做了大小变化,使用了大中小的形状。第3幅图稍微有了一些个性,在改变形状的基础上改变了间距和位置,角色性格得到强化(图4-9)。

在改变大小、间距和位置的基础上改变形状,动漫造型则更加生动(图4-10～图4-12)。

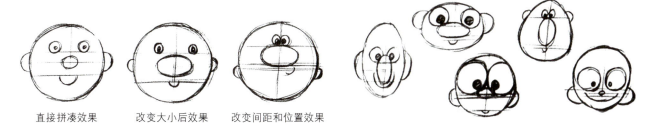

直接拼凑效果　　改变大小后效果　　改变间距和位置效果

🔼 图4-9　拼凑试验　　　　🔼 图4-10　改变形状、大小、位置和间距的效果

🔼 图4-11　《亚当斯一家》

🔼 图4-12　《精灵旅社》

4.1.2 动漫角色的五官设计技法

基于角色的性格和在动漫作品中的定位,不同性格、职业、年龄的角色在五官上的差异较大。例如,一个正义、勇敢的英雄角色和一个狡猾、奸诈的坏蛋角色在五官上的差异会非常大,这不仅是剧情的需要,更是强化角色特征的要求,可使角色性格更加突出。熟练把握五官的造型方法,是设计出色的角色造型的前提。

1. 眼睛

眼睛是心灵的窗户,散发着动人的神采,传递着真挚的情感,每个人的眼睛里都有着不同的个性特征。眼睛的设计是角色设计的关键,是成功刻画角色造型的着眼点(图4-13)。

图4-13 真实的眼睛

(1)眼睛的结构。掌握真实眼睛的结构是设计动漫角色的眼睛造型的基础(图4-14)。眼珠呈球状,有眼白、虹膜和瞳孔,颜色依次加深,瞳仁处常有来自侧向的反光,可以表现眼睛的明亮和神采(图4-15)。

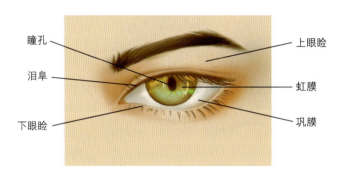

图4-14 眼睛的外在结构

图4-15 眼球结构

(2)眼睛的形状。

凤眼:外眼角向上微翘。这种眼睛的造型显得妩媚和秀气,常用到动画片中女主角身上。

虎眼:这种眼睛造型饱满,经常表现在英雄人物的脸上,具有力量感。

三角眼和鼠眼:一般用于反面角色、配角、丑角身上,给人的感觉是懦弱、胆小、狡猾、奸诈(图4-16)。

天真的角色常常有一双大眼睛,阴险的角色则眼睛半闭(图4-17)。

(3)写实眼睛画法。眼睛的外形可以通过"概念画法"快速绘制出来,即内眼角、上眼睑、眼球、下眼睑。眼睛作为五官之一,在绘制时不应该独立,而是应结合眉弓、鼻子等五官进行绘制(图4-18)。

(4)夸张眼睛画法。夸张的眼睛造型一般会夸大或缩小眼球的大小,简化眼睛的结构(图4-19~图4-21)。

◆ 图 4-16　动画电影《花木兰》中角色的眼睛造型

◆ 图 4-17　动漫角色的眼睛

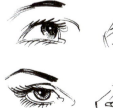

◆ 图 4-18　写实眼睛画法

🔸 图 4-19　中国动漫作品中的眼睛造型

🔸 图 4-20　日本动漫作品中的眼睛造型

🔸 图 4-21　美国动漫作品中的眼睛造型

2. 眉毛

眉毛位于眼眶上方，内端眉头外形粗，颜色较深；外端眉梢外形细，颜色清浅（图 4-22）。三条线段可以组合为一条眉毛，在绘制过程中，应注意把握线段的弯曲程度（图 4-23）。

🔸 图 4-22　真实的眉毛

🔸 图 4-23　眉毛的结构

（1）不同方向的眉形与角色造型。眉毛方向不同，塑造的角色的性格也有差异（图4-24）。

🔸 图4-24　不同方向的眉毛（《动漫造型设计》谭东芳）

① 向上挑起的眉形显得神采奕奕。
② 微微挑起的眉形适用于美丽、清纯的女性。
③ 高高挑起的眉形给人一种妖娆、狡诈的印象，适用于"坏女人"。
④ 平直的眉形平缓和谐，性格比较温和、善良。
⑤ 下垂的眉形没精神，无精打采，适合表现懦弱、胆小的人（图4-25）。

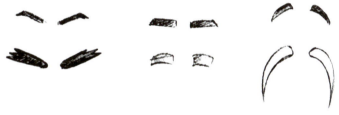

🔸 图4-25　眉毛方向与角色性格表现

（2）眉毛的粗细与角色造型。在刻画角色时，眉毛的粗细会体现角色的不同性格（图4-26）。

🔸 图4-26　不同粗细的眉毛

① 纤细的眉毛适用于女性。若应用于男性，则该男性的人物性格偏女性化。
② 浓密的眉毛适用于男性。若应用于女性，则该女性的性格偏男性化或拥有男性坚强、果断的性格特征（图4-27～图4-29）。

🔸 图4-27　《花木兰》　　🔸 图4-28　《火影忍者》　　🔸 图4-29　《棋魂》

③ 浓密、粗壮且略微向上挑起的眉毛，显得英武神气，适合表现男性的英俊潇洒（图4-30～图4-32）。

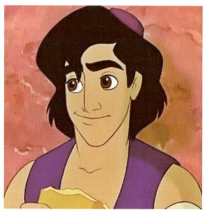

图4-30 《小兵张嘎》（1）　　图4-31 《成龙历险记》　　图4-32 《阿拉丁神灯》

④ 细且向上挑起的眉毛，用于男性则一般表现其阴险、奸诈，用于女性则一般表现其尖酸、刻薄（图4-33）。

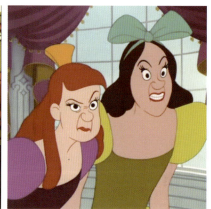

图4-33 细且向上挑起的眉毛

⑤ 向上挑起、末端分散且粗浓的眉毛，显得性格霸道、强势，适合表现身强力壮的男性（图4-34）。

图4-34 粗浓的眉毛

⑥ 平直的眉形显得性格温和，与世无争（图4-35）。

图 4-35　平直的眉毛

⑦ 下垂的眉形显得很呆,没有心机,憨厚老实。眉毛下垂而且特别长适合表现长寿的男人（图 4-36 ~ 图 4-38）。

图 4-36　《无敌破坏王》

图 4-37　《中华小子》

图 4-38　《全职猎人》

⑧ 没有眉毛显得阴险、邪恶（图 4-39）。

图 4-39　没有眉毛的动漫造型

角色的年龄、性格等不同,在眉毛的精细、长短等方面会有明显不同的表达方式。

3．鼻子

鼻子是向外突起的部分,能充分表现面部的立体感。鼻子也可以有表情,例如在画女性角色时,可通过缩小

鼻子表现其可爱的一面。在刻画角色造型时,适当对鼻子进行夸张变形,可以使鼻子表现出不同的情感和表情,例如鹰钩鼻给人的感觉比较挺拔,显得较有男子汉气概;朝天鼻和蒜头鼻等具有喜剧效果,一般用来表现配角或丑角造型(图4-40)。在有些动漫作品中,鼻子也常被简化处理或被省略。

(1) 鼻子的结构。鼻子位于五官的中轴线上,鼻子由三部分组成(图4-41)。

① 鼻根部分。这一部分完全由鼻骨组成,它紧靠双眼的泪阜,上端与额骨的下弯处连接。鼻根是鼻子最窄且转折最"急"的部分。

② 鼻梁部分。由鼻骨的下端和两块鼻软骨构成,位于中段。

③ 鼻头部分。全部由鼻软骨构成,分为鼻尖和鼻翼两个部分。鼻尖形似球体,两个鼻翼似半球体,在形体特征上与鼻梁的梯形特征明显不同。

 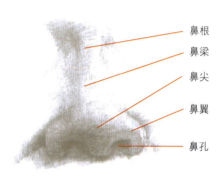

图 4-40 真实的鼻子　　　　　　　　　　　　图 4-41 鼻子的结构

(2) 鼻形的分类。依照外形不同,常见的鼻子可以分为标准鼻、鹰钩鼻、小尖鼻、小翘鼻、朝天鼻、蒜头鼻等(图4-42)。

标准鼻　　鹰钩鼻　　小尖鼻　　小翘鼻　　朝天鼻　　蒜头鼻

图 4-42 鼻子的分类

(3) 鼻子的画法。画鼻子时,从鼻子的结构和透视着手(图4-43)。

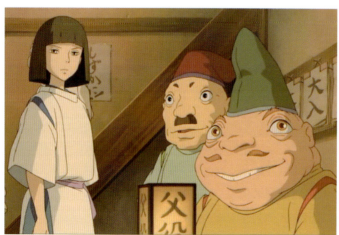

图 4-43 《千与千寻》中男女鼻子的差异

（4）鼻子的设计。有时鼻子会成为角色的标志性特征，在设计鼻子时应强化其个性特征（图4-44）。

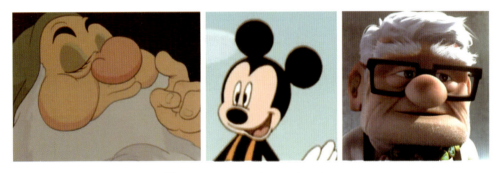

🔶 图4-44　夸张鼻子的画法

圆形的鼻子显得柔和，适合表现正面角色或幽默滑稽的搞笑形象（图4-45）。

🔶 图4-45　圆形鼻子的动漫造型

三角形的鼻子给人以尖锐之感，适合表现反面角色或古灵精怪的角色（图4-46）。

🔶 图4-46　三角形鼻子的动漫造型

鹰钩形的鼻子适合表现阴险、狠毒的反面角色（图4-47）。

◆ 图4-47　鹰钩形鼻子的动漫造型

大大的鼻头适合表现憨厚、老实的动漫角色；刚直的鼻梁适合表现男性的力量感；小巧圆润的鼻子适合表现儿童以及温和善良的女性形象。

鼻子是权力的象征，力量大的男人通常有大鼻子。卡通角色拥有大鼻子也有可爱、幽默、愚笨的讽刺效果。有些动漫角色没有鼻子，可体现角色的可爱（图4-48）。

设计鼻子时要考虑整体性，人物性格、性别、身份背景不同，鼻子造型也不同（图4-49）。

◆ 图4-48　动漫角色的鼻子

◆ 图4-49　《管道探险》里的多个鼻子怪

4．嘴巴

嘴巴是面部非常重要的组成部分（图 4-50），是人物语言表达和反映人物情绪的主要器官，是脸部运动范围最大、最富有表情变化的部位，是动漫作品中最有魅力的部分。

嘴巴依附于上下颌骨及牙齿构成的半圆柱体，形体呈圆弧状。嘴部在造型上由上下嘴唇、嘴角、唇珠、人中和颏唇沟构成。上下嘴唇分别是两个相对的 W 形（图 4-51），上嘴唇比较长，唇线比较分明，突出于下嘴唇，中央有一个上唇结节唇线将上嘴唇一分为二。

图 4-50　真实的嘴巴

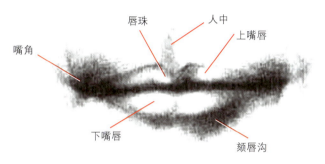

图 4-51　嘴巴的结构

嘴巴柔软而灵活，会产生很多形状上的变化，适当变形，可以使嘴巴表现出很多生动的形象和表情（图 4-52）。

图 4-52　动漫作品中嘴巴的表现

5．耳朵

耳朵虽然不能表现出角色的表情，但耳朵的形状却能对角色的造型起到画龙点睛的作用。一些特殊的角色耳朵设计尤为重要，如吸血鬼的耳朵上部设计成尖的，菩萨的耳垂设计成垂到肩部（图 4-53）。

耳朵大体可以分为外耳、中耳、内耳三大部分。耳朵和鼻子几乎平行，长度也和鼻子相当，它的最宽处相当于长度的一半，1/3 处为耳孔。从正面看，耳朵向下向内倾斜，与脸部侧面线条平行，构成耳朵的耳蜗差别很大，但基本形状是差不多的，外圈有一个尖端，内圈是突起的，中间是耳孔（图 4-54 和图 4-55）。

《西游记》　　　　　《吸血鬼猎人 D》　　　　《怪物史莱克》　　　　《犬夜叉》

图 4-53　动漫作品中的耳朵造型

 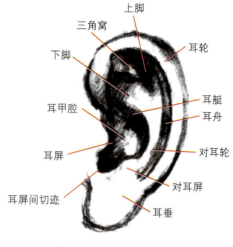

图 4-54　真实的耳朵　　　　　　　　　　　图 4-55　耳朵的结构

在动漫作品里，耳朵一般都做了简化或夸张的设计。例如，外耳轮尖尖地向脑后方延伸，这种耳朵适合表现妖精类角色造型；大而肥厚的耳垂适合表现仁慈善良的角色造型；圆圆的招风耳适合表现可爱活泼的角色造型（图 4-56）。

图 4-56　特殊的耳朵造型

圆形的耳朵适合表现儿童、女性及正面角色。有棱角的耳朵适合表现男性角色，体现阳刚之气（图 4-57）。

图 4-57　动漫作品中的耳朵造型

4.1.3 角色造型的脸形设计技法

在一部动漫作品的角色设计过程中,角色造型的脸形设计也是反映角色性格的重要方面,相同的脸形配上不同的五官,或不同的脸形配上相同的五官,塑造出来的角色造型可能截然不同。简化、夸张的脸形是设计角色头部的基础。

1. 常见的动漫脸形

(1) 目字形脸。目字形脸比较长,鼻子也长,在表现身材比较瘦高的人时非常适用(图4-58)。这种脸形往往显得角色的年龄比较大,在很多动漫作品中的中年人都用这样的脸形来表现,适合表现老实木讷、不善言辞或放荡不羁的男性。

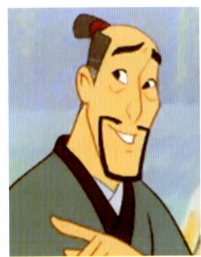

图4-58 目字形脸的动漫造型

(2) 品字形脸。品字形脸的下部比较宽,上部比较窄,给人一种稳重、成熟的感觉(图4-59)。在动漫作品中常有成功人士和一些中年妇女使用这样的脸形。

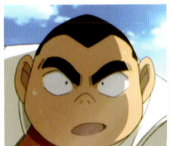

图4-59 品字形脸的动漫造型

绘制品字形脸的时候,要注意头部上下的宽窄关系,上窄下宽,也要注意它们之间的比例关系,太宽或太窄都会非常不协调。

(3) 甲字形脸。甲字形脸在动漫作品中使用率是最高的,很多角色都会使用这样的脸形进行设计,一般用于表现青年(图4-60)。绘制甲字形脸时要注意脸的底部、双颊的角度和下巴的尖锐程度都是由脸颊角度来决定。

(4) 申字形脸。申字形脸的上下部分都比较窄,而脸的中部比较宽。申字形脸在动漫作品中常用于表现阴险、凶狠的反面角色或一些配角和小角色(图4-61)。

🔴 图 4-60　甲字形脸的动漫造型

🔴 图 4-61　申字形脸的动漫造型

（5）国字形脸。国字形脸的基本形体就是一个方形，脸颊呈方形。国字形脸在动漫作品中往往被用于英雄形象的身上，也多用于比较重量级的角色身上，如黑帮老大、超级英雄等（图 4-62）。

🔴 图 4-62　国字形脸的动漫造型

（6）O 字形脸。O 字形脸的面部好像 O 形体一样，主要基于圆形（图 4-63）。O 字形脸基本上就是传统意义上的胖子形象，在动漫作品中这样的形象总是在一些个别的角色身上出现，要么是一个极可爱的形象，要么是一个极阴险的形象。

🔴 图 4-63　O 字形脸的动漫造型

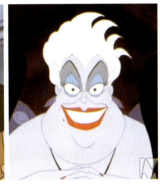

⬆ 图 4-71 "圆形 + 圆形"的动漫脸形

在设计脸形时,可以从现实生活中寻找设计灵感,如水壶、门把手、影子等。三星堆遗址出土的文物中,青铜雕像备受瞩目(图 4-72)。以下文物是三星堆出土的青铜人像,人像的脸形简化、五官夸张。三星堆的"青铜雕像群"填补了中国青铜艺术和文化史上的一些重要空白。

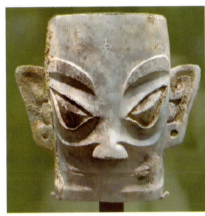
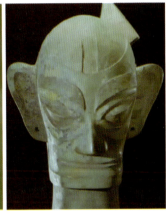
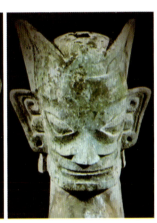

⬆ 图 4-72 三星堆出土的青铜人头像

4.1.4 动漫角色的表情设计技法

脸部表情的变化是刻画角色的关键,通过角色面部表情可以使读者了解角色内心的感受,丰富的表情富有极大的魅力,能使画面更加生动。

以夸张的手法绘制动作并表现动作是动画这一艺术形式特有的手段,这一手段同样适用于对表情的呈现并借此起到突出角色情绪变化的目的。

面部表情是传递角色心理活动的一种主要方式,是一个或多个面部肌肉动作的结果,是角色内心活动的外化表现,恰到好处的表情设计能准确传达角色的情绪和性格,让动画角色性格更加鲜明。

在动画设计中,表情设计是动画师手中的利器。在动画师设计某种表情之前,不论是微笑、挤眉弄眼还是撇嘴等都应牢牢抓住该表情内在所蕴含的微妙含义,正是这些微妙的含义使人物的情绪变化、内心活动的外露表象在表情中得到直接反映,这也为动画设计增添了活力。例如,迪士尼的动画大师们时不时对着镜子摆出各种表情,从镜子中端详自己的表情,再将卡通角色绘制下来。

1. 表情设计的原则

(1)依据角色的性格设计表情。角色的性格和角色的表情,尤其是习惯性表情,相互影响,通常根据角色的性格定位来确定角色的习惯表情。《哪吒之魔童降世》中塑造了看似脾气暴躁、作恶多端、秉性顽劣却内心

善良的哪吒。在哪吒的表情设定上，总是一副坏笑的、耷拉着眼角的表情。通过其表情设定,强化了他的性格特征（图4-73）。

图4-73 《哪吒之魔童降世》

（2）依据角色的内心活动设计表情。在动漫作品中，表情是反映角色内心活动的重要方面。例如，在动画片《熊出没》中，光头强是一个经常被熊大及熊二捉弄，又总是砍不倒树的伐木工人。他一贯的内心活动是没有砍倒树的气愤、被捉弄时的吃惊、失败后的失落和提心吊胆等（图4-74）。

图4-74 《熊出没》中的角色表情

（3）依据故事发展设计表情。《西游记之大圣归来》中，孙悟空从逃避现实、冷漠自私、懦弱自卑到相信自我、勇于担当，他的表情从落寞、无精打采到坚定、自信，发生了巨大变化（图4-75）。

图4-75 《西游记之大圣归来》

2．不同表情的特征

（1）笑。笑有很多种（图4-76），例如微笑、羞涩的笑、煞有介事的笑、苦笑、开心的笑。笑一般表现为嘴角上翘（或张大）、眼睛变细、变弯。在画调皮的笑时，可以将人物的眉毛上下错开一定距离，并且让两只眼睛有些变化，也可以将舌头画出来。

图4-76　笑的表情

（2）哭泣。哭泣在感情爆发时经常出现，例如委屈地哭、乐极而泣等。哭一般表现为眉毛、眼角往下倾，张大嘴或嘴角向下，脸上挂泪或爆发出来（图4-77）。

图4-77　哭泣的表情

（3）愤怒。愤怒一般表现为眉毛上竖，嘴角下扣，眉头紧锁。画发怒的表情时，可以将眉毛高低交错，双目圆睁，瞳孔放大，嘴的中间可留些空白，嘴角向下撇或张开嘴巴呈大吼状（图4-78）。

图4-78　愤怒的表情

（4）悲伤。悲伤是最大的苦恼，脸上所有的线条都可往下倾，眉毛呈"八"字形，眼角低垂，嘴巴微微张开，嘴角向下弯曲（图4-79）。

（5）吃惊。吃惊一般表现为张大嘴，瞪大眼，眉毛往上飞起（图4-80）。

除了上述表情外，角色还会有很多复杂的情感，表现出丰富的表情，如坏笑、憨笑、恐惧、惊恐、调皮、委曲等。在设计表情时，要结合角色的脸部轮廓以及肢体动作的变化（图4-81和图4-82）。

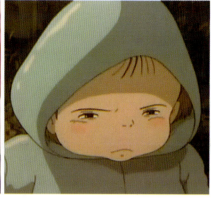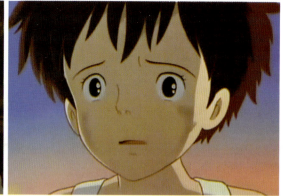

🔸 图4-79　悲伤的表情

🔸 图4-80　吃惊的表情

🔸 图4-81　《冰雪奇缘》中角色的表情设定　　🔸 图4-82　《飞屋环游记》中角色的表情设定

4.1.5　实战演练：设计角色表情图

设计QQ头像造型，为该造型设计一组表情图（图4-83）。

4.1.6　进阶实例：《孔小西与哈基姆》中的表情设计

《孔小西与哈基姆》中主要角色的表情设定如下所示（图4-84～图4-89）。

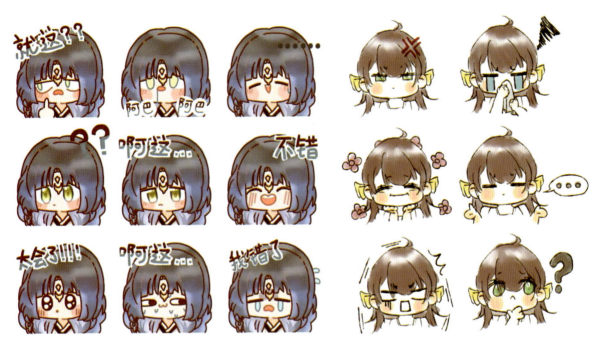

图 4-83 角色表情设计（作者：杨梦凌、袁可雯）

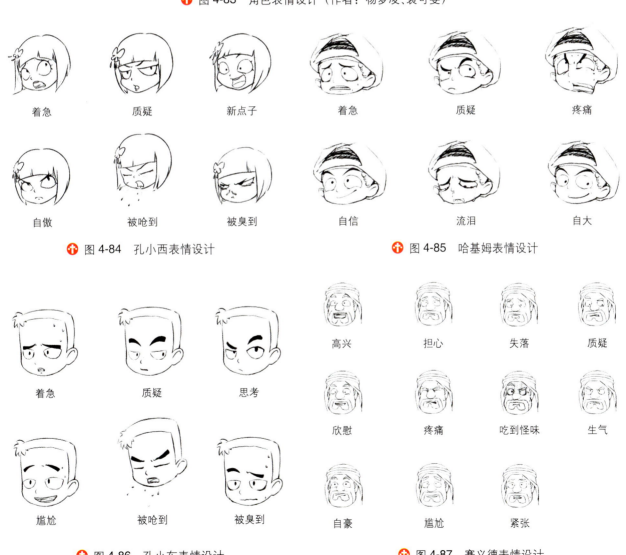

图 4-84 孔小西表情设计　　　　　　　　图 4-85 哈基姆表情设计

图 4-86 孔小东表情设计　　　　　　　　图 4-87 赛义德表情设计

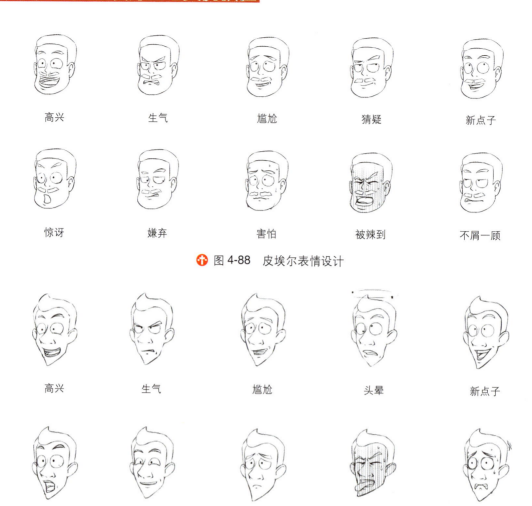

图 4-88　皮埃尔表情设计

图 4-89　拉姆表情设计

4.1.7　角色的发型设计技法

大部分动漫角色都是有头发的,头发是角色容易变化的部分,能反映角色的气质和精神状态。

1. 发型与角色性格

发型是塑造角色形象的重要方面,发型设计需要依据角色的年龄、职业、生活背景等因素。不同的发型可以体现角色不同的性格特点和习惯性情绪。

（1）平滑细软的发型。平滑细软的头发适合性格温柔、善良、文静、较感性的角色（图 4-90）。

图 4-90　平滑细软的发型

（2）硬而直挺的发型。硬而直挺的头发适合表现个性刚强、果断、情绪较稳定的角色（图4-91）。

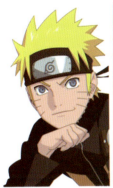

图4-91　硬而直挺的发型

（3）浓黑又光亮的头发。浓黑又光亮的头发适合表现感情丰富的角色，黑色头发常见于亚洲地区（图4-92～图4-94）。

图4-92　《龙珠》　　　　图4-93　《养家之人》　　　　图4-94　《五岁庵》

（4）发髻相连，粗浓。发髻相连、粗浓反映了角色的个性鲁莽、豪迈不羁、不拘小节，这类角色有侠义心，爱多管闲事（图4-95）。

图4-95　发髻相连的发型

（5）头发凌乱。头发凌乱适合表现邋遢、颓废、懒惰的角色（图4-96）。

（6）柔软卷曲的长发。柔软卷曲的长发适合表现妩媚、多情的女性形象（图4-97～图4-99）。

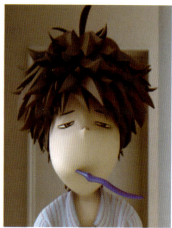

图 4-96　头发凌乱的动漫造型

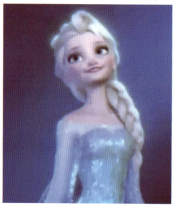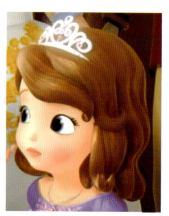

图 4-97　《勇士》　　　　图 4-98　《冰雪奇缘》　　　　图 4-99　《小公主苏菲亚》

（7）柔软的自然卷短发。卷曲的短发适合表现多情、性格不稳定的角色形象。

2．发型与地域

不同地域的动漫角色，其发质、发型、发色各不相同（图 4-100）。

图 4-100　不同地域的动漫角色发型

3．发型与职业

不同的职业也会影响到角色的发型设计。比如，足球运动员的发型一般张扬、有个性，教师的发型一般中规中矩，厨师一般为短发，成功人士一般是露出额头（图 4-101～图 4-104）。

图 4-101 《超智能足球 2》

图 4-102 《美食总动员》

图 4-103 《蜡笔小新》(1)

图 4-104 《天空之城》

4．发型与年龄

不同年龄需要与之相匹配的发型设计，以凸显角色的年龄特征。

儿童的发型，以发少、发短居多，女孩子可以扎着短短高马尾（图 4-105）。

图 4-105 《大耳朵图图》

儿童至青少年阶段，角色处于朝气蓬勃的年龄段，活泼好动，追求自我。男孩的发型会比较有个性，女孩以柔软的长发或束起的马尾辫为主（图 4-106 和图 4-107）。

中年阶段，角色的发型会中规中矩，比如，中年女性卷发居多，中年男性因受职业影响，以短发为主，没有刘海（图 4-108）。

老年阶段，男性多以白色短发来刻画，女性以白色卷发或束发来刻画（图 4-109）。

图 4-106 《小兵张嘎》(2)

图 4-107 《藏獒多吉》

图 4-108 动漫作品中的中年角色发型

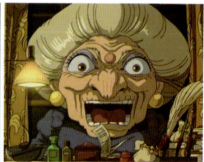
图 4-109 不同年龄的发型设计

5．头发颜色的设计

颜色是通过眼、脑和生活经验所产生的一种对光的视觉效应。每种颜色带给人们不同的感受,不同颜色的头发也能反映角色的性格与心理。

红色的头发适合表现拥有活泼、热情、张扬性格特征的角色（图 4-110）。

橙色的头发适合表现具有时尚、动感性格特征的角色（图 4-111）。

黄色的头发适合表现具有艳丽、活泼性格特征的角色（图 4-112）。

黑色的头发适合表现具有神秘、阴郁、危险、暴力等性格特征的角色（图 4-113）。

粉色的头发适合表现优雅、高贵、魅力的角色（图 4-114）。

⬆ 图 4-110 红色头发的动漫造型

⬆ 图 4-111 橙色头发的动漫造型

 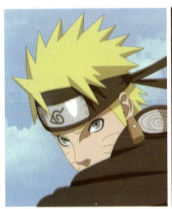

⬆ 图 4-112 黄色头发的动漫造型

⬆ 图 4-113 黑色头发的动漫造型

图 4-114 粉色头发的动漫造型

紫色既富有威胁性，又富有鼓舞性。紫色的头发适合表现优雅、神秘、高贵、妖艳的角色（图 4-115）。

图 4-115 紫色头发的动漫造型

灰色的头发适合表现平凡、冷漠、苍老、忧郁的角色（图 4-116）。

图 4-116 灰色头发的动漫造型

蓝色的头发适合表现文静、理智、忧郁的角色（图 4-117）。

图 4-117 蓝色头发的动漫造型

棕色与褐色的头发适合表现稳重、可靠的角色（图 4-118）。比如，《罗小黑战记》中的罗小白天真活泼，尽管做事冒失，但面对危险时处变不惊；山新古灵精怪，重视友情；阿根温柔、随和、爱笑，不卑不亢（图 4-119）。

图 4-118　棕色与褐色头发的动漫造型

图 4-119　《罗小黑战记》

在某些奇幻动漫作品中设计彩色的头发，会产生奇幻的色彩效果（图 4-120 和图 4-121）。

图 4-120　《宝石之国》　　　　图 4-121　《彩虹小马：友情就是魔法》

6. 头发长度设计

头发长度不同，刻画的角色性格也有差异。比如，女性的短发显得可爱，中长发显得活泼，长发显得优雅、文静；男性的短发显得精干、活泼，长发显得阴郁、内向（图 4-122 和图 4-123）。

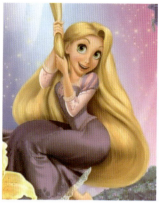

⬆ 图 4-122　女性动漫角色的头发

⬆ 图 4-123　男性动漫角色的头发

男性发型虽然在长度上设计空间较小,但梳发方式不同,塑造的形象差异也较大。下面是同一个角色不同发型的对比。发型 1 中角色的头发柔顺,显得乖巧可爱,有亲和力;发型 2 中角色的头发向后梳露出额头,显得坏痞、狠厉;发型 3 中角色的头发硬而直,显得放荡不羁,玩世不恭,比较憨直;发型 4 中角色的头发较长且遮住一只眼睛,显得忧郁,内敛;发型 5 中角色的头发将眼睛全部遮住,显得神秘、冷漠、难以接近;发型 6 中角色的发际线非常高,显得阴险难测,适合表现反面角色(图 4-124)。

发型 1　　　　　发型 2　　　　　发型 3　　　　　发型 4　　　　　发型 5　　　　　发型 6

⬆ 图 4-124　发型对角色性格的影响

动漫作品中,还会有一些打破常规、与众不同的发型(图 4-125)。

7．发型绘制技法

一般情况下,额头上的发际线平行于我们的眉弓,并且会和眉弓拥有一样的长度。两鬓的发际线从上往下像是闪电形状,一直延伸到耳朵旁边。后脑的发际线一般与耳垂平行并分布在后脖子上。

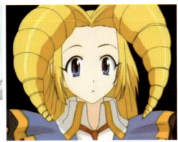

图 4-125　特殊发型

在绘制头发时,将发丝简化成大小、方向、长短各不同的"组"。先找出发旋的位置,按"组"画出头发。注意头发分组的细微变化,不要让每组头发的朝向和大小都一样。最后细化,按照分好组的头发的走向表现头发的疏密变化。适当地增加碎发可以让整体发型看起来更加自然。

上色时,先上固有色,再上暗部,最后表现高光。

4.1.8　实战演练:为你的角色设计发型

孙过庭(646—691 年),名虔礼,字过庭,杭州富阳(今属浙江)人,唐代书法家、书法理论家。孙过庭曾任右卫胄参军、率府录事参军。他胸怀大志,博雅好古。孙过庭出身寒微,苦研书法,专精极虑达二十年,终于自学成才。他擅楷书、行书,尤长于草书,取法王羲之、王献之,笔势坚劲,书法水平逼近二王(图 4-126)。

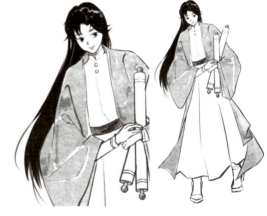

图 4-126　发型设计效果图(作者:丁希雯)

4.1.9　角色的手脚设计技法

1. 手掌、手臂的设计技法

俗话说:手是人的第二表情。手具有丰富的表现力,可以用手势、手语来沟通思想,能细致表现角色的个性。手掌摊开的形状是个五边形,它的透视变化支配着五个指头的活动状况(图 4-127)。

图 4-127　各种真实的手部造型

手掌各关节的比例关系:正面手掌长:正面中指长 = 4∶3;正面中指长 = 手掌宽;正面手掌长 = 背面中指长;拇指尖约至食指基节的一半;食指尖约至中指甲节的一半;无名指约为中指的 2/3;小指尖约至无名指甲节的横折线处(图 4-128)。

(1)手部与角色性格的关系。手部对表现人物的个性和心理活动有着至关重要的作用,如憨厚的人手掌宽阔、肥大;奸诈的人手指枯瘦;柔弱的人手指柔软、修长。

在动画片《宝莲灯》中,沉香的手短小、圆润,适合表现沉香的天真、善良。三圣母的手修长、平滑,体现了三

圣母的温柔、慈爱。二郎神的手枯瘦,体现了他的冷酷无情、骄矜自负及阴险(图4-129)。

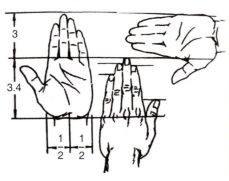
图 4-128 手掌的比例关系

图 4-129 《宝莲灯》

在表现反面角色的手部时,有时会用皮包骨的细长的手掌强化其狡诈、凶狠的性格特征。在表现正面角色的手部时,男性角色的手掌一般宽大粗壮,女性角色的手圆润平滑(图4-130~图4-133)。

图 4-130 反面角色的手

图 4-131 《阿拉丁神灯》

图 4-132 《姜子牙》

图 4-133 《公主与青蛙》

(2)手部与角色的性别、年龄、职业的关系。手掌与角色的性别、年龄及身份(职业、生活背景)等相关。

男性角色的手掌一般较粗壮且呈方形,关节比较粗大,手掌和手指的肌肉比较结实,棱角突出,男性的指甲一般为方形,体现力量感;女性角色的手掌一般纤细、嫩白,手指修长、优雅,关节不明显,女性的指甲一般呈椭圆或有些尖,体现女性的温和、柔美。

不同年龄阶段的手外形差异也较大,例如,儿童角色的手掌圆润饱满,手指短小,手部整体呈球状,体现了儿童的可爱;老年角色的手掌细长,关节突出,一般干枯且布满褶皱,体现了沧桑感。

手部造型与角色的职业、生活背景息息相关。例如,农民、工人等角色的手掌粗糙、黝黑(图4-134),生活条件好的人手掌肥厚、光润,钢琴家的手细长、柔软等。

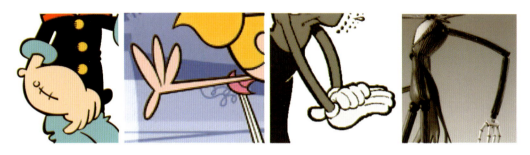

🔺 图4-134 动漫作品中与众不同的手部设计

(3)手部常见动作。手部常见动作是角色设定的重要方面,可反映角色的活动并推动剧情发展。

在设计角色的手势时,要充分考虑剧本设定、角色的生活背景。例如,在《人猿泰山》动画中,泰山因在森林中由猿抚养长大,他的手指不够灵活,无法做出像人类一样的精细动作,在接触人类后做一些动作时,手部动作显得笨拙(图4-135)。《通灵男孩诺曼》里许多僵尸角色的手无肉、细长(图4-136)。在某些卡通动画中,手指一般不画5个,只画4个或者3个。

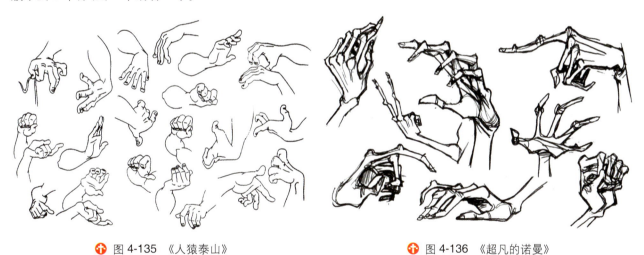

🔺 图4-135 《人猿泰山》　　　　　　🔺 图4-136 《超凡的诺曼》

(4)手的画法。在画手的时候,先用基本的几何形体画出手的三大主要部分,即手背、拇指、剩余四指;再画一个较长的圆柱体,底部要稍大一些,作为手臂;再画出其他四根手指的圆柱体;在每个圆柱体上面加上剩下的手指关节。

2．脚的设计技法

(1)脚的骨骼与结构。脚部骨骼是人体中比较复杂的结构,一只脚上就有26块骨头,双脚骨头约占人体骨骼总数(206块)的1/4。脚部骨骼可以分为三部分,分别是前足、中足和后足。前足有14块骨头(趾骨)、中足有5块骨头(跖骨)、后足有7块骨头(跟骨,骰骨,距骨,舟骨,内、中、外侧楔骨)骨与骨之间由韧带相连接(图4-137和图4-138)。

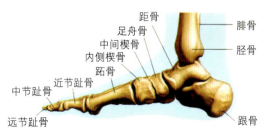

🔺 图4-137 脚的骨骼

图 4-138 真实的脚

（2）男女脚的差异。在动漫作品里，男性角色的脚一般比较大，而且比较硬朗，女性角色的脚比较柔软、小巧。在站姿上，男性角色的脚一般是呈外八字形，表示稳重感；女性角色的脚一般呈内八字形，表示内敛（图4-139）。

（3）脚与角色性格。不同性格的人，脚的造型以及鞋的选择都会有很大差别，这是表现角色个性的一个方面。又长又大的脚，适合表现角色比较木讷、反应迟钝或呆笨的性格特点；圆滑、小巧的脚适合表现角色活泼、好动的性格特点。在很多头身比例小的角色形象上，脚是弱化的，没有脚或脚非常小（图4-140）。

图 4-139 动漫作品中男性、女性的脚

图 4-140 脚的表现

4.1.10 实战演练：设计一张与众不同的脸

精卫是中国古代神话中的一种鸟。据《山海经》记载：精卫婀娜多姿、长发飘逸、背生双翼，花头颅、白嘴壳、红脚爪，样子有点儿像乌鸦。晋代诗人陶渊明有诗句"精卫衔微木，将以之填沧海"，热烈赞扬精卫小鸟敢于向大海抗争的悲壮战斗精神。精卫锲而不舍的精神和宏伟的志向受到人们的尊敬。后世人们也常常以"精卫填海"比喻志士仁人所从事的艰巨卓越的事业（图4-141）。

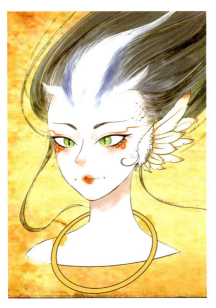

图 4-141 精卫设计效果图（作者：凌欣怡）

4.1.11 进阶实例：《孔小西与哈基姆》中角色的头部设计

孔小西：依据孔小西的性格特点及圆形的脸形，头发长度设计为齐肩中等长度，可以表现她的俏皮、古灵精怪。眼睛大大的、圆圆的，长长的睫毛，又小又俏的鼻子，表现了女孩的可爱、活泼。

哈基姆：以圆形为造型基础，圆圆的大眼睛配上沙特的发型与发饰，体现出他活泼开朗的特点。

孔小东：典型的中国男孩短发发型，上眼睑平平的，表现了其不善言辞、机智的性格；粗粗的眉头略微挑起，显得英姿飒爽。

赛义德：用字形脸表现了其憨厚的性格特点，大大圆圆的眼睛表现了其温和的性情。因他经营的是传统的沙特风格餐厅，故配以沙特人的发型与发饰。

皮埃尔：第一反派角色，以三角形为造型基础。三角形的眉毛和胡须，大大的眼睛、小小的瞳孔，表现了其阴险的性格特点。

拉姆：表面上是幽默搞笑，背地里显得愚蠢滑稽。他以三角形为造型基础，人物形象是尖尖的鼻子和嘴巴、小小的瞳孔、细高挑的三角形眉毛（图 4-142）。

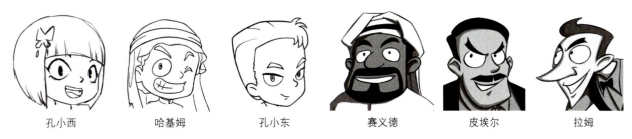

孔小西　　　哈基姆　　　孔小东　　　赛义德　　　皮埃尔　　　拉姆

图 4-142 《孔小西与哈基姆》中角色的头部设计

4.2　比例三分法

角色整体的夸张主要指角色体形设计和身体比例设计。在角色设计中，写实的角色造型一般会遵循生物的生理结构；半写实或夸张的动漫造型一般会打破身体的比例约束，通过身体比例的变化可设计出极富个性的角色造型。

4.2.1 身体三分法

身体三分法是先把角色放进一个封闭的方盒子（图 4-143）。然后改变为三等份，进行拉长或缩短，再改变肩线和腰线。人体比例中，通过改变肩线和腰线的位置可以改变头、胸廓和腿的比例关系，以打破常规而设计出与众不同的动漫造型。把身体的一部分脱离盒子可以打破平衡（图 4-144）。

图 4-143　方盒子

图 4-144　角色的拉长和挤压

可以对三等份进行大、中、小的调整，使角色看起来更加灵活（图 4-145）。

图 4-146 中的第 1 个造型较平常，第 2 个造型进行了大、中、小的夸张，第 3 个造型因夸张过头而显得有点奇怪。

图 4-145　改变三部分的比例　　　　　　　　图 4-146　打破比例三分的设计

4.2.2 实战演练：打破身体三分法

1. 角色叶梦得

叶梦得（1077—1148 年），字少蕴，苏州吴县人，宋代词人。绍圣四年（1097 年）考上进士，曾任翰林学士、户部尚书、江东安抚大使等要职。晚年隐居于湖州弁山玲珑山石林，故号石林居士，所写诗文多以石林为名，如《石林燕语》《石林词》《石林诗话》等。绍兴十八年（1148 年）辞世，享年七十二岁。死后追赠检校少保。

在南北宋的词风演变中，他起到领军和承上启下的作用。作为南渡词人中年辈较长的一位，叶梦得开辟了以"气"入词的词坛新路。叶词中的气主要表现在英雄气、狂气、逸气三方面（图 4-147）。

2. 角色泰伯

吴太伯又称泰伯，吴国第一代君主，东吴文化的始祖。父亲为周部落首领公亶父，兄弟三人，他排行老大，两个弟弟为仲雍和季历。父亲传位于季历及其子姬昌，这个时候，泰伯让出储君之位，主动与二弟仲雍放弃周国的

国君之位及其带来的荣耀与巨额财富,从渭水以北,向东南方向长途跋涉两千多里,来到长江以南,建立吴国,太伯、仲雍在新的生存环境中适应并改造当地习俗,不畏艰辛,勇于开创,数年之间,人民殷富,终于在东南地区牢固地站稳脚跟,为后世强大的吴国打下基础。泰伯被孔子尊为至德。在中国传统文化之中,有两大德行:一是自强不息,即乾德;二是厚德载物,即坤德。最重要的是"诚",至诚之道,可以感天地,动鬼神,可以称为德之极致。至诚,是道的体现,是倍道而行的至高道德的体现,也可称为至德(图4-148)。

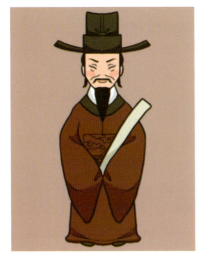

🔸 图 4-147 线稿及设计效果图(作者:朱子璇)　　🔸 图 4-148 泰伯设计效果图(作者:丁希雯)

4.2.3 脸部三分法

可以将脸部分为三等份,方法是双眼连线和鼻底线。将双眼连线偏离它通常的中心以及鼻底线的位置,可以设计出打破常规的脸部造型(图4-149和图4-150)。

🔸 图 4-149 脸部三分　　🔸 图 4-150 打破脸部三分的设计《超凡的诺曼》

4.2.4 进阶实例:《孔小西与哈基姆》中角色的转面设计

孔小西、哈基姆与孔小东为片中的主角,他们身为儿童,设计为三头身。整体以圆形为造型基础,表现其可爱、天真、善良的特征(图4-151~图4-153)。

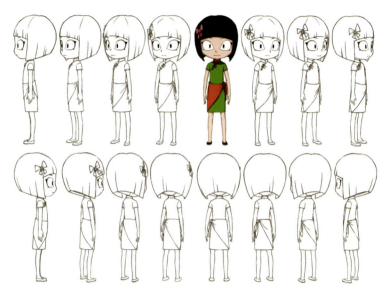

图 4-151 孔小西转面设计

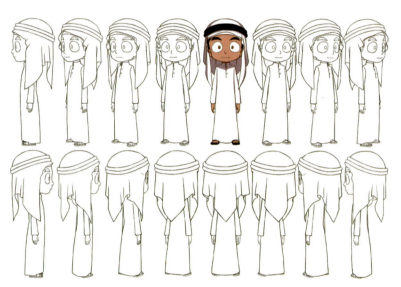

图 4-152 哈基姆转面设计

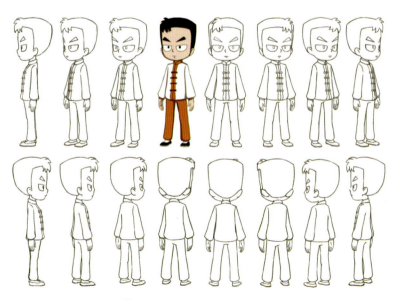

图 4-153 孔小东转面设计

赛义德有些唠叨、胆小、懦弱，其造型设计以圆形为基础，大大的圆肚子表现了其老实、中年发福的样子（图 4-154）。

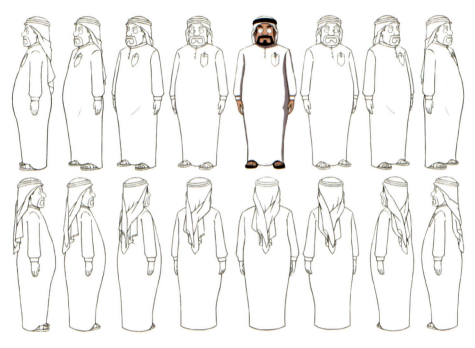

图 4-154　赛义德转面设计

皮埃尔作为反面角色，其造型设计为 5 头身，以三角形为基础，采用倒三角体形，上身较强壮，表现其强势、霸道的性格特点（图 4-155）。

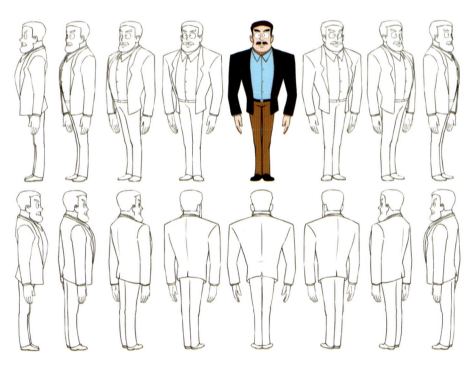

图 4-155　皮埃尔转面设计

拉姆的造型设计为 5 头身，以三角形为基础，身体和四肢细长，表现其工于心计的性格特点（图 4-156）。

动漫角色造型设计基础实例教程

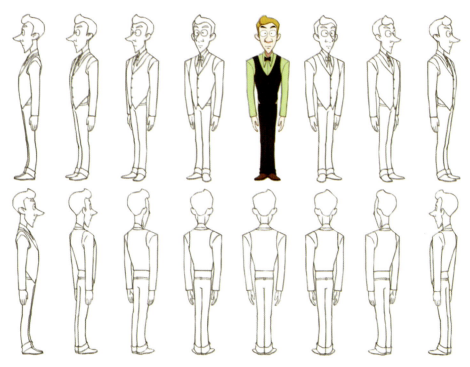

图 4-156　拉姆转面设计

4.3　真人夸张法

4.3.1　夸张的艺术

为了表达强烈的思想感情,突出某种事物的本质特征,运用丰富的想象力,对事物的某些方面着意夸大或缩小,作艺术上的渲染,这种修辞手法叫作夸张。夸张以现实生活为基础,借助想象,抓住描写对象的本质特点加以夸大、强调,以突出反映事物的本质特征。

动漫人物与现实中真实人物的差别在于:动漫中的人物放大了他们的特点,进行了夸张变形处理(图 4-157)。

图 4-157　真人与动漫造型

夸张在动漫中的应用无处不在。动漫是一门夸张的艺术,夸张的手法可以更生动地表现出情节、动态或表情,使作品更具艺术感染力。在动漫作品中,既有造型的夸张,也有角色表演的夸张。夸张的造型往往配有夸张的表演(图 4-158)。

图 4-158　夸张的动漫艺术

4.3.2　夸张的技法

真人夸张法并不是一种创新的动漫造型设计方法，它提供了一种设计的思路、灵感来源，即从现实生活中寻找设计灵感，如同影视剧作品寻找贴合剧本角色性格、气质和形象的演员一样。真人夸张法就是从真人形象上寻找、创造动漫角色的方法。

对人体的形状、大小、位置、比例进行不同的夸张，就能塑造出不同性格特征的角色造型。

1．形状的夸张

形状的夸张就是利用基本的几何形状的挤压、拉伸等变形处理以及形状的组合来概括、简化造型（图 4-159）。

图 4-159　形状的夸张

2．比例的夸张

比例的夸张就是通过夸大或缩小头身比例、五官比例等，以使设计与众不同（图 4-160）。

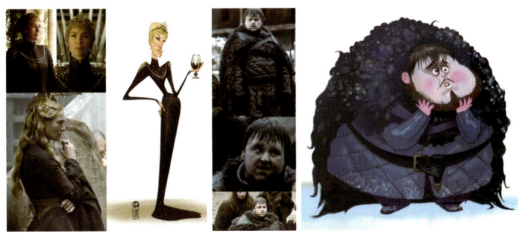

图 4-160　《权力的游戏》动漫设计（1）

五官比例的夸张包括夸张五官大小的对比、夸张五官的位置以及脸部的简化与夸张（图 4-161）。

图 4-161　五官比例的夸张

3．体形的夸张

体形的夸张是指着意强化角色肥胖或瘦弱的体形特征（图 4-162）。

图 4-162　体形的夸张

4．大小的夸张

大小的夸张是指着意夸张身体某些部位以使相关部位产生十分明显的对比。例如，夸大手臂而缩小腿部，可以强化手臂的力量；缩小头部而夸大身躯，可以强化角色的力量感；放大头部而缩小身躯，可以强化角色的可爱（图 4-163）。

图 4-163　《权力的游戏》动漫设计（2）

5．年龄的夸张

年龄的夸张是指在真人夸张法里,可以重新设定角色的年龄(图4-164)。

图4-164　年龄的夸张(Robert DeJesus)

6．色彩的夸张

色彩的夸张是指在真人夸张法里,可以根据主观设计意图对角色的色彩进行再设计,调整色相、饱和度、亮度等,以强化角色的性格、心理(图4-165)。

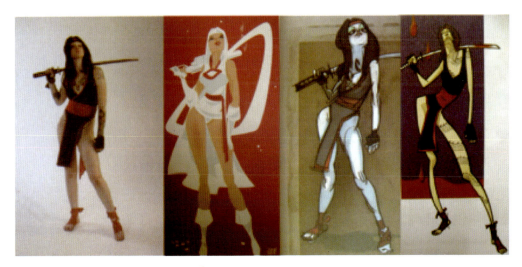

图4-165　色彩的夸张

4.3.3　实战演练:设计一张夸张的脸

依据真人图片,通过夸张技法设计动漫造型的头部(图4-166)。

4.3.4　夸张的步骤

动漫角色造型一般来源于现实生活,是对现实事物的简化和夸张,设计夸张的角色造型的一般步骤如下。

(1)根据剧本描述,寻找或创作贴切的真人造型(图4-167)。

(2)观察、概括、抽象出角色的个性特征(图4-168)。

图 4-166　学生作品（1）

图 4-167　真人原型

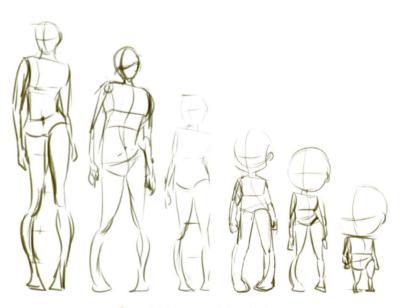

图 4-168　不同头身比例草图

（3）基于人体结构，加入自己的理解和想象，对突出特征或比例进行拉伸等夸张和变形操作（图 4-169）。

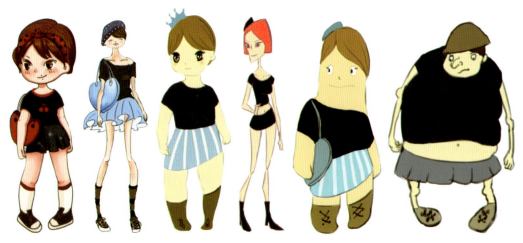

图 4-169　人物设计效果图

在真人夸张法中，对身体的不同部位作不同程度的夸张，会塑造出性格迥异的角色造型。例如，在下面的这个真人夸张技法中，先画出角色的写实画，如图 4-170 所示。

以圆形为基础形状，夸大脑颅，放大眼睛、鼻子，缩小嘴巴，缩小身体，脊柱向后弯曲，可以塑造出可爱的老年人角色（图 4-171）。

图 4-170　真人及其写实画法

图 4-171　头部夸张效果（1）

夸大下颚，减小眼睛和鼻子，放大嘴巴，缩小身体，脊柱向前弯曲，可以塑造出高傲的老年人角色（图 4-172）。

要设计出优秀的夸张角色造型需多观察生活并多画多想，还要熟悉人体结构，然后通过对肢体或各部位比例的拉伸，依照结构对形状进行变形就可以了。这种造型方式是为了突出角色的个性特征，最大限度地符合剧本情节的需要，但夸张要适当，要有所依。

图 4-172　头部夸张效果（2）

4.3.5　实战演练：依照真人设计造型

1. 伊丽莎白二世造型

伊丽莎白二世（1926—2022 年），曾任英国女王，英联邦元首、国会最高首领，是英国在位时间最长的君主。她为英国以君主立宪制的政体治国理政做出了卓越的贡献，在英国起到了凝聚人心、团结民众的"定海神

针"的核心作用；在维系大英帝国旧的殖民势力范围方面不可或缺；她是世界历史上少有的杰出政治家和君王（图 4-173）。

2．屠呦呦造型

屠呦呦，女，1930 年 12 月 30 日出生于浙江宁波，中共党员，药学家。现为中国中医科学院首席科学家,青蒿素研究开发中心主任，博士生导师，共和国勋章获得者。2011 年 9 月，她因发现青蒿素而拯救了全球特别是发展中国家数百万疟疾患者的生命，获得拉斯克奖和葛兰素史克中国研发中心"生命科学杰出成就奖"。2015 年 10 月获得诺贝尔生理学或医学奖，她的卓著贡献是发现了青蒿素，该药品可以有效降低疟疾患者的死亡率。她成为首获科学类诺贝尔奖的中国人（图 4-174 和图 4-175）。

图 4-173　伊丽莎白二世真人及设计效果图（作者：张林）　　　　图 4-174　屠呦呦　　　　图 4-175　屠呦呦设计效果图

4.4　形状控制法

4.4.1　形状的象征性

在开始设计一个角色前，我们需要思考的问题：

他们年龄有多大？他的性格怎么样？他们生长在什么时代？他们现在住在什么地方？他们是富还是穷？他们是天才还是笨蛋？他们是主角还是搞笑形象？……

根据剧本和导演的要求解答上述问题。这些问题可帮助我们提炼相关元素。但在考虑的时候并不需要追根究底，只需针对最特殊之处进行解读即可。

那么选用什么样的形状来代表角色？万能形状有圆形、方形、三角形，这三种基本形状能给予角色需要的视觉暗示，为角色形象、性格定下基调（图 4-176）。

1．圆形

圆形能令人想到富有吸引力的正面形象，通常用来表现那些聪明伶俐、可爱友好的形象。以圆形为基础的儿童造型，一般可爱、天真、聪明，成人形象一般善良、友好，老人形象一般温和、慈祥。例如，《飞屋环游记》

中（图4-177）的罗素是一个小胖子，身材略显臃肿，胖乎乎的圆脸上眉毛上挑。罗素的造型设计整体呈现圆形，重点突出了他简单纯真、俏皮可爱的个性，表现了他活泼好动、热情、天真、乐观的特点以及勇于追求梦想的勇气。金毛犬道格可爱、忠诚、乐观，也以圆形为基础进行造型。还比如，动画片《宝莲灯》中，勇敢、执着的沉香，可爱、善良的土地爷，也都是以圆形为造型基础。在很多动漫作品中，圆形几乎是可爱、幽默的化身（图4-178）。

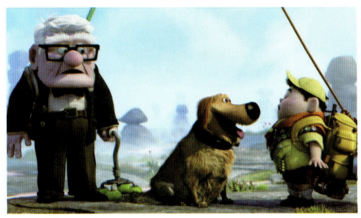

图 4-176　《飞屋环游记》（1）

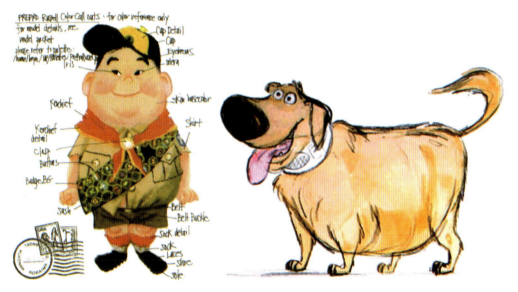

图 4-177　《飞屋环游记》角色设定

图 4-178　《蜡笔小新》（2）

在某些设计中,也有打破常规用圆形来塑造反面角色形象的,可用来表现角色的肥胖、笨拙、狠厉的一面。

2. 方形

方形代表着可以依赖或者坚实的人物,以及那些力大无比的人物。在动漫作品中,方形一般用来刻画男性角色,是力量的化身。用在正面角色形象上,象征着正直、刚毅;用在反面角色形象上,则可强化其厉害的特性。《飞屋环游记》中卡尔·弗雷德里克森(图4-179)的性格坚强、执着、永不放弃,其造型整体呈方形,贴合这一动画角色沉稳、固执的人物性格,表现了他的严肃、古板。后被小男孩罗素救赎,找回了他被时光消磨掉的冒险精神。罗素和卡尔两个角色在外形与性格上的鲜明对比传达出了对立的象征寓意,即圆形寓意充满希望与挑战的未来,方形则寓意过去时光的美好与怀旧,进而增强了动画角色造型设计的表现张力。在动画片《大耳朵图图》中,图图的爸爸性格开朗,大大咧咧,整体造型呈方形,象征着男性的可靠、正直(图4-180)。

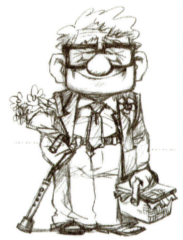

图4-179 《飞屋环游记》中的卡尔·弗雷德克里森

图4-180 方形脸动漫角色

3. 三角形

三角形适合塑造阴险、较可疑的角色,在动漫形象设计中通常用在坏人或恶棍的身上。以三角形为基础的动漫造型,角色通常比较精瘦,除了体态上的三角形倾向,角色的脸部、五官、手脚、发型、服饰等大都会呈现三角形特征。

《飞屋环游记》中(图4-181),查尔斯·穆兹是一位疯狂、晚年名声扫地的冒险家。他身材瘦弱、细长,声音显得狡猾、刺耳,三角形的角色造型巧妙地暗示了他的性格。Alpha是狗群的领导者,是一只长相凶恶、黑色毛皮的杜宾犬,也以三角形为基础来造型,以表现它的强壮凶恶。

动画片《蜡笔小新》中,小新的妈妈是个好面子、不认输、善良但脾气暴躁的女性,在形象上以三角形为主。三角形的形象可用于表现特定人物的性格,如图 4-182 所示。

图 4-181 《飞屋环游记》(2)

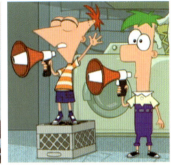
图 4-182 以三角形为主的动漫造型

以万能形状为基础,以某一基础形状为基调,通过拉伸变形以及适当的形状组合,就可以设计出与众不同的动漫造型(图 4-183~图 4-185)。

图 4-183 《时间飞船》

图 4-184 《辛普森一家》

图 4-185 万能形状的运用

4.4.2 实战演练：张益的人物线稿及设计效果图

张益（1395—1449年），字士谦，应天府江宁县（今江苏南京）人，祖籍姑苏（今苏州），明朝永乐十三年（1415年）进士，官至文渊阁、翰林院侍读学士，参与修撰了《明太宗实录》等。张益仪表端庄，过目成诵，博学强记，著有《张文僖公集》《画法》，在楷书工画上颇有造诣。他刻苦钻研学问，生活俭朴，有着高尚的情操。《大明英宗睿皇帝实录》评价其为人平易，乐于助人，故好名声传播甚广（图4-186）。

图4-186 张益的人物线稿及设计效果图（作者：孙文涛）

4.5 实战演练：生活中看到的造型

艺术来源于生活，生活给我们提供了无尽的想象源泉。在设计动漫造型时，除了要参考文学剧本、历史资料、人体本身的变形与夸张、已有动漫造型等，设计师更要学会用善于发现新生事物的眼睛从现实生活中寻找设计灵感，在造型、服饰、配色等方面要勇于创新，不断突破设计局限（图4-187）。

图4-187 石头上的脸

设计角色造型时应从生活中寻找设计灵感（图4-188）。

图 4-188　灵感源及设计效果（学生作品）

4.6 综合案例：顾野王设计效果图

顾野王（519—581年），原名顾体伦，字希冯，吴郡吴县（今江苏苏州）人。南朝梁陈间官员，著名地理学家、文字训诂学家、史学家，在25岁编成了史上第一部楷体字书典《玉篇》。顾野王还是一位教育家，他设坛讲学，开创了武夷讲学之风。此外，顾野王努力治理潮患，曾在吴江松陵抗击自然灾害中做出重要贡献（图4-189）。

图4-189　顾野王设计效果图（作者：裴蒙蒙）

4.7 拓展练习

（1）设计角色，依据角色生活的年代、年龄、性别、性格特点等为角色设计合适的发型（图4-190）。

图4-190　发型设计（学生作品）

图 4-190（续）

(2) 尝试使用脸部三分法，为自己设计一款聊天软件头像，使人物形象显得俏皮、可爱、活泼（图 4-191）。

图 4-191 头像设计（学生作品）

(3) 根据真人图片，分析角色的突出特征，运用适当的夸张技法设计动漫造型（图 4-192）。

图 4-192 学生作品（2）

图 4-192（续）

模块 5 动漫角色的年龄设计

5.1 不同年龄阶段的角色特征

所有的动漫角色都有其年龄特征,不同年龄阶段的人体比例关系也存在很大差异(图 5-1)。在设计角色造型时,应以其年龄为依据,设定适合的头身比例,以准确反映角色的年龄特征。人体以一岁为起点,每 5 年左右增加一个头高比例。至 20 岁左右,身高与头高之比为 8∶1。身高的中点,自一岁儿童的脐孔处,随着年龄的增长而变化,逐渐向耻骨联合处下移。以一岁儿童为例,肩宽与头高之比几乎为 1∶1,而成人为 2∶1 左右。随着年龄增大,肩宽与头高比例系数逐渐增大。

人体出生后的生长变化规律是头颅变化慢,躯干、四肢变化快,其身高比例逐渐增长,直到 7 ~ 7.5 头高的正常体形才稳定下来。到老年阶段,身高比逐渐缩小。儿童身材的曲线不明显,男女体形差异不大,身体各部位更

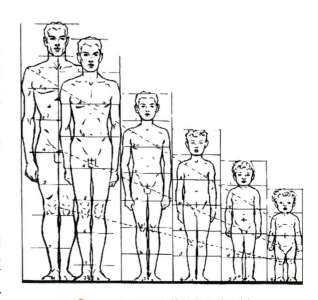

🔴 图 5-1 不同年龄阶段人体比例

接近基本形。儿童皮下脂肪丰厚,肌肉结构和骨点都不明显,体表圆乎乎的。幼儿的身体显得粗短,关节处凹陷很深,四肢如莲藕。老人因机体衰老,皮肉松弛无力,除矮胖型的以外,一般都显得腰椎无力,上身向前倾,颈椎弯曲加深,下肢一般也伸得不直,多呈 O 形腿。

1. 婴幼儿阶段

1 ~ 3 岁的婴幼儿大多胖乎乎、圆墩墩的,头显得特别大,额头宽,脖子短,耳朵大,鼻子和嘴巴相对较小,身长等分,脚短,腹围大于胸围、臀围,身高比例为 3 ~ 4 头高(图 5-2)。

2. 学龄前儿童阶段

4 ~ 6 岁学龄前儿童的体形逐渐向平衡发展,腹部趋于平坦,身高比例为 5 ~ 6 个头高。学龄前儿童角色大多眼睛大,眼睛的位置在脸部 1/2 以下的部位,下巴的曲线是圆的,眼睛和眉毛之间距离远。4 ~ 6 岁年龄段的

孩子依然是憨胖的模样,头部显得比较大,四肢看上去都比较短,圆滚滚的,很讨人喜欢;眼睛清澈透明,富有灵气(图5-3)。

图 5-2　幼儿动漫造型范图

图 5-3　学龄前儿童阶段动漫造型范图

3. 学龄儿童阶段

7～12岁学龄儿童阶段,男女生差异会逐渐显现出来,女学童的胸围、腰围和臀围的尺寸差异逐渐增加,身体逐渐圆润起来而成为少女的体形;男学童的胸部会更厚,肩部变宽,骨骼变发达,从而成为少年的体形。此时身高比例为 6～7 头高(图5-4～图5-6)。

图 5-4　《千与千寻》　　　图 5-5　《克劳斯：圣诞节的秘密》　　　图 5-6　《宝莲灯》

4．青少年阶段

13～17岁的青少年阶段是身体全面发育阶段，各部位骨骼、肌肉已基本形成，正常身高为7～7.5头高。脸部的轮廓拉长了，眉眼之间的距离拉近，四肢细长。女生变化比较大，脸部要比男生丰满一些，下巴略尖，眼睛比较大，眼线深，嘴唇更有光泽，胸部已经开始发育；腰要画得细一点，还可以进行适当的夸张（图5-7～图5-9）。

图 5-7　少年阶段动漫造型

图 5-8　《茶啊二中》

图 5-9　《小华小子》

5．青年阶段

18～39岁为青年阶段，此时身高比例基本定型，正常身高为7～8头高。除发胖和清瘦等特殊情况以外，一般青年人的体形不会再有太大变化。成年女性的体形线条比较细腻，肩部略斜，整体呈曲线形，腰部很细，胸部隆起，臀部较大，脚踝较细。成年男性的体形线条有力，肩部较宽，胸部呈扇形，腰比肩窄，脖子较粗，脚大（图5-10）。

图 5-10　青年阶段动漫造型

6. 中年阶段

40～69岁的中年人的眼睛比年轻人的要细小,而且眼睛和嘴的周围有细小的皱纹。中年男性的脸部肌肉分明,女人的脸则稍微丰满些。中年男性肩膀较宽,锁骨平宽而有力,四肢粗壮,肌肉结实饱满,眼睛位于脸部1/2以上的部位,体形比年轻男性略胖,头发较稀疏。中年女性要比年轻的女性更强调曲线,眼睛略小,微胖,脚踝较粗,肩膀窄,肩膀坡度较大,脖子较细,四肢比例略小,腰细,胯宽,胸部丰满,眼睛略下垂,会出现眼袋,脸的侧面稍丰满(图5-11)。

图5-11 中年阶段动漫造型

7. 老年阶段

70～99岁进入老年期,人的骨骼和肌肉都出现不同程度的萎缩,甚至变得弯腰驼背,衰老明显,身高比例约为7个头高。由于骨骼收缩,老年人的比例较成年人略小一些,在画老年人时,应注意头部与双肩略靠近一些,腿部稍有弯曲,站立出来呈"弓"形,肩膀耷拉下来,脊背弯曲加重,使得脸朝前突出,手臂和腿稍稍屈缩,皮肤和皮下脂肪变薄,肌肉萎缩,肘关节和腕关节以及指节显得大了,血管突出,肌肉松弛。老年男性脸部的骨骼最为突出,五官重心下移,在嘴角、鼻子等多处有明显皱纹,头发稀疏,眼睛呈三角形,脸部皮肤下垂,弯腰驼背,两腿分开,有点弯曲,肩部较窄。老年女性则稍为丰满些,下巴有一些厚度出来,在眼角、鼻子及嘴角等多处有明显皱纹(图5-12～图5-14)。

图5-12 老年阶段动漫造型

图 5-13 《大闹天宫》

图 5-14 《金猴降妖》

人在不同年龄阶段,体态、服饰、发型等都不同,在刻画角色时需凸显角色的年龄特征(图5-15)。

图 5-15 《飞屋环游记》角色在不同年龄阶段的造型

5.2 实战演练:设计一个人物在不同年龄段的动漫造型

下面设计东晋才女"谢道韫"不同年龄时期的造型。

谢道韫(生卒年不详),字令姜,又名韬元,东晋女诗人,陈郡阳夏(今河南太康)人。她是安西将军谢奕之女,东晋政治家谢安的侄女,谢氏家族的才女。她还是王凝之的妻子,王羲之的儿媳。

谢道韫年少聪颖、博学,以大雪天吟出"未若柳絮因风起"之句而得到谢安的赞赏,后世遂称女子文学才能

为"咏絮才"。谢道韫所著诗赋诔颂,原有集已失传,今仅存数篇,如《古诗源》中收录的《登山》诗。在孙恩起义中,其夫与子均被义军杀害,她率领侍女挥刃入敌群,手杀数人。后被俘,坚贞不屈,被孙恩释放,重归故里,一直寡居于会稽(图5-16)。

图5-16　谢道韫不同年龄阶段造型设计图(作者:葛嫚)

5.3　综合实践

设计一:范仲淹是北宋著名的政治家和军事家,卓越的文学家和教育家。作为宋学开山、士林领袖,无论在朝主政,还是出师戍边,均系国之安危、时之众望于一身,政绩卓著,文学成就突出。他倡导的"先天下之忧而忧,后天下之乐而乐"思想和仁人志士节操,对后世影响深远。他是儒家思想的重要传承人,他的成就是中华文明史上闪烁异彩的精神财富。

请根据以上资料及其他参考资料设计范仲淹的角色造型,不限年龄阶段(图5-17)。

图5-17　学生创作的范仲淹造型

设计二：袁隆平（1930年9月7日—2021年5月22日）生于北京，江西省九江市德安县人，著名农业科学家，"共和国勋章"获得者，中国工程院院士，被誉为"杂交水稻之父"。他的人生写照正如他言："我毕生追求的是让所有人远离饥饿。"为了能够解决人们的温饱问题，他以超乎寻常的耐力研究水稻，历经坎坷，经受磨难，但最终坚持下来，终于发明"三系法"籼型的杂交水稻，成功研究出"两系法"杂交水稻（图5-18和图5-19）。

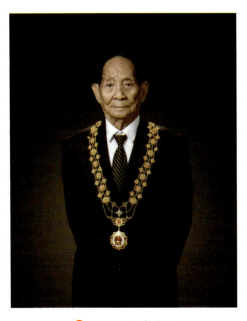

图5-18　袁隆平

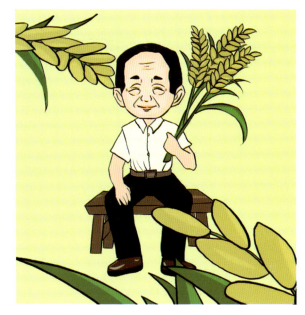

图5-19　袁隆平设计效果图

5.4　进阶实例：《孔小西与哈基姆》中角色的年龄塑造

在剧本设定里，孔小西为12岁，哈基姆为12岁，孔小东为13岁，其造型均脱去了儿童的稚嫩，四肢纤细，眼睛大大的，下巴的曲线是圆的，眼睛和眉毛的距离远。眼睛清澈透明，富有灵气。赛义德为40岁，皮埃尔为45岁，均为中年男性，拥有粗浓的胡须，光秃的额头，宽阔的肩膀，粗壮的四肢，略微发福。拉姆为青年男性，拥有消瘦的肩膀和纤细的四肢。以上人物的造型如图5-20所示。

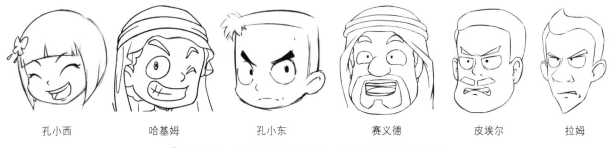

孔小西　　哈基姆　　孔小东　　赛义德　　皮埃尔　　拉姆

图5-20　《孔小西与哈基姆》中部分角色的头部设计

5.5　拓展练习

练习一：设计二次元风格少女造型，注意构图、光影。如图5-21所示作品为烟花下少女转身的画面。

练习二：设计角色不同年龄阶段的动漫造型，注意年龄的刻画（图5-22）。

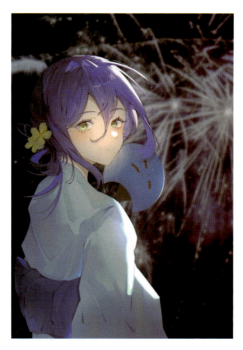

图 5-21 烟花少女转身的设计效果图（作者：徐程浠）

图 5-22 学生作品

模块 6
动漫角色性格的设计

6.1 性格设计技法

每个动漫角色都具有不同的性格,性格的差异在身体形态上表现得千差万别,不同的身体形态会唤起人们不同的感觉。设计动漫角色就是赋予每个角色相适合的个性和气质。

1. 勇敢坚毅型

英雄角色一般是动漫作品中的主角。在动漫作品里,英雄角色不仅指那些力大无穷的形象,比如超人、蜘蛛侠等,更是指英勇、正义、善良、博爱、有责任和担当的角色形象。英雄也有很多种类型,有亦正亦邪的英雄,比如魔童哪吒;有超级英雄,也有平民英雄,超级英雄如《超人总动员》中的超人特工鲍勃,超人的本能就是伸张正义;平民英雄如《变身国王》中的农夫、《闪电狗》中的巴斯光年;有男性英雄也有女性英雄,女性英雄如《公主与青蛙》描绘了一个事业心旺盛、独立自强的新世纪女性蒂安娜。

英雄角色的造型特征表现为有重要的思维能力,精力充沛,意志坚强,有个性。这类角色的体形比例比较匀称,头部棱角分明,下颚突出,肌肉发达,胸部宽厚,体格健硕,身体和头部的比例大都超过 8 : 1,甚至达到 15 : 1。儿童英雄角色一般体现在性格坚韧、聪明伶俐、反应敏捷等方面(图 6-1)。

图 6-1 英雄型动漫造型

图 6-1（续）

2．机智可爱型

机智可爱型角色通常是以幼童的比例和形象为基础的，所以惹人喜爱，常常在故事中以主角身份出现。他们的头的比例几乎占全身的 1/2，大额头，大眼睛，鼓鼓的腮帮，圆圆的肚子，活泼顽皮。

头颈的特征为大大的脑袋、高高的前额、小小的耳朵、偏低的眼位线、较宽的眼距、小鼻子、小嘴，几乎看不到颈部（图 6-2 和图 6-3）。

身体的特征为梨形的身体长度和头部的长度近似，圆圆的小肚子凸出来，臀部收紧与大腿形成一个整体（图 6-4 和图 6-5）。

图 6-2 《天书奇谭》　　　　图 6-3 《大头儿子和小头爸爸》

图 6-4 《哪吒传奇》（1）　　　　图 6-5 《星际宝贝》

四肢的特征为手臂短小圆润,手腕部略细,手指小而圆,大腿与臀部连为一体,小腿短而圆,脚形小而圆(图 6-6~图 6-8)。

图 6-6 《葫芦兄弟》(1)

图 6-7 《科学小子席德》

图 6-8 《龙猫》

3．粗鲁莽撞型

粗鲁莽撞型动漫角色的体形近似于一只黑猩猩的造型,他们粗壮有力的体态常给人一种好斗的感觉。粗鲁莽撞型的人物多是动画片中的反角,他们的出现为动画片情节的发展及对手戏的演绎可以起到很大的推动作用。

(1) 头颈的特征。与硕大的身材相比,脑袋较小,前额后收且较小,浓黑的眉毛下有一双小而亮的眼睛,两眼距离较近,耳朵肉厚形小,下嘴唇厚大突出,下颌部发达,脖子又短又粗。例如,《成龙历险记》中的阿福是一个高大威猛的壮汉,他不仅身强体壮,而且武艺精湛、战斗力强大,生性好勇斗狠、彪悍粗野(图 6-9)。动画片《哆啦 A 梦》中的刚田武个性粗暴野蛮,容易冲动,总是争强好胜,什么事都试图用武力解决(图 6-10)。

图 6-9 《成龙历险记》(1)

图 6-10 《哆啦 A 梦》

(2) 身体的特征。倒三角的体形,胸部像胀满了气的气球,肩膀肌肉发达且外形浑圆,腰部以下急速收缩,臀部较小,上半身多呈前倾状。例如,动画片《水浒传》中的鲁智深疾恶如仇、侠义无双,但性急如火、粗鲁傲慢、粗中有细;李逵性格忠勇率直、侠肝义胆、刚直勇猛,但粗心大意、鲁莽急躁、脾气暴烈(图 6-11 和图 6-12)。

(3) 四肢的特征。手臂又粗又长,腕部粗圆,手部较大且手指粗硬,腿部与手臂相比细小,脚掌大,脚跟小(图 6-13)。

◆ 图 6-11 鲁智深

◆ 图 6-12 李逵

◆ 图 6-13 粗鲁莽撞型动漫角色

4．阴险奸诈型

阴险奸诈型在动漫作品中属于反面角色，多以三角形为造型基础。

（1）头颈的特征。长瘦脸形，多用倒八字眉。大大的眼白上瞳孔只有一小点，眼帘常常处于半闭合状，睁大时会极度夸张到整个眼球凸出眼眶，上眼皮多被涂上浓重、深暗的眼影。有夸张的鹰钩鼻子，嘴唇薄而细长，颧骨高，下颌骨较尖（图 6-14 ~ 图 6-19）。

◆ 图 6-14 《成龙历险记》（2）

◆ 图 6-15 《葫芦兄弟》（2）

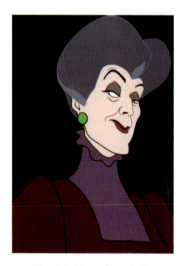

◆ 图 6-16 《仙履奇缘》

图 6-17 《弹珠传说》

图 6-18 《姜子牙》

图 6-19 《哪吒之魔童降世》

（2）身体的特征。身体细长，常用平肩（图 6-20 和图 6-21）。

图 6-20 《睡美人》

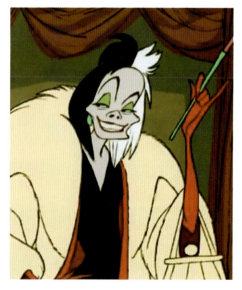

图 6-21 《101 忠狗》

（3）四肢的特征。手臂又细又长，手部皮包骨，十指细长，指甲多被设计成爪头；腿细长，脚上穿一双鞋尖上翘的鞋。石矶是《封神榜》中的人物，此人生性阴冷，心狠手辣，是一个典型的反派；《哪吒传奇》中的妲己原本是一只九尾白狐，生性残暴，歹毒狡猾（图 6-22）。

🔼 图 6-22 《哪吒传奇》（2）

5．凶狠丑陋型

凶狠丑陋型是很多故事里的反面角色，为人诡计多端，以欺负弱小为乐。他们通常表现为小额头，大下巴，没有脖子，肩膀很宽，上肢修长。凶狠丑陋型角色与阴险奸诈型角色性格上有相似之处，阴险奸诈型角色重在内心阴险，凶狠丑陋型角色重在狠厉兼具力量，均是动漫作品里的大反派。

凶狠丑陋型角色以三角形为造型基础，其中男性角色一般身材魁梧，面色暗沉，眉毛向上挑起（图 6-23～图 6-25）；女性角色身材浑圆，眉毛细长，眼睛向上挑起。

🔼 图 6-23 《花木兰》（1）

🔼 图 6-24 《美人鱼》　　🔼 图 6-25 《成龙历险记》（3）

6．慈祥仁厚型

慈祥仁厚型动漫角色多数心宽体胖，体形近似于一只大馒头，造型上小下大，浑圆流畅，给人一种宽容大度、可依赖的感觉。

（1）头颈的特征。与宽大的身材相比脑袋不太大，眉毛呈现为圆弧形，大大的瞳仁明亮有神，两眼距离不能太近，嘴形略小。脸的下部圆圆的造型一直从两腮连至颈底线，使颈部呈上粗下细的形状（图6-26～图6-28）。

图6-26 《樱桃小丸子》

图6-27 《大耳朵图图》

图6-28 《花木兰》（2）

（2）身体的特征。正三角的体形，溜肩，肩斜线常常从颈底线顺连到上臂且线形圆润饱满，胸部丰满，肚子较大且与臀部连成一个整体的圆球体（图6-29）。

图6-29 慈祥仁厚型动漫造型

7．机灵滑头型

机灵滑头型动漫角色眼睛灵动，嘴大富于表现力，从体态结构上给人一种滑头又机灵的感觉。

（1）头颈的特征。脑袋不太大，脖子细而长，前额较低，耳朵常常竖着，黑眼珠常在眼眶的侧位或下侧位，面部表情夸张。

（2）身体的特征。梨形的身体，肩膀与身体一条斜线顺下来，多为溜肩，小肚子下坠，臀部位低但向后翘起。

（3）四肢的特征。手臂细长，肘关节明确，手腕部细圆，手大且手指粗圆，腿部细短，脚掌硕大（图6-30）。

图 6-30 机灵滑头型动漫造型

8．性感妩媚型

性感妩媚型角色在动漫作品里是性感、妩媚的女性的代名词，这类角色一般有丰满的嘴唇、细腰、长腿、小脚以及夸张的胯部动态（图 6-31）。

图 6-31 性感妩媚型动漫造型

9．傻瓜失败型

傻瓜失败型角色在故事情节中常常受到愚弄，却又常常化险为夷。他们通常都表现为头发凌乱，着装邋遢，眼神无精打采，大多具有细细的脖子、瘦削的肩膀、啤酒肚、一双大脚（图 6-32 和图 6-33）。

图 6-32 傻瓜失败型动漫造型

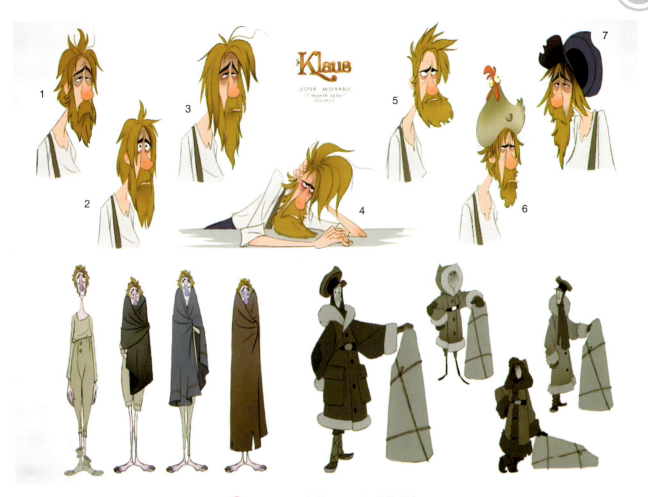

图 6-33 《克劳斯:圣诞节的秘密》

6.2 实战演练:设计一个性格鲜明的角色

第二次世界大战期间,英国伦敦遭受德国战鹰威胁,为躲避战乱,佩文西家的四个小孩彼得、苏珊、爱德蒙、露西被安排在一位老教授家中,与教授和一位女仆暂住。

在这偌大的宅邸之中,小妹露西意外发现了一个奇特的衣橱,而它正是魔法王国纳尼亚的入口,在一次奇遇之后,露西将自己的亲身经历告诉哥哥和姐姐,但他们并没有相信这个特别"爱幻想"的妹妹。而在一次游戏中,他们也进入衣橱,于是开始了四个孩子在魔幻王国的冒险。

此时纳尼亚正被邪恶势力笼罩,千年不死的白女巫简蒂丝用暴政统治着整个王国,她毁灭了原为狮王册封的弗兰克王朝并篡夺了王位,将纳尼亚变成一片终年寒冷的冰雪世界。四个孩子听了之后决定去找狮王亚斯兰,可此时曾经私自来过纳尼亚的爱德蒙因曾受白女巫的蛊惑和与姊妹的不和而悄悄离开投靠白女巫,却被白女巫囚禁。白女巫胁迫他去抓捕另外三个孩子,可并没有成功,反倒让狮王做出了"牺牲"才救出了他。最终四个孩子战胜了白女巫,成了纳尼亚的新国王。(爱尔兰著名小说家 C.S. 刘易斯的经典畅销童话《纳尼亚王国编年史》)

设计要求:设计阴险、邪恶的白女巫角色造型(图 6-34)。

图 6-34 白女巫设计效果图(学生作品)

6.3 进阶实例：《孔小西与哈基姆》中角色的性格设计

孔小西：以圆形为造型基础，中等长度的头发，表现她的俏皮、古灵精怪与可爱。眼睛大大的、圆圆的，睫毛长长的，表现了她的聪明。鼻子小小的、俏俏的，表现了女孩的可爱与活泼（图6-35）。

哈基姆：以圆形为造型基础，圆圆的大眼睛，配以沙特的发型与发饰，体现出他活泼开朗的特点（图6-36）。

孔小东：以圆形和方形为造型基础，上眼睑平平的，表现了其虽不善言辞但十分机智的性格。方形表现其力量感和武功的高强（图6-37）。

图6-35 孔小西

图6-36 哈基姆

图6-37 孔小东

赛义德：以圆形为造型基础，表现其憨厚的性格特点；大大圆圆的眼睛，表现其温和、憨厚的性格特点（图6-38）。

皮埃尔：这个第一反派角色以三角形为造型基础。三角形的眉毛和胡须，大大的眼睛、小小的瞳孔，表现其阴险的性格特点；倒三角体形，表现其强势、霸道、凶狠的性格特点（图6-39）。

拉姆：以三角形为造型基础，尖尖的鼻子、嘴巴，小小的瞳孔，细高挑的三角形眉毛，消瘦的身躯，表现其精于算计的性格特点（图6-40）。

图6-38 赛义德

图6-39 皮埃尔

图6-40 拉姆

6.4 拓展练习

黄公望(1269年9月12日—1354年11月10日),元代画家,平江路常熟州(今江苏省苏州市常熟市)人,自幼父母双亡,家庭贫困。黄公望在绘画史上独树一帜,被尊为"元四家"之首。黄公望在富春江畔创作的《富春山居图》,长636.9厘米,高33厘米,用水墨技法描绘中国南方富春江一带的秋天景色,他"为艺术而艺术"的迷狂心态,值得后人学习(图6-41)。

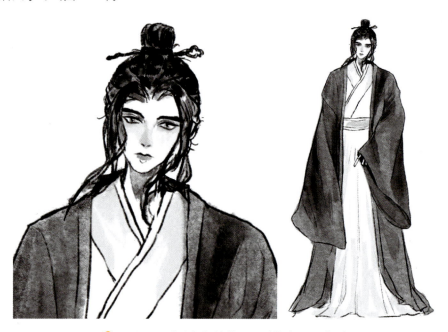

图6-41 黄公望设计效果图(作者:丁希雯)

模块 7
动漫角色的服装设计

7.1 角色造型的服装分类

角色造型的服饰不仅仅表现角色的外在形象,更是塑造角色的性格、身份、职业、喜好等特征的重要手段。服饰的变化,会使角色的身份和地位产生质的改变。服饰的色彩、款式和饰物等可以烘托角色的个性特征,传递角色的心理状态,使角色的内心动作与外在神态相统一,增强角色的视觉感染力(图 7-1)。

厨师　　　　警察　　　　国王　　　　士兵

图 7-1 服饰对表现角色形象有一定影响

服装是角色综合的视觉传达媒介,包括服装的款式结构、色彩搭配、面料的选择,可以有效地刻画角色的社会地位、职业分类、文化层次、生活习惯、个性爱好、民族地域。根据剧情需要,服装大体可分为不同民族的服饰、不同历史时期的服饰、不同地域的服饰、不同时空的魔幻类服饰等(图 7-2)。

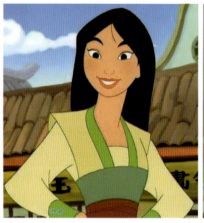

图 7-2 《花木兰》角色服饰设计

1．不同民族的服饰

我国不同民族有不同的服装特色，如图 7-3 所示。

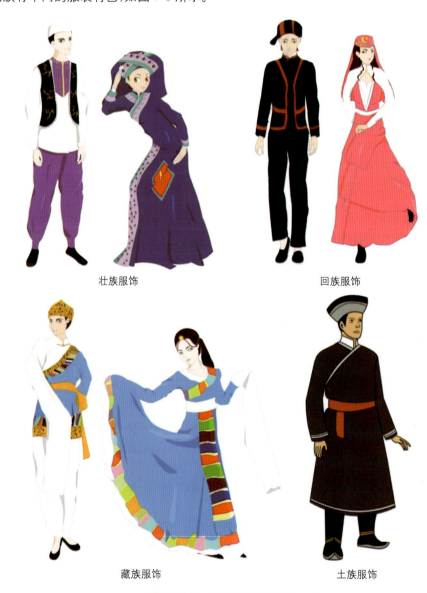

壮族服饰　　　　　　回族服饰

藏族服饰　　　　　　土族服饰

图 7-3　不同民族的服饰

2．不同职业的角色服饰

现代服饰中,角色的职业特征比较明显。在设计服饰时,一般要突出角色的职业属性（图7-4）。

图7-4　不同职业的角色服饰

3．不同时期的服饰

不同时期的服饰,其时代特征较明显（图7-5）。

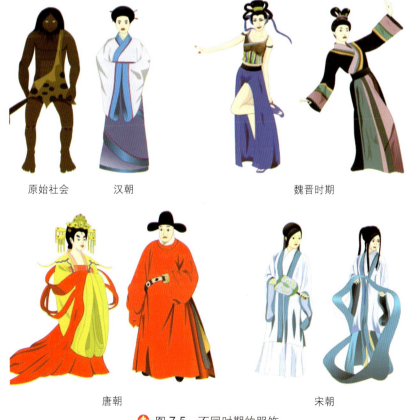

原始社会　　汉朝　　　　　　　魏晋时期

唐朝　　　　　　　　　宋朝

图7-5　不同时期的服饰

元朝　　　　　清朝　　　　　民国

图 7-5（续）

4．不同地域、不同时期的服饰

不同地域的服饰差异较大，同一地域在不同时期也有不同的服饰特色（图7-6）。

韩国古代的服饰　　　　　日本服饰

意大利服饰

图 7-6　不同地域的服饰

英国服饰

韩国现代的服饰

中国清朝的服饰

图 7-6（续）

5．现代服饰

现代服饰在许多地域已经趋于同化，差异不明显（图7-7）。

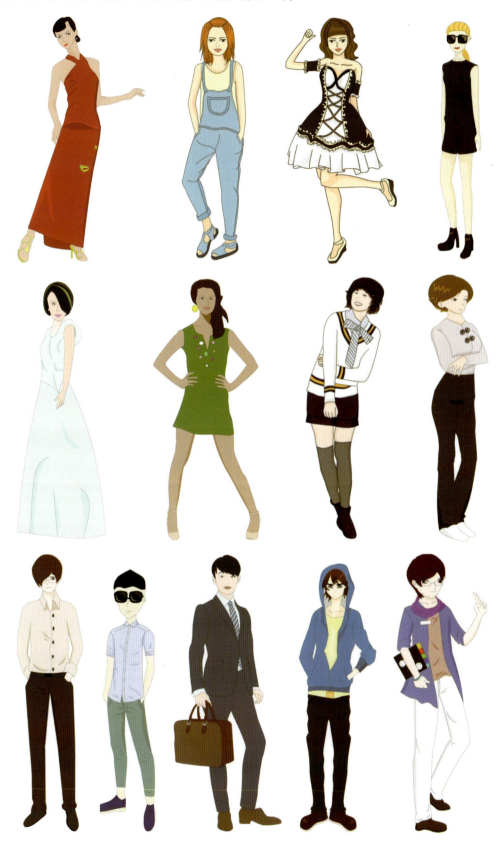

图7-7　现代服饰

7.2 服饰设计的原则

角色的服装可以通过款式和色彩等元素配合场景设计具体展示影片的艺术风格和环境氛围,包括故事情节发生的时间、地点、季节、气候、历史氛围等自然环境和人文环境。

1. 把握时间关系

动漫作品中的服饰设计与时空关系密不可分,一方面服饰体现时空关系,另一方面时空关系需要借助服饰进行演示(图7-8~图7-10)。动漫作品中的时空关系是非常重要的,时空关系交代了动漫作品故事发生的背景,服饰设计应该贴合时空背景,才能保证整体上的一致性。一般情况下,如果没有剧情需要,服饰要避免时空、时代的混淆。角色设计师在进行服饰设计时需要了解特定历史时期的服饰特色、社会习俗文化以及地域经济发展状况等,并进行适当的创新(图7-11)。

图7-8 《大英雄狄青》　　图7-9 《吴健雄》　　图7-10 《果宝特攻》

图7-11 同一个角色在不同时代、不同地域、不同职业的体现

2. 凸显职业特色

服饰是塑造角色形象的重要手段,优秀的服饰设计能丰富动漫作品的艺术色彩。服饰是表现职业特色的最佳选择,是突出角色职业背景的有效方式。在设计角色的服饰时,要充分考虑其职业特点,以符合对角色的描述(图7-12和图7-13)。

3. 符合角色年龄、生活背景

角色的年龄、生活背景不同,其服饰的款式、配色等也不尽相同。服饰的面料、华丽程度、颜色等均需要符合角色的身份特征、年龄、生活背景等,服饰设计不能脱离故事背景(图7-14)。

图 7-12 《美食总动员》

图 7-13 《黑猫警长》

图 7-14 符合角色年龄、生活背景的服饰

影片《小马王》表现的是美国西部一个原始、野蛮但充满了自由空气的理想国度。在影片中,美国军人的服饰和印第安男孩们的服饰对比鲜明,军人的服饰整洁得体;印第安男孩的服饰粗糙、简陋且贴近自然,符合历史氛围以及角色身份背景,更容易被拥有自由精神的小马王接受(图 7-15)。

图 7-15 《小马王》

4．凸显角色的性格

服饰具有装饰和美化的作用,服饰设计要强化角色的性格和特点,例如,柔软、舒适的服饰适合表现正面角色,多棱角、尖锐的服饰适合表现冷漠、阴险等反面角色;暖色调的服饰使角色显得阳光、和善,冷色调或过于艳丽、饱和度较高的服饰使角色显得冷艳或不容易接近(图 7-16)。

在动画《仙履奇缘》中,仙度瑞拉服饰朴素、色彩温和,体现了她勤劳善良、乐观聪慧、敢于追求理想的性格特点;仙度瑞拉的继母的服饰明艳、华贵,其外表高贵优雅,内心却黑暗邪恶;仙度瑞拉两个姐姐的服饰华丽,色彩饱和度高,反衬了她们的性格易怒、暴躁、粗鲁、愚蠢(图 7-17)。

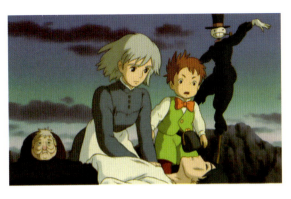
图 7-16 《哈尔的移动城堡》

图 7-17 《仙履奇缘》

7.3 实战演练：设计一款中国古代服饰

1．角色顾尔昌

顾尔昌（1690—1738 年）字鲁常，清代官吏，江苏长洲（今苏州）人，苏州五百名贤之一。乾隆三年（1738 年），宁夏发生大地震，顾尔昌以身殉职，妻儿同时遇难。据说他本已脱险，但为了拿回印绶重回官府，众人劝他不要回，他说："朝廷命我守抚此地百姓，我怎能畏缩不前！"后来他不幸被倒下的房屋压死（图 7-18）。

2．角色顾章志

顾章志（1523—1586 年），字行之，号观海，今江苏省苏州市昆山市人。顾章志是明朝时期的官员，为思想家顾炎武的曾祖父，在嘉靖三十二年考中进士，担任行人。顾章志刚正不阿，官至南京兵部侍郎，病逝于任上（图 7-19）。

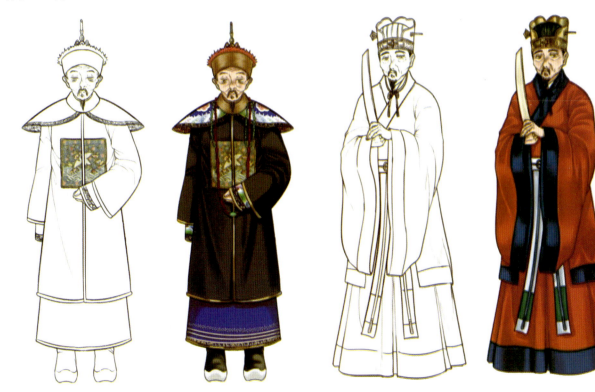

图 7-18 顾尔昌对应设计线稿和效果图（作者：董月玥）　　图 7-19 顾章志对应设计线稿和效果图（作者：董月玥）

7.4 角色造型的服饰设计方法

1．基于体量的服饰设计

通过服饰展示或掩盖角色的体形。瘦人穿上紧身的服饰，则其消瘦的体形更加明显，但可突出人物的灵活性。瘦人穿上肥大宽松的外衣，则给人肥胖的感觉，具备胖人迟钝、笨拙的特征（图7-20和图7-21）。

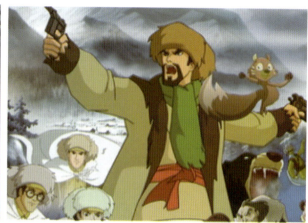

图 7-20　不同体量的服饰效果

图 7-21　服饰对体形的修饰效果

2．上下差异

上大下小的服饰突出了角色上半身的力量感，有一种强势的意味，并增加了不稳定感；上小下大的服饰形成三角形，具有稳定感，显得稳重、端庄（图7-22）。

上下服饰的长短不同，对角色的腰线高低有影响。上短下长，体现高腰线。上长下短，体现低腰线（图7-23）。

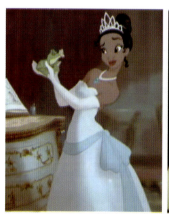

图 7-22　服饰的重量分配效果

图 7-23　上下长度对比

3．长短差异

短小的服饰适合表现活泼好动的角色，过长过大的衣服不便于活动，高高竖起的衣领遮住人物大半边脸，给人一种神秘感（图7-24）。

图 7-24　服饰长短对角色的影响

4．对称与非对称

左右完全对称的服饰中规中矩，缺乏变化，适合表现沉稳的角色；左右非对称的服饰给人一种新奇感，适合表现个性角色（图 7-25）。

图 7-25　对称与非对称的角色服饰

5．颜色差异

服饰的颜色对角色的性格等具有重要的修饰作用。

活泼型的角色适合高明度、中等纯度、暖色系的颜色；豪爽型的角色适合高纯度、亮丽的颜色；文雅型的角色适合浅色系的颜色；忧郁型的角色适合暗色、灰色的颜色（图 7-26）。

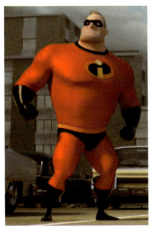

图 7-26　服饰颜色差异

6. 图案差异

服饰上散点式中、小纹样的图案显得角色心思细密；大花形图案显得角色性格豪放；含糊的纹样给人一种压抑、迷乱的感觉，适合表现内向型的人物。

服饰上对称的图案让人感觉中规中矩，缺乏变化；非对称图案能吸引人注意，适合表现性格另类的角色。

图案位置不同，塑造的角色性格也不同。图案在中间，体现角色的挺拔、正直；图案在侧面，显得角色新颖、活泼；斜纹的图案，显得个性、另类（图7-27）。

图7-27　动漫服饰上的图案

7.5　来自生活中的服饰设计灵感

生活中的很多事物是从大自然汲取的灵感，包括科技、建筑、美术以及我们周围的一切。美味的食物、鲜艳的花朵，都可能成为设计的灵感，设计出"秀色可餐"的服装。

（1）来自于植物的设计灵感。植物的颜色、形状、纹理及形状都可以成为服饰设计的灵感来源（图7-28）。

图7-28　来自于植物的服饰设计

（2）来自于食物的设计灵感。根据食物的肌理、形状，通过拼接，可以设计出与众不同的服饰（图7-29）。

（3）来自于生活用品的设计灵感（图7-30）。

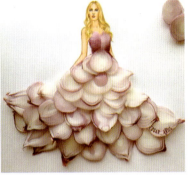

图7-29　来自于蔬菜的服饰设计　　　　　　　　图7-30　来自于生活用品的服饰设计

（4）来自于动物的设计灵感。吉尔·谢尔曼（Jill Scherman）将顶级服装设计师的作品与树木、游鱼、飞鸟等自然界的物体类比，展示了时尚的设计与大自然的关联（图7-31）。

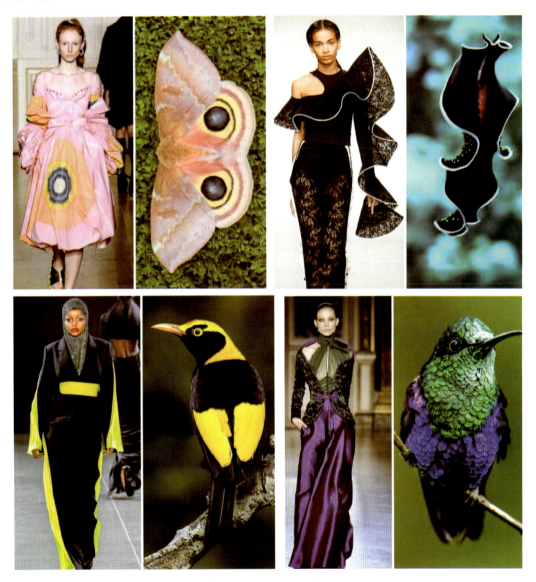

图7-31　服饰与动物

7.6 综合案例：设计一个穿越时空的角色

民国是女性意识觉醒的新时期，出现了许多华夏新女性，她们追求新知识、新观念、新的生活方式。同时她们也是时尚的先行者，她们对美的追求随着自由意识的觉醒更加明确，个性的形象在审美天性中得到释放。根据民国的服饰、发型的特征，设计一个民国时期女性形象（图7-32）。

图 7-32　民国印象（作者：邵美琪）

7.7 进阶实例：《孔小西与哈基姆》中服装与道具的设计

孔小西与孔小东是来自中国的交换生，其服装彰显中国特色。孔小西的服装原型是旗袍，下摆短小体现其活泼的性格特点；孔小东的服装原型是传统武术服饰，体现其善武、沉稳的性格特点（图7-33和图7-34）。

图 7-33　孔小西的服饰与道具　　　　图 7-34　孔小东的服饰与道具

哈基姆和他的爸爸赛义德均为沙特人，经营沙特传统餐厅，所以两人的服饰均采用沙特传统服饰，即白色长袍，衣袖宽大，袍垂至脚（图 7-35 和图 7-36）。

皮埃尔虽为沙特人，但经营法式餐厅，所以采用现代服饰，且为餐厅老板，故穿着西装。手上戴着宝石戒指和手表，彰显他的富裕。

拉姆为法式餐厅经理，采用现代服饰，衬衫外配黑色马甲、领结（图 7-37 和图 7-38）。

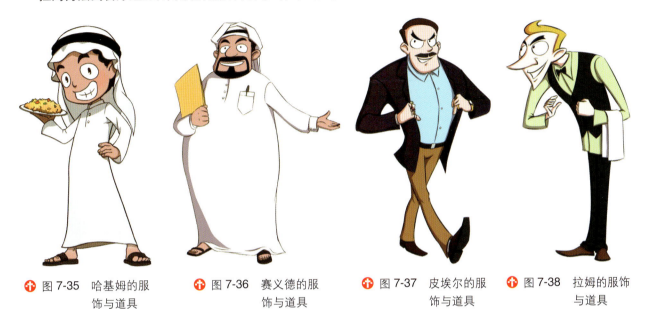

图 7-35　哈基姆的服饰与道具　　图 7-36　赛义德的服饰与道具　　图 7-37　皮埃尔的服饰与道具　　图 7-38　拉姆的服饰与道具

群组人物设计效果如图 7-39 所示。

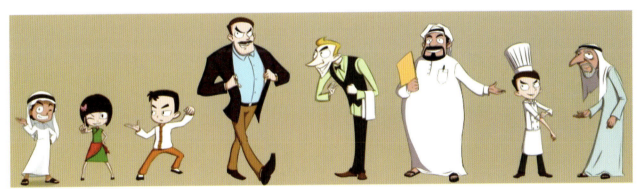

图 7-39　《孔小西与哈基姆》群组人物设计

7.8　拓展练习

主题：桃花坞木刻年画动漫形象设计

桃花木刻年画《刘海戏金蟾》表现的是武财神赵公明，他身着红袍，满脸胡须，立于一个大元宝之上，手托天龙，正接受天龙口赐的大量宝物，元宝左右两侧各置如意一枚。

本设计将桃花坞木刻年画《招财进宝》原图中的童子以偏二次元的形象展示出来，进行一场古今对话。金蟾口衔铜钱串，童子一手持铜钱串，一手将铜钱掷出，有"进宝"之意。色彩方面，以桃花坞木刻年画《招财进宝》的配色为参考，适度降低饱和度，用冷暖色做对比。画面元素上以人物为主，祥云做点缀，红日作背景（图 7-40）。

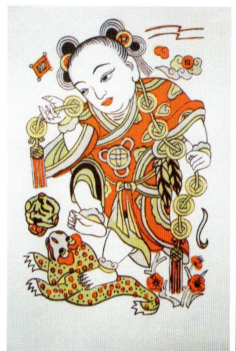

图 7-40 《招财进宝》造型及文创产品设计（作者：李亚宏）

模块 8 动物角色设计

在动漫作品中,动物的出现频率非常高,在动漫作品中占有重要地位,它们有的是拟人化的主角,有的是烘托主题的配角。无论作为拟人化的角色,还是原生态的配角,从米老鼠、唐老鸭到小熊维尼,从《小鸡快跑》到《海底总动员》《冰河世纪》,可以说从动漫的诞生到现在,动物们顶起了动漫的半边天。这些形象比人形角色往往更有趣味性,更能引起观众的兴趣。但要把荧幕上的动物角色塑造得生动有趣,就必须对动物的基本结构和动态特征有所了解,熟练掌握绘制手法。

8.1 动物的骨骼与肌肉

1. 骨骼结构

动物的骨骼结构决定了动物的基本形态和运动。各种动物骨骼的拼接、旋转存在差异,决定了其形态结构和动态的不同。很多动物的骨骼基本结构都可以与人类进行类比。关节部位的高低和长短形成了人与动物在运动形态上的差异。

动物与人类骨骼比较。动物的四肢骨关节面相对较小,关节缘隆起和凹陷明显。人类掌、指骨和足趾骨退化变细,跗骨发达粗壮,手指骨细长,关节面较大;而动物的趾骨小而粗短,前肢与后肢差异不明显,趾骨少、短。人与各类动物四肢关节的活动范围,上下肢各可以分成四个部位,人的上肢(动物的前肢或飞禽的翅膀)分为肩、肘、腕、指;人的下肢(动物的后肢或飞禽的脚)分为股、膝、踝、趾(图 8-1~图 8-3)。

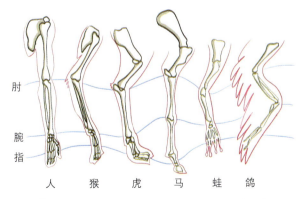

图 8-1 人的上肢与动物的前肢的骨骼比较

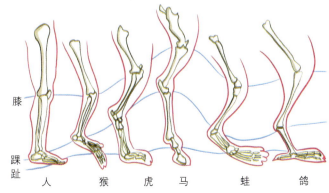

图 8-2 人的下肢与动物的后肢的骨骼比较

2．肌肉结构

人的肌肉结构与鸟类、兽类也有可比性。动物体内的每块肌肉都有其特定的收缩速率和收缩力，在不同种类动物中相应的解剖位置可以找到极为相似的肌肉，而不同种动物的不同肌肉之间缺乏相似性（图8-4～图8-6）。动物肌肉组织可以分为以下三类。

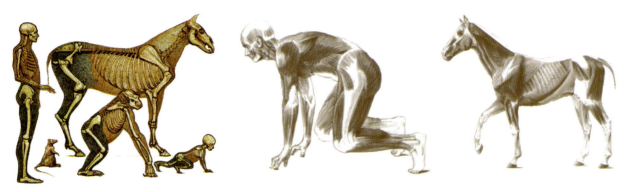

图8-3 人与动物骨骼比较　　　　图8-4 《解剖绘画学校：动物》（乔治·费舍尔）

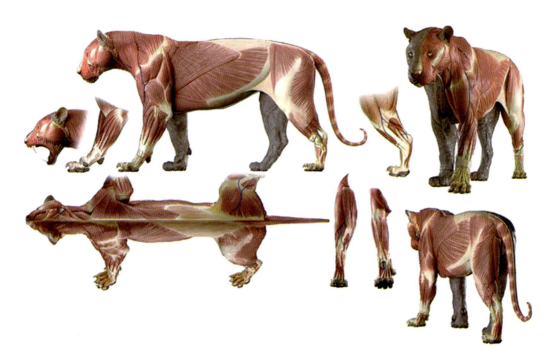

图8-5 动物的肌肉组织

图8-6 动物的肌肉表现

（1）心肌：构成心脏的肌肉。

（2）平滑肌：构成消化道、泌尿生殖道、血管等的肌肉。

（3）骨骼肌：附着在骨骼上的肌肉，还包括韧带、筋膜、软骨等。

一些肌肉或肌群只连接一个关节，产生单个关节的运动，比如肱肌；还有一些肌肉跨越多个关节，那么这个时候，它就是收缩一个关节的运动，伸展另一个关节的运动，比如肱二头肌。

3．肢体结构

人和大多数动物的身体都可以分为三部分：头、胸部和前肢、腹部和后肢。昆虫的六条腿都长在胸部腹面，翅膀则长在胸部背面。鸟类的前肢已演化成翅膀，内部的骨骼结构与哺乳动物可类比（图8-7）。

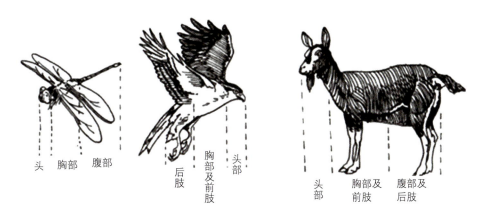

⬆ 图8-7　动物肢体结构

一般情况下，头、胸部和腹部这三个部分的基本形态比较固定，运动时，会产生一些角度和方向的简单变化，但基本形态是不会有太大变化的（图8-8）。

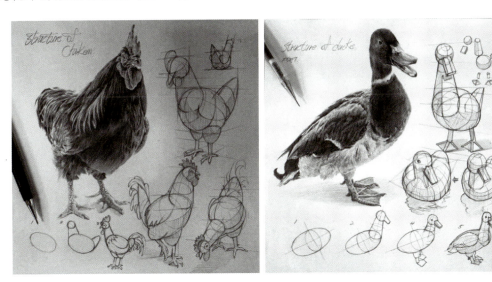

⬆ 图8-8　动物结构练习

4．头部结构

不同种类的动物，其头部外形是有区别的，如猫科动物的脸较短，马科动物的脸较长，这都是由头骨决定的。哺乳动物的眼睛和人类的眼睛结构基本相同。画眼睛时同样要把眉弓表现出来，还要画出上、下眼睑，不要让五官符号化、概念化。狮子和老虎同属猫科动物，如果去掉斑纹，两者似乎很相像，其实它们的头部有较大区别。

5．表皮结构

表皮结构常常是生物学家给动物分类的依据之一，也是我们最容易感受到的外在特征，如甲壳动物身上有甲壳，螺贝身上有坚硬的外骨骼，鱼的体表有鳞，鸟类有羽毛，哺乳动物中绝大部分都有皮毛。动物的色彩往往也是通过表皮呈现给观者的。许多动物的体表或皮毛还具有各种各样的斑纹，这些斑纹能构成某种动物的特有符号，如虎纹、斑马纹、豹纹、蛙纹等（图8-9）。

图8-9　动物表皮结构

8.2　常见动物角色

自然界的动物种类多达150万种，其形态习性各异，但在动漫作品中出现的，常常是那些人们比较熟悉的种类。生物学将动物分为两栖、爬行、鸟、哺乳等不同的纲，纲下面又有目、科、属、种等不同的级次。每一级的分类都概括了该类动物的一些相似结构和共同特征，可为我们在进行动物角色设计时提供参考。

下面罗列一些常会在动画片中出现的动物。

（1）软体动物：蜗牛、螺、贝、乌贼、章鱼等。

（2）虫类：各种昆虫（蜜蜂、蝴蝶、蚂蚁、蜻蜓、苍蝇、甲虫等）、蜘蛛、蝎子、蚯蚓等。

（3）甲壳动物：虾、蟹等。

（4）鱼类：鲨鱼、鳐鱼、小丑鱼、神仙鱼、海马等多种海洋鱼类，以及鲤鱼、鲶鱼等各种淡水鱼类等。

（5）两栖动物：青蛙、蟾蜍、娃娃鱼等。

（6）爬行动物：鳄、龟、蛇、壁虎、恐龙等。

（7）鸟类：各种自然栖息鸟类和家禽等。

（8）哺乳动物：即兽类，包括各种野兽和家禽等。

1．兽类动物角色

兽类动物可以分为爪类和蹄类两种。尽管它们均属同一种基本运动规律范畴，但要准确表达它们不同的动作时应注意体现出其差异。

（1）爪类动物一般属食肉类动物，身上长有较长的兽毛，脚尖上有尖爪子，脚底生有富有弹性的肌肉，身体肌肉柔韧，皮毛松软，动作灵活（图8-10～图8-12）。

（2）蹄类动物一般属食草类动物，脚上长有坚硬的脚壳（蹄），有的头上生有一对自卫的武器——角，身体骨肉结实，形体变化较小（图8-13）。

根据蹄上趾的数目不同，蹄类动物可以分为奇蹄目和偶蹄目，偶蹄目的趾多为双数，奇蹄目的趾多为单数（图8-14～图8-17）。

◆ 图8-10 常见爪类动物

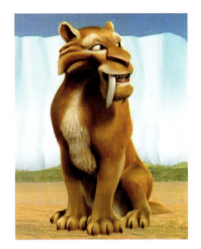

◆ 图8-11 《马达加斯加》（1） ◆ 图8-12 《冰河世纪》

◆ 图8-13 蹄类动物

◆ 图8-14 《小鹿斑比》（1） ◆ 图8-15 《马达加斯加》（2） ◆ 图8-16 《小马王》（1）

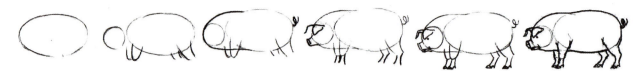

图 8-17　猪的绘制过程

2．禽类动物角色

禽类分为家禽和飞禽。家禽是人工驯养的，飞禽是野生鸟类。家禽虽然会飞，但飞得低，时间短，飞禽可以飞翔很长时间。飞禽的种类很多，是自然界中的一大类。

家禽有鸡、鸭、鹅等，它们的运动主要包括两类：一类是走路，另一类是在水中浮游，有时也能扑打着双翅，做短距离的飞行动作（图 8-18～图 8-21）。

图 8-18　家禽

图 8-19　《丑小鸭》　　　图 8-20　《鹰和鸡》　　　图 8-21　《半夜鸡叫》

在绘制禽类时，先用几何形状绘制出头部、胸部和腹部，再添加细节（图 8-22）。

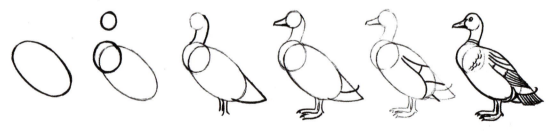

图 8-22　鸭子的绘画过程

鸟是飞禽的总称。鸟类最初是从爬行动物逐渐演化发展而来的高等脊椎动物，是唯一披着羽毛的动物，所以又称"羽毛动物"。鸟披羽毛既有利于展翅飞翔，又有利于鸟体保暖（图 8-23）。

从鸟的体形上看，身体呈纺锤形，鸟类在空中的飞行姿态也是流线型的，可使鸟在空中飞行时消耗最少的能量。鸟还可凭借气流的方向，帮助飞翔，飞翔时腿部蜷缩着紧贴身体或朝后拖曳着。在鸟的整体结构中，翅膀所

占的比例越大,鸟类飞得越快,高度越高。鸟类的骨骼具有薄、轻、坚的特点,骨头中充满气体。鸟类的气囊有助于气体交换和减轻体重。

图 8-23　飞禽

在动漫作品中,根据鸟类翼展的大小,可分为两类。

(1) 阔翼类鸟：鹰、海鸥、大雁等。翅膀较大较宽,占据身体比例较大（图 8-24）。

图 8-24　阔翼类鸟

(2) 雀类鸟：如麻雀、画眉、黄莺、山雀、蜂鸟等小型鸟,它们的身体一般短小,翅翼不大,翅膀较短较窄,所占据身体比例较小。嘴小脖子短,动作轻盈灵活,飞行速度较快（图 8-25～图 8-28）。

图 8-25　雀类鸟

图 8-26　《战鸽总动员》　　　图 8-27　《猫头鹰传奇》　　　图 8-28　《鹬》

3. 鱼类动物角色

在动漫作品中，以鱼类为主要角色的作品甚多，如《小鲤鱼历险记》《海底总动员》《小美人鱼》《悬崖上的金鱼公主》等。了解鱼的结构、分类及运动规律是制作鱼类动漫作品的重要前提。

（1）鱼的结构。鱼类是生活在水中的一种脊椎动物，数目种类繁多。为适应水中生存，各种鱼类体形也不同，依据鱼体3个体轴的尺度比例划分，一般可分为侧扁形、平扁形、圆棍形等。

鱼类外形基本结构特点如下。

① 鱼类的身体分为3个部分：头部、躯干、尾部（图8-29）。

② 鱼类的身体附有5种鱼鳍：胸鳍、腹鳍、背鳍、臀鳍、尾鳍。鱼鳍有偶数鳍和奇数鳍，胸鳍和腹鳍为偶数鳍，背鳍、臀鳍和尾鳍为奇数鳍（图8-30）。

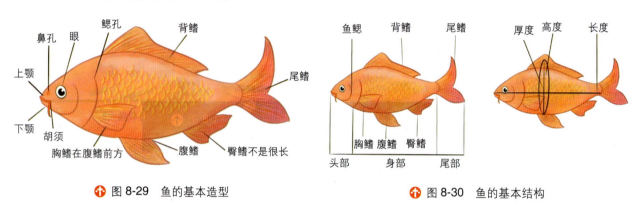

图8-29 鱼的基本造型　　　　图8-30 鱼的基本结构

（2）鱼的分类。不同种类的鱼在运动方式上也不同，根据鱼的体形、运动方式及动漫作品中鱼类角色创作需要，可以将鱼的造型分为梭形鱼、饼形鱼、阔尾鱼、线形鱼、碟形鱼和弹形鱼，如图8-31所示。

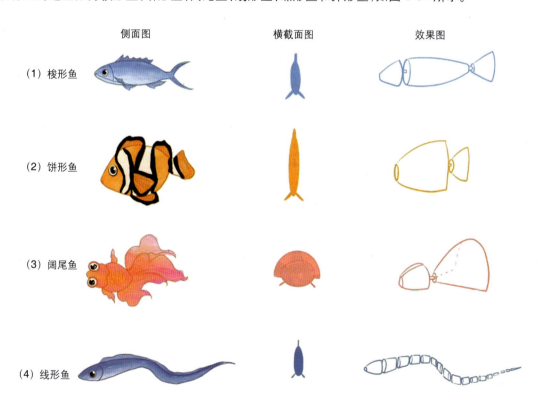

图8-31 不同鱼的造型结构

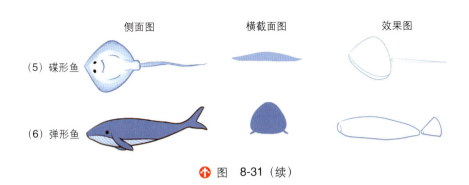

图 8-31（续）

① 梭形鱼。梭形鱼的侧面造型类似织布的梭子，两头小中间大，这类鱼的厚度窄，整体的造型为立式扁平状，如鲤鱼、鲫鱼、黄鱼、鳜鱼等（图 8-32）。

② 饼形鱼。饼形鱼的侧面造型类似一张竖立摆放的饼，侧面造型线以圆形、椭圆形为主，这类鱼的横截面窄，整条鱼的造型较为扁平，如鲳鱼及部分热带鱼（图 8-33）。

图 8-32 梭形鱼　　　　　　　　　　　图 8-33 饼形鱼

③ 阔尾鱼。阔尾鱼的身体后面拖着一条又薄又宽大的尾巴，结实的身体与大大的尾巴形成鲜明对比，如金鱼中的龙眼等（图 8-34）。

④ 线形鱼。线形鱼的主要特点是头部小而尖，身体呈长线状，其横截面有圆有椭圆，立体造型呈现长棍状，如鳗鱼、带鱼、鳝鱼等（图 8-35）。

图 8-34 阔尾鱼　　　　　　　　　　　图 8-35 线形鱼

⑤ 碟形鱼。碟形鱼的主要特点是平铺式的扁平状造型。碟形鱼的身体造型近似碟形，其身体与鳍融为一体，如电鳐等（图 8-36）。

⑥ 弹形鱼。弹形鱼的侧面造型线与梭形鱼相似，但其横截面为圆形或椭圆形，外形结构类似炮弹，如鲨鱼、鲸鱼、海豚等（图 8-37 和图 8-38）。

图 8-36 碟形鱼　　　　　　　　　　　图 8-37 弹形鱼

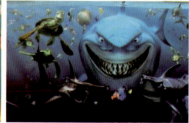

图 8-38 动漫作品中的鱼类角色

4．爬行类动物角色

（1）有足爬行类。有足的爬行动物有乌龟、鳄鱼、蜥蜴等。其特征为四足短小，身体靠近地面（图 8-39～图 8-41）。

图 8-39 《小海龟寻宝记》　　图 8-40 《公主与青蛙》（1）　　图 8-41 《兰戈》（1）

（2）无足爬行类。无足的爬行动物如蛇，其身体圆而细长。它的行动靠轮流收缩脊骨两边肌肉进行。它的运动特点是身体向两旁作S形曲线运动，头部微微离地抬起，左右摆动幅度较小，尾巴越向后面，其摆动幅度就越大（图 8-42 和图 8-43）。

图 8-42 无足爬行类

图 8-43 动漫作品中的蛇

5. 两栖类动物角色

两栖动物基本上可分为两大类群,即有尾类和无尾类(图8-44)。

(1)有尾类两栖动物。有尾类包括蝾螈、鲵鱼等科动物。有尾类的明显外部特征是有一条大尾巴,这类两栖动物大多栖居于水中,筑穴于石缝里,活动于溪流或泥泞多的沼泽地带,昼伏夜出,以捕食水中软体动物为生。有尾类两栖动物比较适应水中生活,在水中活动是非常灵活,尾巴能蜷曲拨水,推动躯体前进,游得较快。由于躯体大,四脚短小,在陆地上的行动就比较迟钝。

(2)无尾类两栖动物。无尾类只有蛙科一种。我们常见的蛙类有沼蛙、泽蛙、雨蛙、树蛙、蟾蜍等种类。蛙类的外形特征是没有尾巴,蛙的头部是三角形,躯干或肥壮或瘦长,前肢较短,有四肢不具蹼(具蹼的均为树栖蛙类);后肢较长,肌肉发达,趾间一般都生有蹼,适宜于跳跃和游泳(图8-45~图8-47)。

图8-44 两栖动物

图8-45 《突然暴躁的小蝾螈》　　图8-46 《公主与青蛙》(2)　　图8-47 《青蛙王国2》

6. 昆虫类动物角色

(1)以飞为主的昆虫。

① 蝴蝶:蝴蝶有一对美丽宽大的翅膀,翅膀轻薄,造型多样,体态轻盈(图8-48~图8-50)。

图8-48 蝴蝶的结构　　　　　　　　　图8-49 蝴蝶的造型

图 8-50 动漫作品中的蝴蝶角色

② 蜜蜂和苍蝇：蜜蜂和苍蝇都只有一对翅膀。蜜蜂体圆翅小，飞行动作比较急促，动作机械，单纯依靠双翅的上下振动向前发出冲力，双翅扇动频率较快（图 8-51～图 8-57）。

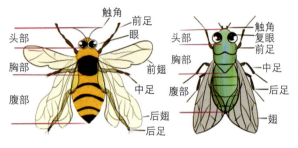

图 8-51 蜜蜂和苍蝇的结构　　　　图 8-52 蜜蜂和苍蝇的造型

图 8-53 《玛雅蜜蜂历险记》　　图 8-54 《小蜜蜂寻亲记》　　图 8-55 the Stories of Fly Guy

图 8-56 《虫林大作战》　　图 8-57 《月球大冒险》

③ 蜻蜓：蜻蜓的特点是头大，身体细，翅膀长（图 8-58～图 8-60）。

图 8-58 《萌鸡小队》　　　　图 8-59 《宝可梦》　　　　图 8-60 《巨虫公园》

（2）以爬为主的昆虫。以爬行为主的昆虫比如小甲虫、瓢虫等。其特点为身体背负着圆形硬壳，靠身体下面的六条腿交替向前爬行，速度不快（图 8-61）。

图 8-61 以爬为主的昆虫

① 瓢虫：瓢虫身体为圆形，有硬壳，头小，头的一部分隐藏在前胸背板下面，生有一对较大的复眼和一对触角，靠身体下面的 6 条细腿交替向前爬行。

② 毛毛虫：通常我们所见的毛虫是蛾或者蝴蝶的幼虫，体形通常为圆柱形。有的毛虫体表覆有一层毒毛，所以也被称作毛毛虫（图 8-62～图 8-65）。

图 8-62 《臭屁虫》　　图 8-63 《虫虫危机》(1)　　图 8-64 《昆虫总动员》(1)　　图 8-65 《毛虫凯蒂》

③ 蚂蚁：蚂蚁一般体形小，颜色有黑、褐、黄、红等，体壁具弹性，且光滑或有微毛，蚂蚁的外部形态分头、胸、腹三部分，有六条腿（图 8-66 和图 8-67）。

图 8-66 《昆虫总动员》(2)　　　　　　　　图 8-67 《虫虫危机》(2)

（3）以跳为主的昆虫。以跳为主的昆虫如蟋蟀、蚱蜢等。这类昆虫头上长有两根触须。它们也能几条腿交替走路，但基本以跳为主。后腿粗壮有力，前足很大，形状像镰刀，边缘有许多锯齿（图8-68～图8-70）。

图 8-68 《昆虫总动员》（3）　　　图 8-69 《功夫熊猫》　　　图 8-70 动画片截图

① 蟋蟀：蟋蟀头圆，前足很大，开头像镰刀，后足发达，善跳跃，尾须较长。

② 蚱蜢：又称"蝗虫"，属直翅目，包括蚱总科（tetrigoidea）、蜢总科（eumastacoidea）、蝗总科（locustoidea）的种类，全世界有超过10000种。

③ 螳螂：螳螂的标志性特征是有两把"大刀"，即前肢，上有一排坚硬的锯齿，末端各有一个钩子，用来钩住猎物。头呈三角形，能灵活转动；复眼突出，大而明亮，单眼3个；触角细长；颈可自由转动，咀嚼式口器，上颚强劲。

④ 其他昆虫。动漫作品中，昆虫角色是多种多样的，比如还有屎壳郎、蚊子、蝉等。

8.3　动物角色的分类

在大量的动漫作品中，动物都是主要角色，自然界中几乎所有的动物都可以被设计成卡通形象。自然界中动物的种类繁多，为设计者提供了丰富的想象空间。在设计动物类动漫角色的过程中，依据动物夸张程度的不同，可以将动物的夸张模式概括为三类，即心拟人、泛拟人和近拟人。

无论哪种拟人化程度的动物角色，都是依据真实存在的动物而设计的。美国动作冒险动画电影《兰戈》，通过拟人化设计，向观众展示了一个丰富的动物世界（图8-71）。

图 8-71 《兰戈》（2）

8.3.1 心拟人类动物角色造型设计

心拟人类动物角色在外在形态、动态等方面遵循动物本身的骨骼和肌肉结构,可以在此基础上对其突出特征进行适当夸张。心拟人类动物外在造型特征与人关联较小,不能直立行走,也不能使用道具,但它们拥有与人相类似的思维方式、心理活动,甚至可以有与人相类似的性格、表情等。受骨骼及活动的限制,心拟人类动物角色在动漫作品中应用得越来越少,或者作一些配角。因为这些角色最接近动物本身,设计难度较小,关键是掌握动物的骨骼结构与动态等,但对角色的表情等设计要求较高。心拟人类动物角色的表演主要是通过表情的变化传达其心理活动的。心拟人类动物角色可以理解为"动物的外形+人的心理"(图8-72)。

图8-72 心拟人类动物角色

在设计心拟人类动物角色时,一般对动物的某些部位进行夸张,使它们的形象变得更为突出、典型。例如夸大动物的头颅、眼睛,塑造可爱的动物形象;缩小头颅、瞳孔,刻画动物反派(图8-73和图8-74)。

图8-73 《DC萌宠特遣队》

图8-74 《里约大冒险》

设计心拟人类动物角色时,要先依据动物的骨骼结构、骨骼组成及动态等特征,以块面方式画出动物的结构简图,绘制出动物的写实状态(图8-75),再根据角色性格等,进行整体的体形设计和局部的夸张,以突出角色的个性特征。重点是角色的头部设计,包括五官的适当夸张和表情等,以刻画角色的性格特征(图8-76和图8-77)。

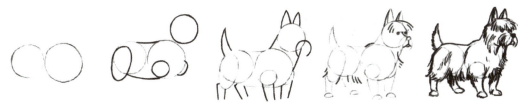

图8-75 心拟人的狗的绘制过程

 图 8-76　可爱的心拟人卡通动物设计

 图 8-77　心拟人猫设计（印度尼西亚插画师 Tactooncat）

8.3.2　泛拟人类动物角色造型设计

泛拟人类动物角色保留了较多的动物特征，五官、颅形、躯干和手脚等基本遵循动物本身的特征，但能像人一样直立行走，有的还会穿上人类的衣服，有的在动态上符合人的运动规律（图 8-78）。例如，有与人一样的手势动态、走跑规律，具有人的思想特征和行为方式。

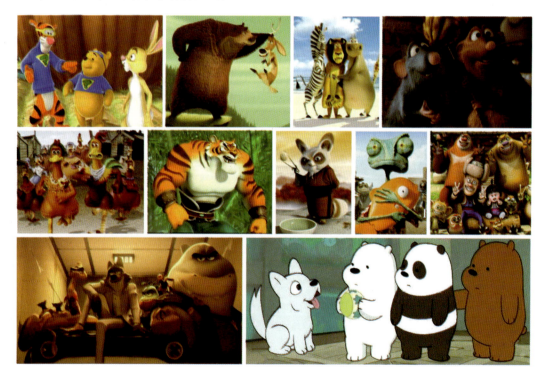

 图 8-78　泛拟人类动物角色

泛拟人类动物角色是动物角色造型里运用最广泛的一种，可以理解为"动物的外形＋部分人的特征＋人的心理"。

设计泛拟人类动物角色与设计人物角色相似，就是让动物角色直立依人体动态画出动态线，一竖两横三体积，再加上动物的躯干和四肢，头部保留更多的动物特征，五官设计上夹杂人物的五官特征，使动物角色的性格特征与人更接近（图 8-79）。

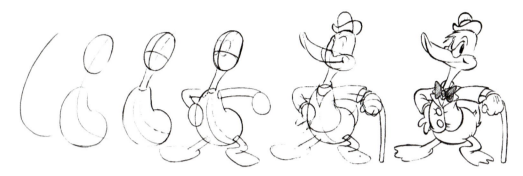

图 8-79　泛拟人类动物角色设计过程

8.3.3　近拟人类动物角色造型设计

近拟人类动物角色是动漫作品里最接近人类的动物造型，其骨骼结构、肌肉构成、外形、服饰，以及运动规律等方面都非常接近人类，仅在头部、尾部等具有动物本质特征的部位保留动物特征，四肢的骨骼结构也与人相近，失去动物特征。近拟人类动物角色使动物更加人性化，它们使用人类语言，人类的生活方式，以人类的方式进行表演。近拟人类动物是动物角色里拟人化程度最高的，可以理解为"大部分人的特征＋动物部分特征＋人的心理"（图 8-80 ~ 图 8-83）。

图 8-80　《红猪》

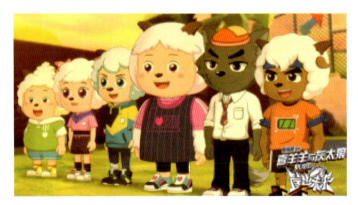

图 8-81　《喜羊羊与灰太狼之筐出未来》

图 8-82　《马男波杰克》

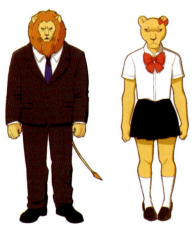

图 8-83　《非洲的动物上班族》

8.3.4 实战演练：中国传统文化中的动物形象

主题是：以仙鹤为原型，设计动物造型。

在中国传统文化中，仙鹤是长生不老的仙人的坐骑，传说它享有几千年的寿命，是拥有灵力的先鸟，有着长寿的寓意。

设计一：将仙鹤拟作少年，以红日做背景，祥云绕周身，同时保留了仙鹤羽翼原有的模样，以此彰显仙鹤未完全化形，尚在成长期。服饰上融入了汉服元素，以魏晋的形制做参考，配色上仍然以黑白为主，更显清贵典雅，同时以朱红做点缀，不至于显得单调（图8-84）。

设计二：仙鹤的定位是奇幻仙境的生灵，设计灵感来源于马褂和尖角羽毛帽，通过中西方服装碰撞加深奇异感。在角色设计中夸张了鹤灵动纤细的特点，例如将脖颈和腿爪拉长变细，多以弯曲圆润的线条为主。在配色方面羽毛采用了彩虹渐变色，动作设计采用单脚站立的经典姿态（图8-85）。

图8-84 近拟人仙鹤造型（作者：李亚宏）

图8-85 心拟人仙鹤造型（作者：马艺）

8.4 动物角色设计的原则

无论是心拟人类动物角色，还是泛拟人类动物角色或近拟人类动物角色，在设计时都应遵循统一的原则。

1．几何形体概括、简化处理

用简单的身体形体概括表现动物角色的主要特征，对不必要的细节做简化处理（图8-86和图8-87），如衣服无褶皱，不必刻画出每一根毛发等（依具体设计需要而定）。

图8-86 简化的动物角色造型（1）

图8-87 简化的动物角色造型（2）

2. 夸张手法

即使是心拟人类动物角色，也要适当运用夸张手法，对动物角色的某些特征进行超出常规的表现，以刻画出生动的角色性格。动物角色的夸张手法与人物角色的夸张手法相同，通过改变形状、大小、间距和位置，以塑造出与众不同的动物角色（图 8-88）。夸张可以拉大动漫与现实的差距以及观众的审美距离。

图 8-88 夸张的动物造型

设计动物角色是在动物原型的基础上进行变形和夸张。动物原型与其夸张后的动漫造型的对比如图 8-89～图 8-92 所示。

图 8-89 《宝可梦》　　　　　　　　　图 8-90 《悬崖上的金鱼姬》

图 8-91 《海绵宝宝》　　　　　　　　　图 8-92 《音速小子》

在设计动物角色造型时，要灵活处理动物特征与人的特性之间的关系，造型层级不能跨越太大，否则会造成不协调感（图 8-93）。

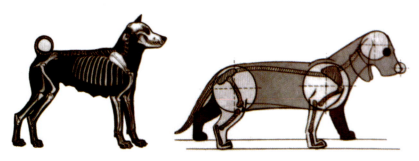

图 8-93 写实的狗与夸张后的狗骨骼比较

不同拟人化程度的动物角色的设计原则如下。

在设计动物角色时,可以先画出动物写实的造型,完全写实的动物角色会像动物本身一样做动作,但不会像人一样讲话(图 8-94)。

心拟人的动物造型是在写实的动物造型的基础上进行局部夸张,如放大眼睛或添加眉毛等,并设计与人类相似的表情。心拟人的动物躯干与四肢是写实的,能像真实的动物那样行动,但是爪子等不能像人的手一样做手势(图 8-95)。

简化的心拟人动物角色有比较写实的躯干和头部,但动物本身的特征感和身体结构已经简化和程式化了。简化的动物造型不一定能像人类一样双腿直立,但可以像人的手一样做手势或抓取动作(图 8-96)。

图 8-94 写实的狮子　　　　图 8-95 心拟人狮子　　　　图 8-96 简化的心拟人狮子

拟人化程度较高的泛拟人动物角色,有像动物本身的手和脚、尾巴等,其他方面更像人类。能像人一样行走、交谈、吃东西,能穿人类的服饰(图 8-97 和图 8-98)。形象层级跨越太大,会感觉不协调(图 8-99)。

图 8-97 泛拟人狮子　　　　图 8-98 泛拟人卡通狮子　　　　图 8-99 不协调的狮子

拟人化程度较低的泛拟人动物角色,具有较多动物本身的特点,但是可以像人类一样用双腿直立,可以用它的像爪子一样的手做出各种手势(图8-100)。

图8-100 夸张的动物造型(爱尔兰概念艺术家和角色设计师JB Vendamme)

8.5 动物角色的画法

绘制动物角色的方法可以类比人物角色的画法,先分析透彻动物角色的骨骼、肌肉,然后用"一竖、二横、三体积、四肢"的方法绘制动物角色的结构,再添加细节(图8-101)。

先用火柴棍的方法表现动物角色的比例、骨骼与动态,再画出角色块面,最后深入刻画细节(图8-102)。

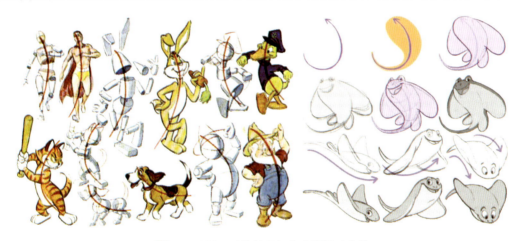

图8-101 动物的几何体表现及动态线

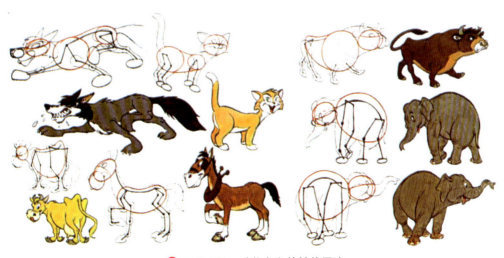

图8-102 动物角色的结构画法

8.6 动物角色的性格设计

角色造型设计离不开对动漫角色的全方位解析和对动漫角色性格、心理状态、文化背景、宗教信仰、人生观价值观的探索剖析;反过来角色性格又决定了角色的形象、着装、神态、气质等。两者相互影响又密不可分,共同支撑着成功动漫角色的塑造。

8.6.1 动物的性格倾向

动物角色的性格特征及心理活动需要通过外在的视觉形象体现出来,比如相貌、形体、服饰、言行举止、面部表情等。他们的外在形象与其内在性格相辅相成,紧密相连。《疯狂动物城》中的动物城是美国社会的一个动物虚拟世界,每个社会角色都被一种动物"对号入座",形象极为契合人物性格,给观众以很强的故事代入感。

朱迪的形象是用兔子作原型,说明她的身上有小兔子的特质,表面像兔子,给人的印象是娇小、柔弱、乖巧、急性子;尼克用狐狸作为角色原型,表面像狐狸,给人的印象是奸诈狡猾、聪明、痞气,一直以坑蒙拐骗为生。随着剧情的发展,朱迪表现出的不甘平庸、不服输、充满善良和永不妥协,尼克表现出的勇敢、机智、侠义、善良、幽默、有情有义,展现了一个爱与梦想的故事,也在隐喻要放下对人的刻板印象,不要以貌取人。影片中还有一些反面角色,不光有邪恶的性格,通常也有容易被观众辨识的邪恶的外表。如专门以抢劫盗窃和贩卖盗版光盘为生的杜克·威斯顿,以黄鼠狼为原型,长着一身蓬乱的毛发,有精瘦的三角形的脸庞,微微外凸的眼珠,尖长外翘的鼻头和一口参差不齐的牙齿,再加上汗衫背心和马裤的服饰装扮,毫无保留地传递出了这是一个时常混迹街头,依靠非法手段讨生活且毫无社会地位的反面角色(图 8-103)。

↑ 图 8-103 《疯狂动物城》中的动物角色造型

角色是动漫的灵魂,反面角色是触发基本矛盾冲突的关键。性格与环境的截然相反意外地营造了幽默的氛围。还有一些动物形象使角色的内在心理与外在形象不协调,譬如《疯狂动物城》中呆萌可爱的副市长绵羊,以绵羊作为原型,表面看似柔弱、可亲,说起话来柔声细语,却城府极深、穷凶极恶,她邪恶的内在性格在其温顺善良的外形衬托下产生强烈的反差对比。这种对比手法使影片产生了强烈的戏剧性效果。博戈局长的动物原型是非洲水牛,体现了他的性格脾气暴躁难惹,同时有冲劲。狮市长作为市长用狮子作原型再合适不过。《疯狂动物城》

里的人物性格饱满,富有人的情感,从中展示了人类理想社会和本片想要表达的内涵。

在动漫作品中,每种动物所代表的性格特征具有一定的倾向性。

(1)牛。牛象征着勇敢,也象征着鲁莽、正直(图8-104和图8-105)。

图8-104 《公牛历险记》

图8-105 《小牛向前冲》

(2)马。马的潇洒、帅气,象征着力量、自由、桀骜不驯(图8-106~图8-108)。

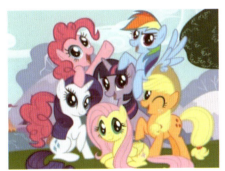

图8-106 《小马宝莉》　　图8-107 《小马王》(2)　　图8-108 《金猴降妖》

(3)羊。羊象征着温和、善良,也可代表弱小、软弱(图8-109~图8-111)。

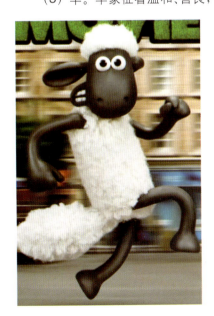 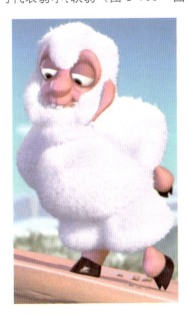

图8-109 《小羊肖恩》　　图8-110 《跳跳羊》(1)　　图8-111 《喜羊羊与灰太狼》

(4)鹿。鹿象征着高贵、灵性、温柔、善良、聪明（图8-112～图8-114）。

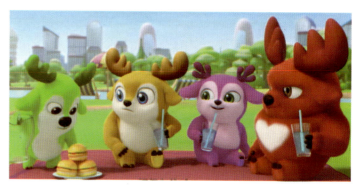

图8-112 《小鹿斑比》(2)　　图8-113 《鹿精灵》　　图8-114 《无敌小鹿》

(5)狼。狼一般象征着凶猛、野性、残暴，但在动漫作品里，狼也可以被刻画得有责任感、正义、善良、勇敢（图8-115～图8-117）。

图8-115 《狼之子雨与雪》　　图8-116 《翡翠森林：狼与羊》　　图8-117 《丛林有情狼》

(6)熊。熊象征着笨拙、敦厚、老实、木讷，也是有力量的、温厚的和天真的（图8-118）。

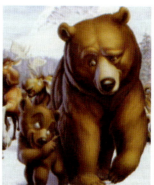
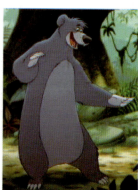

图8-118　动漫作品中的熊造型

（7）狮子。狮子象征着权力、威严、力量和慈爱（图 8-119）。

图 8-119 动漫作品中的狮子造型

（8）鸟。鸟象征着自由、单纯（图 8-120～图 8-122）。

图 8-120 《鸟！鸟！鸟！》　　图 8-121 《跳跳羊》（2）　　图 8-122 《暴力云与送子鹳》

（9）蛇。蛇一般象征着狡诈、邪恶、阴险以及诱惑（图 8-123 和图 8-124）。

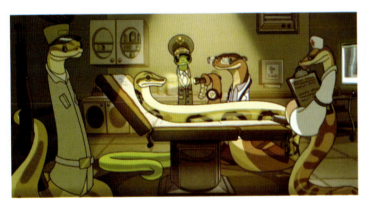

图 8-123 《瑞克和莫蒂》　　图 8-124 《撒哈拉沙漠》

8.6.2 动物角色的性格表达

1．形状与动物角色的性格

以圆形为基础的动物造型，适宜刻画可爱、善良和友好的正面形象；以方形为基础的动物造型，适合塑造力量型动物角色；以三角形为基础的动物造型，适合塑造阴险、凶狠的反面动物形象（图 8-125）。

在基本形状的基础上，进行挤压、拉伸、组合等变形处理，以及大小对齐、间距的变化，可以丰富设计效果（图 8-126）。

图 8-125 形状与性格

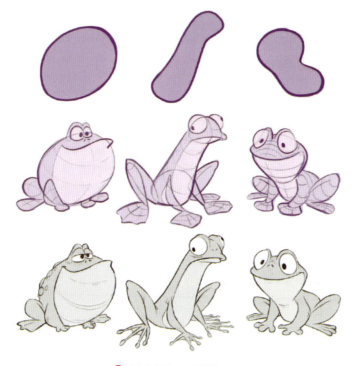

图 8-126 形状的运用

2. 可爱型动物角色

可爱型动物角色以圆形为造型基础,大大、圆圆的脑袋,圆润的身体,短小的四肢。眼睛也是大大的,炯炯有神,一副天真无邪的样子。在动漫造型里,可爱型动物角色通常为主角形象,多为孩童(图 8-127)。

图 8-127 可爱型动物角色

3. 粗鲁莽撞型动物角色

粗鲁莽撞型动物角色整体像一只大猩猩，上身大下身小，呈倒三角体形，上身强壮，前肢力量大，小小的额头、大大的腮帮子、粗重高挑的眉毛，上身前倾、总是做发怒的表情，冲动、易怒、好斗，做事粗鲁（图 8-128～图 8-131）。坏彼得是迪士尼作品《米老鼠》系列中的主要反派，他高大强壮、粗暴，无恶不作（图 8-132）。

图 8-128 《猫和老鼠》　　图 8-129 《罗小黑战记》　　图 8-130 《疯狂动物城》　　图 8-131 《米老鼠》

图 8-132 粗鲁莽撞型动物角色

4. 傻瓜失败型动物角色

傻瓜失败型动物角色像一个头脑简单的"糊涂虫"，头较小且往前耷拉着，头发较长并垂在眼睛前，眼皮半耷拉着，鼻头大，下颚小，几乎没有下巴；脖子细长，喉结突出，弯腰，驼背，耸肩，双臂长而下垂，手脚又大又笨拙，衣服宽松肥大（图 8-133）。

傻瓜失败型动物角色总给人无精打采的感觉，总是倒霉，做事糊涂，一事无成，在动漫作品里起到调节情节的作用。

图 8-133 傻瓜失败型动物角色

5. 幽默搞笑型动物角色

幽默搞笑型动物角色的体形整体呈梨形，像一只鸭子。眼睛大且突出，眼白多，瞳孔很小，下巴短小，有时露出两颗大门牙，溜肩，配着一双大手和大脚，显得笨拙、滑稽。在动漫作品里，幽默搞笑型动物角色起到搞笑及调节气氛的作用，总会让人捧腹大笑、忍俊不禁（图 8-134 和图 8-135）。

《倒霉熊》里的贝肯是一头全身雪白、胖乎乎的北极熊,呆萌可爱却总是笨呼呼地搞砸一切(图8-136)。《高飞狗》中的高飞大大咧咧,性格非常随和,但有点儿笨,总是丢三落四,有时会把好事搞砸(图8-137)。

图8-134 《兔八哥》　　图8-135 《倒霉熊》　　图8-136 《小美人鱼》(1)　　图8-137 《高飞狗》

《狮子王》中的澎澎是一只思维迟钝、头脑简单的疣猪。他宽厚、仁慈,乐于相信并帮助他人,能轻而易举地交到新朋友。虽然他总是麻烦不断,但总能因祸得福。《狮子王》中,丁满的原型是狐獴,他动作敏捷,虽然精明机灵,但却总是聪明反被聪明误。(图8-138)。

图8-138 《狮子王》

6．阴险奸诈型动物角色

阴险奸诈型动物角色以三角形为造型基础,具有与同性格的人类相类似的外形特征,比如纤细、消瘦的身躯,细高挑的眉毛,浓重的眼皮,瞳孔一点点,细长的爪子(图8-139)。

图8-139 阴险奸诈型动物角色

刀疤是迪士尼动画电影《狮子王》里的反派角色,性情孤僻、阴险、无情。《狮子王》中的三只鬣狗,雄鬣狗班,雌鬣狗桑琪和捣蛋鬼艾德是刀疤的帮凶,常鬼鬼祟祟地出没于大象坟场(图8-140)。

在某些动漫作品里,阴险奸诈型动物角色可能是反派身边的"小跟班",具有和大反派同样的气质和外貌特征,用以衬托反派角色,推动剧情发展,甚至会为反派出谋划策(图8-141)。

图 8-140 《狮子王》中的反面角色

《阿拉丁神灯》中反派贾方的伙伴是一只会说话的鹦鹉,总是停在贾方的肩膀上,为贾方出谋划策,帮助贾方夺取了神灯(图 8-142)。

图 8-141 《睡美人》

图 8-142 《阿拉丁神灯》

乌苏拉是迪士尼动画《小美人鱼》中的章鱼海巫,乌苏拉上半身是个肥胖的女人,下半身则是一团黑色的章鱼爪。乌苏拉有着厚厚红红的大嘴唇,脸形肥大,涂抹蓝色眼影及红色美甲,具有阴森冰冷、带有杀气的恶毒目光,乌苏拉奸诈、阴险、毒辣且贪婪。

《小美人鱼》中的莫吉娜是乌苏拉的孪生妹妹,也是章鱼海巫,身材瘦长高挑,与乌苏拉相反,但性格同样邪恶狡猾又贪婪。《小美人鱼》中,胡善、贾善是两只异眼鳗鱼,为乌苏拉手下的左膀右臂,经常形影不离,结伴一起为乌苏拉办事(图 8-143)。

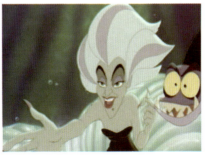

图 8-143 《小美人鱼》(2)

《灰姑娘》里反派邪恶继母的宠物猫路西法是一只极度被宠坏的、傲慢、贪吃的猫,总是搞破坏(图 8-144)。

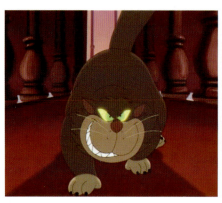
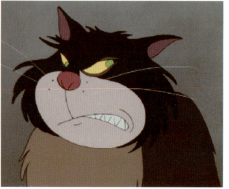

图 8-144 《灰姑娘》

7．性感妩媚型动物角色

在动漫作品里有很多性感妩媚的动物角色，强化其女性柔美性感的一面。性感妩媚型动物角色一般有一双迷人的大眼睛，睫毛细长、上翘，细弯的眉毛，性感、红润的嘴唇，近拟人动物角色具有人类女性类似的体形（图 8-145）。

图 8-145 性感妩媚型的动物造型

具有同类性格的人类角色与动物角色，在造型上具有共性特征。

8.7　动物角色的表情设计

动物角色具有像人一样的气质与性格特点，同样也有丰富的表情和心理活动。在设计动物角色的表情时，要综合考虑五官及脚本动作（图 8-146）。

图 8-146 《疯狂动物城》中角色表情的设计

8.8 实战演练：设计一个可爱的动物造型

主题：为开展禁毒宣传教育活动，以禁毒社工为原型，进行拟人化的卡通形象设计，设计一个禁毒社工造型（图8-147）。

图8-147 禁毒社工设计效果图（作者：丁希雯）

性别：女性。

性格：乐观善良、热情、具有亲和力、积极向上。

设计要求：在着装或配饰上能体现其身份和职业特征，进行拟人化设计。形象符合禁毒社工的职能定位、禁毒工作的核心价值与目标，彰显禁毒大爱良好形象。

以猫为原型的女性禁毒社工参考原型为三花猫。猫作为哺乳类动物，灵巧机敏，心思细腻。头身比为2头半，以棕色为主要色调。五官适当拟人化，手脚保存一定的兽化特点。作为社会工作者的禁毒社工从事提供戒毒康复服务及禁毒宣传教育等工作，要有服务人民的决心及宽广的胸怀，长裙以白色为内衬；外套是半透明的，上面标有禁毒社工标志，以苏州园林的竹元素作为标志底，苏州省花桂花作为服饰装饰。脚边系红绳铃铛，象征禁毒工作一呼百应，民众积极响应并支持。戴粉色透明护目镜，再戴上方便禁毒社工进行教育宣传的耳麦。

8.9 拓展练习

主题一：设计可爱的、不同拟人化程度的狐狸造型（图8-148）。

主题二：以猫咪为原型，设计一个近拟人动物造型，性格俏皮、温柔、可爱（图8-149）。

图8-148 拟人化的狐狸（作者：丁希雯）

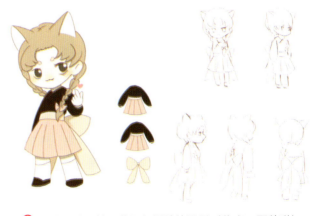

图8-149 转面草图与设计效果图（作者：邵美琪）

模块 9 怪物角色设计

现在怪物角色越来越多地出现在动漫作品中。怪物也叫幻想类生物，有别于我们日常所见到的生物，它们也许是传说中的，也许是人们想象出来的，甚至可能是来自外星的生物。动漫作品中的怪物给人以强烈的视觉冲击，使观众保持新奇感；此外，在情节表现上，怪物可以活跃气氛，使情节变得妙趣横生。例如，《花木兰》里的"木须龙"虽然只是一个笑星，但他的存在对情节的发展有着举足轻重的作用。"木须龙"夸张滑稽，对花木兰非常忠诚，关键时刻会运用自己的小聪明，是陪伴在花木兰左右的好伙伴。又如《千与千寻》中随着剧情的发展，总有人们想象不到的怪物登场，在满足人的好奇心的同时，也让观众倍感紧张，紧张于怪物的神秘、怪物的善恶，紧张于千寻的安危，每个怪物都牵动人心。

自从人类文明诞生以来，怪物形象就存在于人类的意识中，怪物奇异的外形会勾起人的好奇心。动漫作品中的怪物有时令人恐惧，强大而凶猛，有时搞笑而善良。这些角色总能吸引人们去挖掘怪物之神秘，满足人们对怪物的幻想。

9.1 怪物的分类

动漫作品中的怪物无论是来自于古代灭绝生物，还是来自于传说，或是来自于外星，它们都不是凭空想象出来的，都是基于眼前的现实，来源于现实中的元素。依据怪物创作的灵感源分类，可以将怪物分为古代生物类怪物、传说类怪物、外星类怪物和创作类怪物。

9.1.1 古代生物类怪物

古代生物类怪物是依据古代已灭绝的生物为灵感源而设计的，如《侏罗纪公园》里的恐龙。又如《阿凡达》里的坐骑"蝠魟兽"，类似远古的翼龙，性情凶猛，靠覆盖在骨上的翼膜飞行；"迅雷翼兽"的灵感来源于侏罗纪时期的"始祖鸟"，兼具了恐龙和鸟类的特征。再如，3D动画电影《冰河世纪》中的角色原型都是几万年前的史前生物，已灭绝或濒临灭绝的生物，如土豚、渐雷兽、雕齿兽、暴龙、重爪龙、长颈驼、猛犸象、剑齿虎等，或是尚未灭绝的生物，如河鲈、树懒、食人鱼、变形虫、牙形石、蚓螈等。这些富有人类情感且具有语言功能的怪物，满足了人类复活古代生物的愿望（图9-1～图9-3）。

图 9-1 《侏罗纪公园》

图 9-2 《阿凡达》

图 9-3 《冰河世纪》

设计古代生物类怪物要依据考古学的相关知识，在保持原有骨骼结构的基础上加以想象和变形夸张（图 9-4～图 9-6）。

图 9-4 《小恐龙阿贡》

图 9-5 《恐龙火车》

图 9-6 《恐龙救援队》

9.1.2 传说类怪物

传说类怪物的灵感来源于人类的文化传说，是人类探索世界的精神产物。不同地域文化孕育着截然不同的幻想生物，例如中国古代关于龙、凤的传说，又如欧洲从中世纪开始就流传着僵尸和吸血鬼的传说，还有如鬼魂、美人鱼、精灵等的传说。于是便产生了相关传说的动漫作品，满足人们对于传说中生物的好奇心。

（1）龙。龙是东方神话传说中的生物，关于龙形象的来源有多种说法，如来源于鳄鱼、蛇、猪，甚至有说法称最早的龙是下雨时天上的闪电。现在多数专家认为龙是以蛇为主体的图腾综合物，它有蛇的身、猪的头、鹿的角、牛的耳、羊的须、鹰的爪、鱼的鳞，组合成龙图腾。龙是正义的化身，炎黄子孙赋予龙诸多美好善良之心性，是理想中英雄之典型。欧美西方文化中的 dragon 与中国传统的龙除了外观容貌上有一些相似外，背景和象征意义差别较大，被描绘为"古蛇""魔鬼""撒旦"，一般是邪恶的象征（图 9-7～图 9-13）。

图 9-7 《哪吒闹海》

图 9-8 《千与千寻》

图 9-9 《花木兰》

（2）凤凰。凤凰是中国古代神话传说中的一对鸟类神兽组合，古代传说中的百鸟之王，被视为中华精神之

鸟,雄的叫"凤",雌的叫"凰",总称为"凤凰"。凤凰是吉祥和谐的象征(图9-14~图9-20)。据《山海经》记载,凤凰二鸟的形状像是普通的鸡,全身上下都是五彩斑斓的羽毛。

图9-10 《驭龙少年》

图9-11 《虹猫蓝兔火凤凰》

图9-12 《大闹天宫》(1)

图9-13 《驯龙高手3》

图9-14 《小鲤鱼历险记》

图9-15 《哪吒传奇》(1)

图9-16 《虹猫蓝兔火凤凰》

图9-17 《东方神娃》

图9-18 《美猴王》

图9-19 《火之鸟》

图9-20 《大闹天宫》(2)

在动漫作品中,凤凰除了直接以其本身的样子及身份存在外,还可以拟人化,被赋予到人物角色形象上,以象征人物角色具有和凤凰类似的能力和品质(图9-21~图9-23)。

图 9-21 《圣斗士星矢》　　图 9-22 《秦时明月》　　图 9-23 《X 战警：黑凤凰》

凤凰也可以作为角色的坐骑，增强角色的力量，协助提升战斗力（图 9-24）。

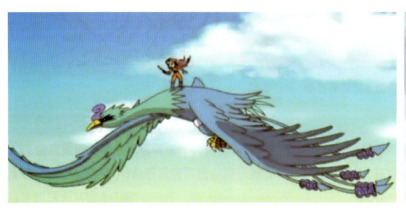 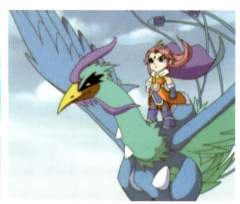

图 9-24 《神兵小将》

（3）麒麟。麒麟是中国古代神话中的一种瑞兽，据《瑞应图》记载：麒麟长着羊头，狼的蹄子，头顶是圆的，身上是彩色的，高 2 米左右。《说文解字·十》记载：麒麟身体像麝鹿，尾巴似龙尾状，长着龙鳞和一对角。麒麟能吐火，声音如雷，平时较为慈祥，发怒时异常凶猛。麒麟是圣贤神人的标志，是中华民族吉祥、和谐的形象大使，在麒麟身上寄托了儒家与人为善、宽以待人的理念（图 9-25～图 9-28）。

图 9-25 《虹猫蓝兔七侠传》　图 9-26 《哪吒传奇》（2）　图 9-27 《南南猫和京京鼠》　图 9-28 《美猴王》

民间认为麒麟是消灭解难、驱除邪魔、镇定避煞、催财升迁的吉兽（图9-29～图9-31）。

图9-29 《孔子》（1）

图9-30 《东方神娃》

图9-31 《雾山五行》

（4）貔貅。貔貅别称"辟邪、天禄、百解"，俗称"貔大虎"，是中国古书记载和民间神话传说中的一种凶猛的瑞兽，与"龙""凤""龟""麒麟"并称为五大瑞兽。《清稗类钞·动物·貔貅》记载：貔貅的外貌形态像老虎，或像熊，毛色是灰白色的。貔貅身形如虎豹，首尾似龙，其色亦金亦玉，其肩上长有一对羽翼却不可展，头上生有角，一角称为"天禄"，两角称为"辟邪"。貔貅造型多以单角为主。貔貅凶猛威武，它能阻止妖魔鬼怪、瘟疫疾病等。貔貅有嘴巴，但没有排泄器官，也就是只有进而没有出（图9-32～图9-34）。

图9-32 《秦时明月之龙腾万里》

图9-33 《孔子》（2）

图9-34 《万界仙踪》

（5）美人鱼。美人鱼又称人鱼、鲛人（中国古名），是一种人身鱼尾的神秘水生动物，多生活于海洋水域之中，常出现于童话、神话、志怪、玄幻小说或者古代传说等，是著名的艺术形象。美人鱼以腰部为界，上半身是人的形象，下半身是披着鳞片的漂亮鱼尾，一身兼有诱惑、虚荣、美丽、残忍和绝望的爱情等多种特性。美人鱼既能在水底生活，也能短暂地在干燥的陆地上生存，还可能水陆两栖，甚至拥有魔法能力（图9-35）。

在我国的神话传说中，也有着类似的生物——鲛人。《山海经卷十二·海内北经》描述"陵鱼人面，手足，鱼身，在海中"。美人鱼出现在无数动漫作品中，多为女性（图9-36）。

（6）僵尸。僵尸又称"跳尸""移尸"。源于明清时代，中国古代民间传说的鬼怪，特指人死后因为尸体阴气过重而变成的鬼怪。与僵尸相似的怪物有吸血鬼、丧尸等。僵尸形象一般青面獠牙、狰狞恐怖、皮肤苍白；不会说人话，只能吼叫，吸活人的阳气。在动漫作品中，僵尸形象被赋予了各种人类的性格与气质，有的僵尸呆萌可爱，有的僵尸善良友好，有的僵尸凶狠无情（图9-37～图9-39）。

电影《超凡的诺曼》讲述了男孩诺曼能够与死人对话，当他所在的城镇因旧世纪的诅咒被僵尸、幽灵、女巫等包围的时候，他用自己的方式去解决危机（图9-40～图9-42）。

图 9-35 美人鱼的骨骼、肌肉

图 9-36 动漫作品中的美人鱼形象

图 9-37 《逗比僵尸》

图 9-38 《僵尸少女》

图 9-39 《僵尸新娘》

图 9-40 《超凡的诺曼》　　　　图 9-41 《大力士海格力斯》　　　　图 9-42 《植物大战僵尸》

动漫作品中,有些僵尸面目狰狞,长相丑陋,五官变形,给人的感觉阴森恐怖。手、脚皮包骨头,又细又长(图 9-43 ~ 图 9-47)。

图 9-43 《超凡的诺曼》中僵尸角色的表情设计

图 9-44 《超凡的诺曼》中僵尸手脚的设计

图 9-45 《寻梦环游记》　　　　图 9-46 《吸血鬼猎人 D》　　　　图 9-47 《精灵旅社》

（7）精灵。精灵是一种在日耳曼神话（北欧神话）中出现的生物，他们往往被描绘成拥有稍长的尖耳、手持弓箭、金发碧眼、高大且与人类体形相似的日耳曼人的形象。精灵美丽无比，居住在森林的最深处。容易与精灵相混淆的生物还有仙子、妖精和哥布林等。一般认为精灵没有翅膀，而仙子、妖精则带有翅膀，且体形较小便于飞行。而其他的哥布林和矮精灵等则往往都会被描绘成身材较为矮小、头戴尖帽、脚穿尖鞋的模样（图9-48）。

🔸 图9-48 动漫作品中的精灵角色

动漫作品里，精灵的原型不局限于人类，动物、植物都可设计成精灵形象。

9.1.3 实战演练：仓颉造字

仓颉，原姓侯冈，名颉，俗称仓颉先师，又史皇氏，又曰苍王、仓圣，是中国上古传说中的人物，也是道教中的文字之神。据史书记载，仓颉有双瞳四眼，天生睿智高德，观察星宿的运动趋势、鸟兽的行走足迹，依照其形象创文字，革除当时结绳记事的不足，开创文明之基，因而被尊奉为"文祖仓颉"。在汉字创造的过程中起了重要作用，为中华民族的繁衍和昌盛做出了不朽的成绩（图9-49）。

9.1.4 外星类怪物

外星生物一直是科学界不断向宇宙探索的主题，外

🔸 图9-49 仓颉造字设计效果图（作者：董月玥）

星类怪物也就成了动漫作品里表现的角色之一。因为外星生物尚未确实考证，故外星类怪物形象只是人头脑中的想象，以人和自然界中的动物为原型，具有人或动物的心理活动、思维方式和运动规律（图9-50）。

9.1.5 创作类怪物

创作类怪物主要指怪物本身是作者或设计者杜撰出来的。创作类怪物本身既没有属性特征又没有象征意义，它既不是动物又不是外星人，可以把它看成新的物种，就像我们科学尚没有探索尽的自然界一样，也许创作类怪物就是我们尚未认知的领域。设计创作类怪物没有可直接地参考的原型，完全是依据想象力创作出来的，一般会基于人、动物、植物的某些特征来设计。动画电影《千与千寻》里有很多创作类怪物，锅炉爷爷表面上是一个普

《黑衣人》动画　　　　　　　　　　　　《黑衣人》电影

《大战外星人》　　　《外星人逃离地球》　　《UFO外星人来到地球》　　《星际宝贝》

《外星人保罗》　《外星人ET》　《火星人玩转地球》　《神秘的外星人》　《疯狂外星人》

图 9-50　动漫作品中的外星人角色

通的人类老爷爷形象,却长有可随意伸缩的六条手臂;无脸男是一名神秘孤独的鬼怪,全身黑色,头戴一个白色面具;被认为是腐烂神的河神,有眼耳鼻的煤炭屎鬼,还有各式各样的客人,塑造了众多的创作类怪物。严格意义上讲,外星类怪物也是创作类怪物的一种,是人类对外星类生物的一种创造性设计(图 9-51)。

巴巴爸爸的形象是由法国漫画家德鲁斯·泰勒和他的妻子安娜特·缇森根据棉花糖的形状创作出来的。巴巴一家能轻而易举地变换成各种造型,巴巴爸爸看到了巴巴妈妈,然后又生了七个孩子,各有爱好(图 9-52)。

创作类怪物依据其外形分为拟人类怪物和非拟人类怪物,拟人类怪物是人与动物的组合型怪物,模拟人的骨骼、肌肉及运动特征,同时具备动物的四肢及凶猛等特征;非拟人类怪物是动物与动物的组合,多种动物的多种特征有机组合在一起而生成的"新动物",这类非拟人类怪物主体特征上还是动物,具备人的心理活动或少部分人类特征(图 9-53 和图 9-54)。

《美女与野兽》中的野兽,有一头水牛的头,一只大猩猩的愤怒额头,一头熊的身体,一头狮子的鬃毛,一头野猪的獠牙,一只狼的腿和尾巴(图 9-55 和图 9-56)。

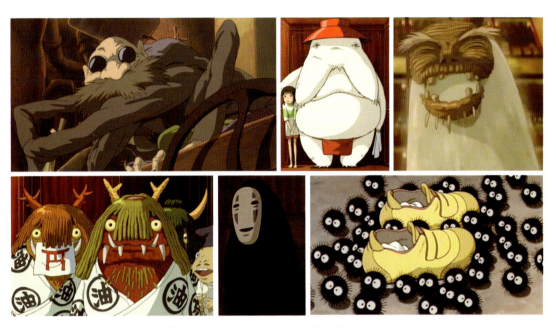

图 9-51 《千与千寻》中的怪物角色造型

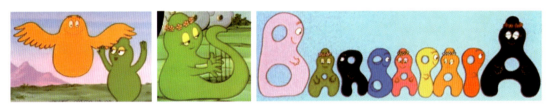

图 9-52 《巴巴爸爸》

图 9-53 《怪物公司》里的非拟人类怪物

图 9-54 《怪物公司》里的拟人类怪物

图 9-55 《美女与野兽》

图 9-56 《寄生兽》

9.1.6 实战演练：年兽

年兽又称"夕"，是中国民俗神话传说中的恶兽，外形像狮子和狗的混合体，头长触角，尖牙利齿，目露凶光，凶猛异常。年兽长年深居海底。相传古时候每到年末的午夜，年兽就会进攻村子，凡被年兽攻陷的村子都遭受到残酷的屠戮。人们发现放爆竹会吓坏年兽，贴春联可驱赶年兽的进攻。为了防止年兽的再次骚扰，放爆竹、贴春联渐渐成为节日习俗，春节由此成为中华民族的象征之一（图9-57）。

图 9-57 年兽（作者：葛嫚）

9.2 怪物设计技法

9.2.1 怪物设计的原则

怪物造型要符合自然规律的生理结构。即便是创作类怪物造型，其内部结构也要严格地遵循真实存在的同类生物的生理特点（图9-58～图9-62）。例如，著名的奇幻艺术作家鲍里斯·瓦莱约设计的各种奇幻类造型，都严格符合人类或动物等的骨骼、肌肉结构。

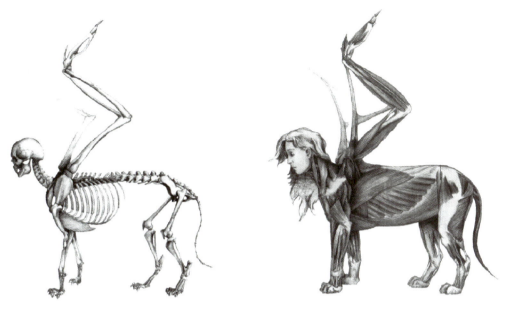

🔸 图 9-58　怪物的骨骼与肌肉示意图

🔸 图 9-59　《星球大战》

🔸 图 9-60　《僵尸大屠杀》

🔸 图 9-61　《指环王》（1）

🔸 图 9-62　奇幻艺术家鲍里斯·瓦莱约的作品

9.2.2　怪物设计的方法

1．形状控制法

以三角形为造型基础，强壮的身体、夸张的肌肉、邪恶粗鲁的面孔适合表现粗鲁型怪物；以圆形或椭圆为造型基础，给人以亲切感，适合表现可爱的、善良的怪物（图 9-63 和图 9-64）。

2．原型演绎法

原型演绎法就是先画出选定的生物原型的写实效果，再在写实的基础上通过概括（提炼特征）、简化、夸张、拟人化等手段对原型的某些特征进行变化，从而赋予角色个性特征（图 9-65 和图 9-66）。

◆ 图 9-63 《千与千寻》　　　　　　　　　　◆ 图 9-64 《龙之国物语》

◆ 图 9-65 原型演绎法怪物设计范例　　　　　◆ 图 9-66 《指环王》（2）

3．嫁接法

嫁接法是设计怪物角色最实用的方法，就是将不同生物的不同部位或特征进行合理的组装和变化等再设计，使之完美地组合成一种新的生物，如人的头＋动物的身体，或人的身体＋动物的头，以及不同动物之间的混搭等（图 9-67 和图 9-68）。

◆ 图 9-67 使用嫁接法设计的怪物

🕀 图 9-68　奇幻艺术家朱莉·贝尔的作品

总之，原型演绎法一般是指人本身的变异、动物本身的变异等在物种本身基础上的夸张、变形；嫁接法一般是指物种之间的相互嫁接、组合，比如人与动物不同部位之间的组合与变形，或动物与动物之间的借鉴、组合。

在设计怪物造型时，除了夸张动物凶猛的特征外，需要结合动物的本性，添加人类的脾气和思考行为方式。

9.2.3　实战演练：设计一个嫁接的怪物

使用嫁接法设计怪物角色，注意风格、色调的统一（图9-69）。

9.2.4　综合案例

1. 设计主题为白虎

白虎，中国古代神话中的天之四灵之一，西方之神，后为道教所信奉，同青龙、朱雀、玄武合称四方四神。据《中兴征祥》记载：白虎全身如雪，无杂毛。青龙、白虎、朱雀、玄武在古代又叫作四象。白虎被巴人奉为战神，将其抬高到了武神的地位，充分反映了巴人的尚武精神。因之，巴人的白虎崇拜实为武神崇拜。

2. 设计主题为白泽

白泽，中国古代神话中的祥瑞之兽。它能说话，通万物之情，知鬼神之事，当"王者有德"时才出现，能辟除人间一切邪灵。《元史》记载：白泽兽虎首朱发而有角，龙身。《明集礼》记载：白泽为龙的头，绿色头发，长有犄角，四足可以飞翔。白泽"辟邪纳福"的基本象征意义一直深受古人崇信（图9-70）。

白虎　　　　　白泽

🕀 图 9-69　怪物角色设计（作者：孙文涛）　　🕀 图 9-70　白虎与白泽设计效果图（作者：董月玥）

9.3 实战演练：《山海经》中的神兽

当康，又称牙豚，是中国古代神话传说中的神兽之一，是一种兆丰穰的祥瑞之兽，传说在丰收的时候出现，会给人们带来财富，包含着人们对生活的美好祝愿。

驺吾，古代中国神话传说中的仁兽。一种十分珍贵的神兽，个体如老虎一般，身上有五彩斑斓的花纹，尾巴比身子要长，像白毛黑纹的虎（图9-71）。

图 9-71　当康与驺吾设计效果图（作者：丁希雯）

9.4 拓展练习

根据我国神话传说中的记载，设计一个鲛人造型（图9-72）。

图 9-72　鲛人的线稿及设计效果图（作者：裴蒙蒙）

模块 10 机械类角色设计

随着《变形金刚》漫画版、游戏版和系列动画电影的持续热播,观众被带入到了一个机械的世界。例如,动漫《变形金刚》中大力神的角色,这个彪悍而可怕的狂派巨人是由六位挖地虎组合而成的,它们分别是铲土机、清扫机、推土机、吊钩、拖斗和搅拌机。大力神那金属质感的强健体魄、百变的身躯和如钢铁般的意志,无一不牵动着人心,引起了人们对机械角色的热爱(图10-1和图10-2)。

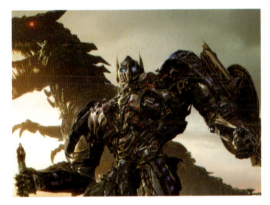

↑ 图 10-1 《变形金刚》(1)

↑ 图 10-2 《机器人历险记》(1)

10.1 机械类角色的特征与分类

形态各异的机械角色是出现频率很高的带有独立思维能力或被人操作的角色。在造型上,有的诙谐可爱,类似生活中一些日常用品的组合,充满了童趣;有的则更有科技感,更适合为人服务或进行军事战斗;也有的是人类的智能化座机+武器,总体造型设计上依照人体美学形态。

1. 机械类角色的特征

机械类角色可以有人的体形,也可以模仿动物的形态,可以把不同的材料融合在一起,如金属、塑料、玻璃、橡胶、织物等。机械类角色外形漂亮、硬朗,肢体活动自如,体积庞大健硕,结构缜密精巧,配以高度反光的流线型合金外壳,具有极强的视觉冲击力(图10-3~图10-5)。

3D动画电影《机器人瓦力》中的机器人瓦力的造型设计,是望远镜+方形垃圾箱。瓦力纯真、善良、执着、胆小、害怕时可缩起四肢变为方块形状。机器人伊芙是一个漂亮而精巧的会飞行的探测机器人,外形近似一个鸡

蛋，她的右臂上装有扫描仪和可收回式电离枪（图10-6）。

图10-3 《天空之城》

图10-4 《玩具总动员》

图10-5 《太空堡垒》

图10-6 《机器人瓦力》（1）

2．机械类角色的分类

（1）机械类角色依据其外观可以分为拟人类机械角色、拟生类机械角色和拟物类机械角色。

① 拟人类机械角色。拟人类机械角色是以人类的骨骼、肌肉及运动规律为依据而设计的角色，近似穿上了由各种金属、螺丝、轮子等构成的外衣的人类，是思想活动最复杂的一类机械角色，个性特征鲜明（图10-7）。

图10-7 拟人类机械角色

② 拟生类机械角色。拟生类机械角色是模拟自然界除人类以外的生物的机械角色,故主体看上去更像是某种动物,具有较多的动物特征,如动物的骨骼、肌肉和运动规律。拟生类机械角色在动漫作品中一般扮演两种角色,一种是反面机械角色,这类角色具有简单的人类心理活动,不能直立行走,凶猛残暴;另一种角色是作为人类或拟人类机械角色的坐骑,被设定为会行走或跳跃的交通工具,几乎没有心理活动(图10-8~图10-10)。

图10-8 《变形金刚4》　　图10-9 《战神金刚:传奇的保护神》　　图10-10 《斗龙战士》

拟生类机械角色将机械零件和生物肢体大胆有序地组合,虽然有机械的部分,但思维是受生物部分控制,应属异形机械怪物。

③ 拟物类机械角色。拟物类机械角色是模拟自然界中已存在的某些物体或模拟人类世界已发明物体的机械角色,如模拟船、飞机等,一般作为交通工具,没有生命特征(图10-11)。

图10-11 拟物类机械角色

拟物类机械角色也可以设计成有生命的角色,灵感源可以是生活中的物品、工具甚至植物等,具有像人一样的性格特点、气质特征。拟物类机械角色以奇趣可爱、新奇的外表吸引观众,用一些类似五官的零件拼贴出的外表,具有拟人的表情刻画(图10-12和图10-13)。

(2) 机械类角色依据运动原理可分为自动式机械角色和操纵式机械角色。

① 自动式机械角色。自动式机械角色即像人类与动物一样本身就能使机械体运动的机械角色,目前大部分科幻类机械角色都属于这一类。

② 操纵式机械角色。操纵式机械角色即必须由人来操纵才能活动的机械载具(图10-14~图10-16)。

图 10-12 《机器人瓦力》(2)

图 10-13 《勇敢的小烤面包机》

图 10-14 《超级机器人大战》

图 10-15 《宇宙骑士》

图 10-16 《阿凡达》

10.2　机械类角色设计技法

1．符合生物解剖学原理和机械原理

机械类角色基本就是生物和机械的组合，所以需要具备精准的生物解剖学原理和机械原理，要经得起推敲，设计出来的角色才会有理有据，既符合生物的生理特征又符合机械的运动原理（图10-17和图10-18）。

图 10-17　霸王龙骨骼

图 10-18 《变形金刚》(2)

优秀的机械类角色需要完成多方面的系统设计。骨骼系统设计决定机械角色的基本结构；装甲系统设计帮

助机械角色表现具体的形体特征与性格特点；动力系统设计通过严谨的设计思维，基于现实中的大型火箭发射系统为机械角色设计合理的动力系统；信息系统设计用于实现机械角色对于战场或外界的信息的获取、收集与整理；武器系统设计需要完成武器的类别、属性、功能、工作原理、外观、操作方式等设计。

机械角色是一个非常庞大的体系，在设计时要依据角色定位，在现实生活中寻找参考素材，并进行提炼、修改与加工（图10-19）。

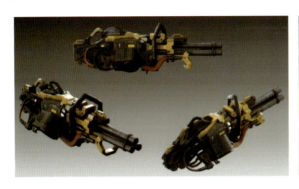 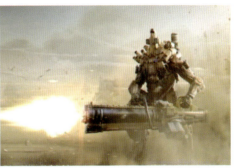

图10-19　加拿大概念艺术家Alex Figini的作品

2．从现实生活中寻求灵感源

虽然机械类角色是主观幻想出来的，但终究是现实生活在人脑中的反映所创造的，所以要在日常生活的事、物中发掘设计灵感，如从急驰中的火车、计算机上连接的一团乱线、厨房的锅碗瓢盆、废品收购厂的一堆破铜烂铁等中寻找设计元素，才能设计出有突破性的机械角色（图10-20）。

图10-20　灵感来源

3．塑造角色的性格

机械器件本身就有着令人着迷的外在几何形状，在设计机械类角色时，应把机械类角色看成有血有肉的生命体来构思，几何形状的穿插、组合可以塑造角色硬朗的外在特征。

大部分机械类角色都有着与人近似的心理活动和性格特征，而机械又是冰冷的，如何刻画他们的性格，就要注意细节的把握。针对不同类别、不同时期的机械类角色，其机械结构、关节的运动方式、能量的传导方式等都有可能完全不同，要灵活搭配这些细节。

以方形为主的机械造型，适合表现力量型正面角色；以三角为主的机械造型，适合表现阴险、凶狠的反面角色；以圆形为主的机械造型，适合表现可爱、活泼的角色（图10-21）。

4．体现角色的性别

机械角色也可以有男性与女性之分，男性机械角色的造型结构更加硬朗，隐喻强健的男性胸肌和腹肌，四肢粗壮方正，肩宽臀窄。女性机械角色，部件使用柔和的弧线，和男性外貌的机械角色相比，头部和四肢、手脚比例更接近真实女性。在动作设计上，男性机械角色一般岔开笔直的双腿，挺胸抬头，以仰视角度绘画，显得充满力量和伟岸的气势。女性机械角色的姿态柔美、含蓄，给人以女性特有的曲线美（图10-22）。

图 10-21 《五星物语》

图 10-22 《机器人历险记》（2）

10.3 实战演练

主题为送餐机器人。

2020 北京冬奥会，场馆赛时开启智慧化运行，呈现一系列智慧化应用。上百台机器人上岗服务承担起疫情防控和服务的重任，提供巡游、送餐、导引、消杀、清废等服务。"赛时一天"综合演练中，递送机器人、物流机器人、炒菜机器人、送餐机器人、AI 机器人等各类黑科技机器人接连亮相场馆，尽显冬奥"科技范儿"。

设计分析：本机器人根据北京冬奥会的送餐机器人为原型进行的设计。机器人的主体为白色，以北京冬奥会的泡咖啡机器人为灵感来源（图 10-23）。

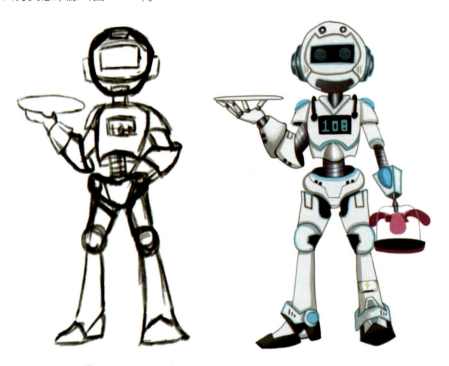

图 10-23 送餐机器人草图与效果图（作者：葛嫚）

模块 11 动漫场景设计

11.1 场景设计的概念

1. 场景设计

场景是为角色表演所搭建的舞台。场景向观众阐明了故事发生的地点、时间以及环境的地理特征等。场景设计是动漫作品中除人物角色造型以外的一切物的造型设计和烘托角色的背景效果设计。场景设计取决于整部影片的情节发展和类型特点,并且场景设计的造型风格需要和角色造型风格相统一。

1928 年,美国首先开始使用"动画背景"一词,当时叫衬底。如 1906 年美国人斯图尔特·伯莱克拍摄的《一张滑稽面孔的幽默姿态》。美国早期的动画片是只有人物角色而没有背景的一种默动画片(图 11-1)。第一次出现角色活动场景的片子是美国在 1914 年制作的动画片《恐龙葛蒂》,当时的美国动画片还处在"黑白"片时代,这一时期的背景风格仍是以单线、单色调表现主体(图 11-2)。

图 11-1 《一张滑稽面孔的幽默姿态》

图 11-2 《恐龙葛蒂》

动漫场景是动漫空间造型元素的重要组成部分,是剧本所涉及的文化、时代背景、自然环境和社会环境。场景的主要目的是给动漫角色的表演提供空间场所,是角色思想感情的陪衬,是通过绘画等各种造型手段和技巧塑造可视的场景艺术形象(图 11-3)。

图11-3 《哪吒之魔童降世》场景概念设计

2．背景、环境与场景

场景是有空间和时间概念的，而背景只有空间概念，属于从属关系。场景作为电影、电视艺术的一种技术手段，有时要跨越历史时空和一定的时间，并由此给场景增加了脉络。

环境是指剧本所涉及的时代、社会背景以及具体的自然环境、地域等，还包括剧中主要角色生活活动的场所和空间，是一个广义的、大的概念。场景是指剧情展开的、具体的、物质的单元场景，每一个单元场景都是构成动画片环境的基本单元。影视动画场景设计就是指动画影片中除人物角色造型以外的一切物的造型设计。

11.2　场景的功能

1．构建故事时空框架

交代故事发生的时代性空间、生存性空间和文化性空间。场景交代故事发生的历史、年代、时间、地域等背景资料（图11-4和图11-5）。

图11-4 《埃及王子》(1)　　　图11-5 《小门神》

通过场景不仅可以交代故事发生的大环境，还可以通过场景表现具体时间的变化。例如在动画片《三个和尚》中，通过太阳的升起和落下交代事件发生的具体时间（图11-6）。

图11-6 《三个和尚》

2．营造环境氛围，交代角色的社会背景、生活状态、职业、爱好等

在动画片《熊出没》中，从动画场景中的物品及陈列，如火炕、煤炉、电锯等可以看出角色生活在北方农村，是一名伐木工人。从屋内杂乱物品摆放，可以看到角色生活中的懒惰、邋遢、落魄和倒霉（图11-7）。

图 11-7 《熊出没》

3．形成画面的色彩基调，表现角色的情绪转换和性格

场景造型在塑造主观心理空间时，通过在故事情节的发展过程中插入对角色想象、回忆、幻觉空间的描述，以虚实相结合的艺术手法和镜头的蒙太奇效果，塑造出与动画角色内心活动相关的社会环境，从而刻画出角色复杂的内心世界。

在《飞屋环游记》中，青年时期，主角卡尔·弗雷德里克森与妻子生活在一起时，场景是鲜亮的，屋内陈设色彩丰富而艳丽，表现了曾经的幸福时光和主角内心的喜悦、快乐；老年时期，妻子过世后，屋内的陈设变得单调，颜色偏白、灰，表现了主角内心的落寞、孤单、沉闷（图11-8）。

如图11-9所示，在《花木兰》的这幕动画场景中，画面中低调的明暗对比关系，冷色系、低纯度的阴霾基调，渲染出木兰父亲发现她代父从军后悲伤不舍的心情。

图 11-8 《飞屋环游记》　　　　　　　　图 11-9 《花木兰》（1）

4．利用景别、色彩对比、光影效果等视觉手段烘托角色与场景的关系

如图11-10所示，在《埃及王子》的这幕动画场景中，画面火把的一束光，为角色的表演限定出了一个视觉空间，成为观众注目的重点。

如图11-11所示，在《龙猫》的这幕动画场景中，公交站旁，细雨绵绵，周围漆黑一片，昏黄的路灯下，映照着姐妹俩小小的身影，也映衬着姐妹两人的内心，烘托出主角充满希望、坚强乐观的性格特点。让观众心疼两个小姐妹的同时，也感受到了暖暖的爱意，女儿们对母亲的爱以及姐妹之间相互给予的温暖和支持。

图 11-10 《埃及王子》(2)

图 11-11 《龙猫》(1)

5．强化矛盾冲突和视觉冲击力

场景交代了故事的开场和发生地，实现叙事和强化高潮的作用，同时完成故事的转接和隐喻。如图 11-12 所示，在《花木兰》的这幕动画场景中，画面中的雪山成为木兰制造雪崩，以少胜多打败匈奴的关键。

图 11-12 《花木兰》(2)

11.3 场景的分类

1．依据区域空间分类

（1）室内景。室内景是指所有角色所居住与活动的房屋建筑、交通工具等的内部空间。室内景又分为私人空间和公共空间两种。私人空间（场景）有以家居为背景的客厅、卧室、书房、餐厅、卫生间、厨房、阁楼等，以及个人或少数人所拥有的，如酒店客房、个人办公室、工作室、私人轿车内部、直升机机舱、小型飞机机舱、船舱等。公共空间（场景）指会议室、商场、饭店等（图 11-13～图 11-15）。

图 11-13 《熊出没》室内景

图 11-14 《悬崖上的金鱼姬》室内景

图 11-15 《大鱼海棠》室内景

（2）室外景。室外景是指包括房屋建筑内部之外的一切自然和人工场景,例如庙宇宫殿、亭台楼阁、院落、工地、厂房、街道、广场、车站、码头、山谷、森林、河谷、某一星球、太空等（图 11-16 和图 11-17）。

图 11-16 《功夫熊猫》室外景　　　　　　图 11-17 《熊出没》室外景

（3）室内外结合景。室内外结合景是指室内景与室外景结合在一起的景,既包括室内和室外、院内和院外,又可以包括室内外景与院内外景结合在一起的景等,属于组合式的场景。其特色是内外兼顾,结构复杂,富于变化,空间层次丰富,便于不同层次空间的角色同时表演（图 11-18 和图 11-19）。

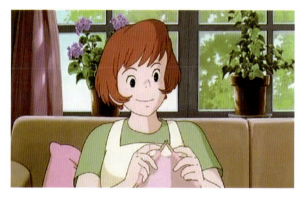

图 11-18 《魔女宅急便》室内外结合景　　　　图 11-19 《悬崖上的金鱼姬》室内外结合景

2．依据景物类别分类

（1）自然景。自然景是指自然原始物理状态相互作用而形成的景观,如河流、山川、树木等自然形成的景观（图 11-20 和图 11-21）。

（2）人文景。人文景包括两个方面：一是为满足人们的精神需求而人工创造的场景,如风景名胜区、公园等；二是依靠人类的智慧创造力,形成的具有文化审美内涵和崭新面貌的景观,如城市景观、建筑景观、公共艺术景观等（图 11-22～图 11-24）。

图 11-20 《西游记之大圣归来》

图 11-21 《大鱼海棠》

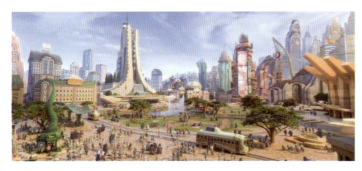
图 11-22 《疯狂动物城》

图 11-23 《天空之城》

图 11-24 《风语咒》

11.4 场景设计的内容

1．背景设计

背景设计是按剧本设定的美术风格并依据故事情节的要求，给每一个镜头中的角色提供表演、活动的特定环境。是通过材质运用绘画的各种手段，创作出适用于剧本情节需要的艺术形象。

在场景创作过程中，会有若干个主要场景和若干个次要场景。如室内空间、建筑室外空间、都市、园林、景区、街道、乡村以及虚幻的空间等（图 11-25）。

图 11-25 《龙猫》(2)

2. 构图

构图是视觉表达思维的一个过程,是对点、线、面、体综合运用的一种体现,是合理运用明暗、虚实、疏密、曲直的对比关系,使场景既有主次还要和谐统一,构图的好坏直接影响着画面的整体效果,也是场景设计师综合素质的能力体现(图 11-26)。

图 11-26 《一万年以后》

3. 设色

色彩对于一个好的背景设计图是至关重要的,在气氛的表达、角色的刻画、空间的塑造等方面,色彩是重要的识别和应用手段,而且利用色彩的属性,大背景和主体色块的对比,中间色的调和,色彩的表达相对便捷、直观、感性(图 11-27)。

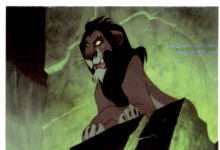

图 11-27 《狮子王》

4. 表现手法

在场景制作过程中,往往是二维动画和三维动画结合制作,通过手绘技法计算机上色和三维建模大场面场景设计,都是应用技法的常用手段。二维场景为主的设计主要依靠手工绘制,计算机辅助完成。三维为主的场景设计有很多是依靠计算机软件设计完成的,角色和镜头画面的运动更加自由,不受角度的局限。手工绘制的二维场

景比较生动,但需要转换镜头视角时只能分别绘制,比较费工耗时(图11-28和图11-29)。

图 11-28 《哪吒之魔童降世》(1)

图 11-29 《魁拔》(1)

5. 比例大小

场景画面的大小,是根据剧情镜头的推、拉、摇、移或是特写来调整的,场景中不仅景物的比例要准确,而且场景中的建筑、人物、道具等的比例都要协调(图11-30)。

图 11-30 《锦衣卫》场景概念设计

6. 景深层次

表现场景的空间景深层次效果有以下几种方法:方法一是利用透视的原理和方法表现场景的层次,如近大远小、近宽远窄等;方法二是利用色彩的属性和丰富的表现力,表现景深和层次;方法三是利用光线表现景物的空间结构关系,通过虚化前景达到景深效果(图11-31和图11-32)。

图 11-31 《龙猫》利用光影表现景深层次

图 11-32 《王子与108煞》利用前景实后景虚的原理强调景深效果

7. 光影气氛

光影气氛的塑造是场景设计惯用的技法,是调整场景空间感和层次感的必要因素。

在日本动画片《龙猫》中,姐妹俩在雨中等爸爸回家,天慢慢黑下来,昏暗的路灯慢慢亮起来,照在姐妹俩柔弱的身体上,显得那样孤单。由远及近的车灯,使姐妹俩由衷地兴奋,当看到不是爸爸到来时,又十分失落和沮丧,在这样一种环境下,光起到了烘托主角的作用,并且光影给这个空间造成了紧张气氛(图 11-33)。

图 11-33 《龙猫》(3)

8. 节奏韵律

节奏韵律是画面中各形式要素间的有机联系形成的"一气通""浑然天成"的感觉,是巧妙运用节奏与韵律解决构图中的律动与关联的规律。

在组织动画场景设计时,可以运用点、线、面、体的节奏变化来表现空间关系,可以利用色彩的明暗变化使场景富有韵律感,还可以通过色彩的冷暖变化使场景设计更富感染力。不论是场景中高高低低的植物,还是错落有致的建筑,都是节奏韵律很好的表现元素(图 11-34)。

图 11-34 《王子与 108 煞》

11.5 场景的风格

场景的风格取决于动漫作品的剧情及风格。

1. 卡通类型

卡通类型动漫场景的特点是造型简洁、形态夸张。例如,《飞天小女警》中的场景,大体尊重透视准则,局部变形或者反透视。运用点、线、面构成,局部甚至用片状概括。场景的造型更多是为美观考虑(图 11-35~图 11-37)。

图 11-35 《罗小黑战记》　　　　图 11-36 《小猪佩奇》　　　　图 11-37 《大耳朵图图》

2. 半写实类型

造型以现实中真实场景物件为基础,在此基础上有一定的艺术加工和处理(图 11-38 和图 11-39)。

图 11-38 《我们这一家》　　　　　　　　图 11-39 《凯尔经》

3. 写实类型

写实风格的场景是对现实生活中相对固定的、符合自然规律及人们日常心理习惯的场景的真实还原,是在时间与空间的基础上对客观现实的再现。写实风格多用于表现历史、严肃、科幻等剧情严谨、结构完整、主题深刻的题材等(图 11-40 和图 11-41)。

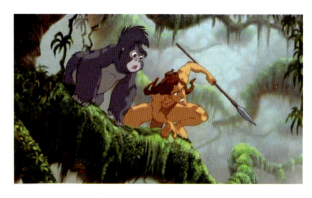

图 11-40 《人猿泰山》　　　　　　　　图 11-41 《千与千寻》

写实风格的场景具有现实的真实感,使影片更具生活化,符合大多数观众的审美特点,容易被人接受。写实风格的场景能够最大限度地表现各种地域风貌、气候条件、人文景观、时间和空间特征,带给观众强有力的视觉冲击。写实风格的场景表现手法细腻,层次感强,在细节上有很广阔的处理空间,使物体的形态、比例关系、空间关系、光影、质感特征更加真实可信(图 11-42)。

图 11-42 《秒速 5 厘米》真实场景与动漫场景对照

11.6 实战演练：设计一个卡通风格场景

关键词：春天；一列高铁列车快速驶过海上大桥；轻松、明快（图 11-43）。
关键词：夏天；花园；静谧、温馨（图 11-44）。

图 11-43 春天（作者：葛嫚）　　　　　图 11-44 夏天（作者：邵美淇）

11.7 场景设计的原则

1．符合剧情发展的需要

动漫的场景首先要符合地理环境、气候、季节、时间等因素真实性的需要。例如，由于季节因素，秋天的树叶呈深绿、暖绿或橙黄色，春天的树叶呈嫩绿或翠绿色。其次，动画的场景要符合动画角色的性格、爱好、行为、年龄、性别、职业等特征（图 11-45 和图 11-46）。

图 11-45 《大鱼海棠》（1）　　　　　图 11-46 《秒速 5 厘米》

2. 符合透视原理

正确的透视关系为在二维平面中表达三维空间提供了保证，并使想象中的空间更为可信。另外在某些情况下，基于动画表现的需要，还可以对一些透视关系进行调整。

（1）一点透视。一点透视也叫平行透视，是比较常用到的透视关系之一。放置在地面上的方形物中，有一个竖直面是平行于画面的，观者眼中这个面不会发生透视变形，称为一点透视。一点透视只有一个消失点（灭点）（图11-47～图11-49）。

（2）两点透视。物体在视平线上有两个消失点，同时物体朝画面的两个面和画面底边是有角度的，也叫成角透视（图11-50～图11-52）。

图11-47　一点透视原理

图11-48　《大鱼海棠》（2）

图11-49　《哪吒之魔童降世》场景概念图

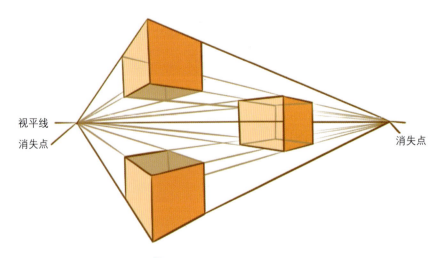

图11-50　两点透视原理

图 11-51 《哪吒之魔童降世》(2) 图 11-52 《言叶之庭》

(3) 三点透视。在两点透视的基础上多了一个天点或是地点,即仰视或是俯视,这种透视原理也称为广角透视(图 11-53 和图 11-54)。

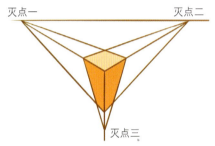

图 11-53 三点透视原理 图 11-54 三点透视场景

3．设计风格统一

场景的设计要与角色设计风格相匹配,不同场景之间的风格特征也要统一(图 11-55 和图 11-56)。

图 11-55 《魁拔》(2)

图 11-56 《养家之人》

4．具有正确的比例尺度

场景中建筑、汽车、家具等的比例能够对动画角色、主观镜头起参照作用。场景的空间尺度与比例关系要与角色相匹配,当尺度和比例关系控制恰当时,被表现的空间主体突出,呈现出视觉上的完整性。

图 11-57 所示为《花木兰》中的一幕场景,巨大的皇宫空间与木兰和李翔(左下角)的角色尺度形成了强烈的对比关系,暗示出皇家或国家的使命高于一切。

5．具有可信的光影属性

光源的类型、高度,与景物的距离、照射角度及所投射的影子,都应当符合戏剧空间的真实感(图 11-58)。

↑ 图 11-57 《花木兰》(3)

↑ 图 11-58 《埃及王子》(3)

6．符合特定的历史和时代背景

动画场景中的建筑、交通工具、家具、器物等要符合特定的历史和时代背景(图 11-59 和图 11-60)。

↑ 图 11-59 《地道战》

↑ 图 11-60 《新大头儿子和小头爸爸之秘密计划》

7．正确表现景物的材质肌理

景物的材质肌理表现要真实而准确,如木头、石板、铁栏杆、植物等应有不同的材质。

11.8　场景绘制的步骤

(1)先根据要表现的内容来确定构图,找到视平线的位置,定出消失点,并以此确定画面主体形象的位置(图 11-61)。

(2)按类别铺色块(图 11-62)。

图 11-61 线稿

图 11-62 铺色块

（3）用线画出符合透视原理及构图的场景内物体轮廓，注意画面中物体之间的比例（图 11-63）。

（4）进行细致刻画并注意物体的空间关系（图 11-64）。

图 11-63 表达比例关系

图 11-64 细致刻画

（5）去掉线稿，添加纹理质感，调整透视关系及整体调色（图 11-65）。

图 11-65 最终效果

11.9 实战演练：林中小屋

主题：设计一个"林中小屋"的场景，注意构图、色彩和光影。

温暖的晨光穿透纵横交错的枝叶，洒在女孩鲜艳的裙摆上。正值好时节，浆红的果子结了一树，女孩挎着小竹篮，满载着浆果，迈着轻快的脚步回到了自己的小木屋。

场景表现了小女孩生活在森林中,远离喧嚣,无人打扰,与大自然和谐共生的情景。色彩上以绿色为主,同时运用光影营造出纵深感,让画面更耐看且更有故事感(图11-66)。

图 11-66　林中小屋线稿及设计效果图(作者:李亚宏)

11.10　进阶实例:《孔小西与哈基姆》中的场景设计

哈基姆和他的父亲赛义德经营的餐厅名叫纳吉得餐厅,这是一家经营传统阿拉伯美食的餐厅。为了帮助哈基姆守护住自家餐厅,孔小西用中国美食的做法和中国智慧帮助哈基姆一次次战胜对面总是不怀好意的拉曼餐厅。而这个过程中,孔小西也帮助哈基姆明白属于自己的责任,最后帮助哈基姆取得沙特美食大赛的第一名,而中沙合璧的美食也成为哈基姆餐厅的一大特色。

纳吉得餐厅为阿拉伯传统餐厅,在建筑设计上采用了沙特传统建筑风格(图11-67~图11-70)。

图 11-67　纳吉得餐厅的全景　　　　　图 11-68　纳吉得餐厅的用餐区

图 11-69 纳吉得餐厅的厨房

图 11-70 纳吉得餐厅的操作区

拉曼餐厅是一家新开的法式餐厅,餐厅外观和内部具有法式风格(图 11-71~图 11-74)。

图 11-71 拉曼餐厅的全景(1)

图 11-72 拉曼餐厅的全景(2)

图 11-73 拉曼餐厅的用餐区

图 11-74 拉曼餐厅的厨房

两个餐厅所处位置的街景如图 11-75 所示。

图 11-75 街景

故事发生在沙特利雅得,室外场景设计如图 11-76 和图 11-77 所示。

🔱 图 11-76　老王宫

🔱 图 11-77　王国大厦

模块 12 综合实训

12.1 对话苏州博物馆"镇馆之宝"

如果国宝会说话,它所呈现的内容将避免苍白的陈列,而是平易近人、通俗易懂地诉说。以拟人化手段,对苏州博物馆的"镇馆之宝"进行动漫化造型设计,让文物与人们建立良好的、亲近的友好关系,赋予国宝生命,彰显中华文明。

12.1.1 五代秘色瓷莲花碗

这件莲花碗是五代越窑秘色瓷精品(图12-1),是苏州博物馆三件国宝文物之一。莲花碗由碗和盏托两部分组成。碗为直口深腹,外壁饰浮雕莲花三组,上部为翻口盘,刻画双钩仰莲两组,下部为向外撇的圈足,饰浮雕覆莲两组。该碗共由七组各种形态的莲花组成。器形敦厚端庄,比例适度,线条流畅,丰盈华美,通体恰似一朵盛开的莲花,构思巧妙,浑然天成。

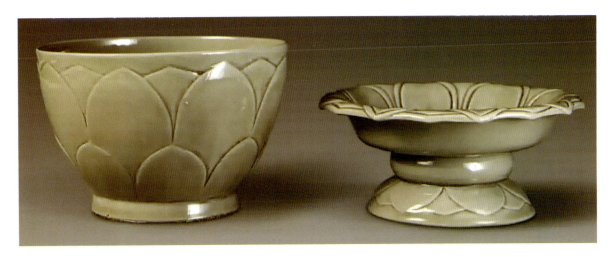

图 12-1 五代秘色瓷莲花碗

秘色瓷是指晚唐、五代、北宋时期浙江生产的高质量青瓷。从北宋晚期开始,秘色瓷便成为一种传说中的瓷器,碗中无水却仿佛有一汪清水的效果。秘色瓷莲花碗恰好就呈现出这种水光盈盈的样子。雨过天晴的纯净釉色,配上"亭亭净植"的莲花造型,凭借超高的颜值,被专家一致认定为秘色瓷中的珍品。从虎丘云岩寺塔到苏州博

物馆,秘色瓷莲花碗带着江南独有的温润,静静地向人们诉说着千年前工匠的巧思、佛教徒的虔诚以及越窑的兴盛与衰落(图12-2)。

12.1.2 吴王夫差剑

吴王夫差剑表面反射出耀眼蓝光。剑格作倒凹字形,饰兽面纹,镶嵌有绿松石。吴王夫差剑于1976年在河南出土,20世纪90年代现身我国香港地区后,被我国台湾地区古越阁购得,后被苏州博物馆征集。作为春秋时期吴国文化的发源地,苏州积淀了深厚的吴越文明。吴王夫差剑分两次铸成,先用高锡的青铜合金铸成剑首部分,再用适合做剑身的青铜做成剑身,它全长58.3厘米,剑格的部分是5.5厘米,剑柄是9.7厘米,剑身部分是5厘米。

从吴王夫差剑可以窥见,作为春秋时期著名的霸主吴王夫差的威武,同时体现了春秋时期吴国精湛的制剑工艺和强盛的经济基础(图12-3)。

图 12-2 秘色瓷设计效果图(作者:凌欣怡)　　图 12-3 吴王夫差剑设计效果图(作者:凌欣怡)

12.1.3 北宋彩绘四大天王像木函

宋银杏木彩绘四大天王像木函为宋代的木器,宽42.5厘米,高123厘米,用银杏木制成,为五节套叠式。现收藏于苏州博物馆。

木函用银杏木制成,为五节套叠式。在它内壁上书有"大中祥符六年四月十八日记"字样,在它内壁书有"大中祥符六年(1013年)四月十八日记"字样,外壁画有彩绘四天王像。四天王像比例均匀,面部表情庄严威武,形象逼真,显雄壮之气。丰富的天然色彩,使画面具有真实感和律动感。画中还处处可见唐代画圣吴道子的遗风,笔墨浑厚雄健,用柳叶描法,线条生动畅达,讲求变化,使整幅画臻于完美(图12-4)。

木函虽历经千年,但依然五彩斑斓,气势不凡,为我国古代绘画宝库增添了一件不可多得的杰出作品,是极为珍贵的艺术瑰宝(图12-5)。

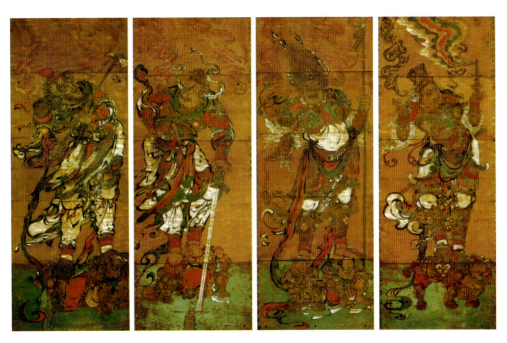

图 12-4　宋银杏木彩绘四大天王像木函

图 12-5　设计效果图（作者：凌欣怡）

12.2　山海经八大神鸟

1. 鲲鹏

"北冥有鱼，其名为鲲。鲲之大，不知其几千里也。化而为鸟，其名为鹏。"——《庄子》

大鹏同风起，扶摇直上九万里。鲲鹏，是上古时期的体形庞大的兽，能够化身为鲲，潜入海底，也能化身为鹏，遨游苍天（图 12-6）。

2. 鬼车

鬼车也被称为九头鸟、鬼鸟,因为常在夜里发出如车轮滚动的声音,故被称为鬼车。鬼车的可怕之处是它如鬼魅一般,会吞噬灵魂(图12-7)。

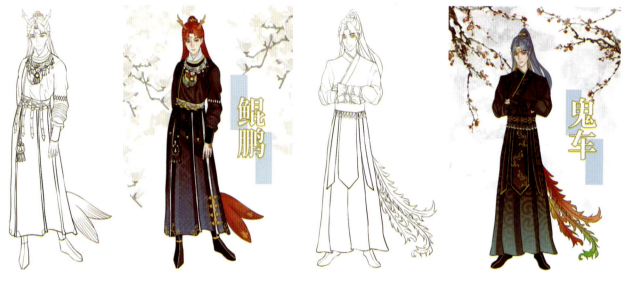

图 12-6　鲲鹏设计效果图　　　　图 12-7　鬼车设计效果图

3. 毕方

毕方在《山海经》《淮南子》中都有记载,毕方是大火之兆。据说其外形如鹤,但是却只有一只脚。毕方有能力,曾经参与黄帝与蚩尤的战争,此后4600年毕方没有在中原大地上出现(图12-8)。

4. 孔雀

传说中龙生九子,凤育九雏,三界第一只凤凰,是元凤,元凤有九子,其中就包括大鹏和孔雀。孔雀喜食人,曾将刚刚修得六丈金身的如来吞入肚中。如来破肚而出,降伏了孔雀,并尊称孔雀佛母,佛号孔雀大明王菩萨(图12-9)。

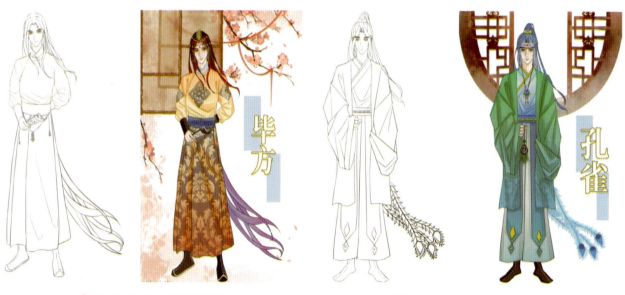

图 12-8　毕方设计效果图　　　　图 12-9　孔雀设计效果图

5. 三足金乌

上古神话中曾经出现过十个太阳,最典型的传说便是"后羿射日"。这十个太阳是从哪里来的呢?上古天帝是帝俊,帝俊有一个妻子叫羲和,羲和就曾生下十只三足金乌。日出于扶桑之上,这十只三足金乌栖息在扶桑树上,轮流值守,每天只升起一只三足金乌(图12-10)。

6. 朱雀

朱雀是中国古代神话中的天之四方神兽之一,有着鹰一般犀利的眼睛和尖锐的嘴,身姿挺拔、健硕,浑身都是赤色的。朱雀源于远古星宿崇拜,是代表炎帝与南方七宿的南方之神。朱雀守护的是南方,象征四季中的夏季,征兆吉祥(图12-11)。

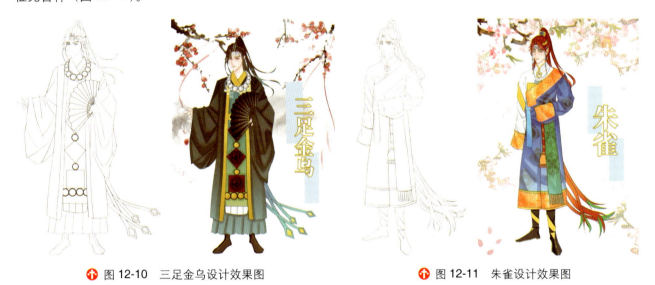

图 12-10 三足金乌设计效果图　　　　　图 12-11 朱雀设计效果图

7. 玄鸟

玄鸟是古神话中最为著名的神鸟,初始形象类似燕子。在很多出土的青铜器中都会看见玄鸟的身影。玄鸟与商王朝有着密切的联系,有人认为玄鸟是商的祖先(图12-12)。

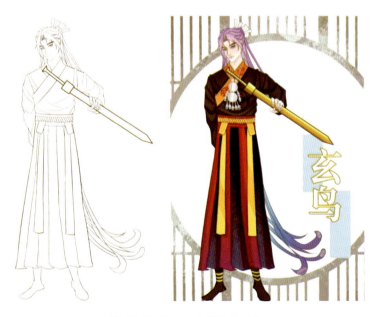

图 12-12 玄鸟设计效果图

8. 精卫

根据《山海经》的记载，精卫是炎帝最小的女儿，长得活泼可爱，也有点淘气。有一天，精卫一人冒险跑到东海之畔，一早独自驾着一叶扁舟，往日出的方向划去。海浪打翻了小舟，精卫葬身海底。死后的精卫化生为一只类似乌鸦的小鸟，常年用嘴叼着小树枝和石子去填海。据《山海经》记载，精卫婀娜多姿，长发飘逸，背生双翼，花头颅、白嘴壳、红脚爪，样子有点儿像乌鸦（图12-13）。

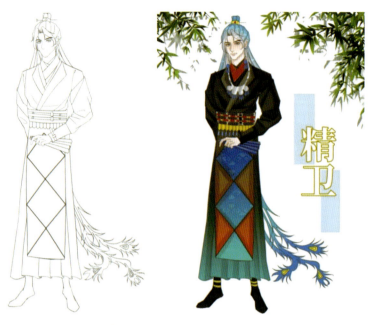

图 12-13　精卫设计效果图

八大神鸟群组如图12-14所示。

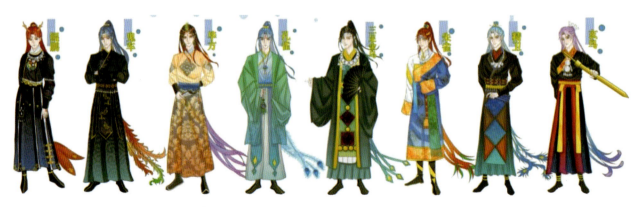

图 12-14　八大神鸟群组图（作者：史美诗）

12.3　历 史 贤 人

1．毛晋

毛晋（1599年1月31日—1659年9月13日），原名凤苞，字子久。后改字子晋，号潜在，别号汲古主人。常熟人，明末著名藏书家、出版家、刻书家、文学家、经学家。

毛晋约30岁开始经营校勘刻书事业。他苦心经营，先后刻书600多种，涉及经史、词曲、丛书、宗教、小说、

笔记等，著名的有《十三经注疏》《十七史》《文选李注》《汉魏六朝百三名家集》《津逮秘书》等。毛晋刻书为历代私家刻书最多者，且好抄录稀有秘籍，制作精良，后人称为"毛钞"，极受珍视，对弘扬中华文化做出了杰出贡献（图12-15）。

2．陆贽

陆贽（754—805年），字敬舆，嘉兴人，唐朝著名政治家、文学家、政论家、宰相。陆贽执政期间，效忠国家，励精图治，深谋远虑。在当时社会矛盾深化及唐朝面临衰落的形势下，他力指弊政，提出建树大计，为朝廷出了许多策略参照。他对德宗直谏，建议了解民情，广开言路。由于他善于预见，措施得宜，力挽危局，唐朝岌岌可危的局面得以化危为安。

陆贽刚正不阿，严于律己，自许"上不负天子，下不负所学"，以天下为己任，敢于直谏人君的过失，揭露奸佞误国的罪恶。他认为立国要以民为本，对"富者兼地数万亩，贫者无容足之居"的尖锐对立深为愤慨，十分同情人民的悲惨生活（图12-16）。

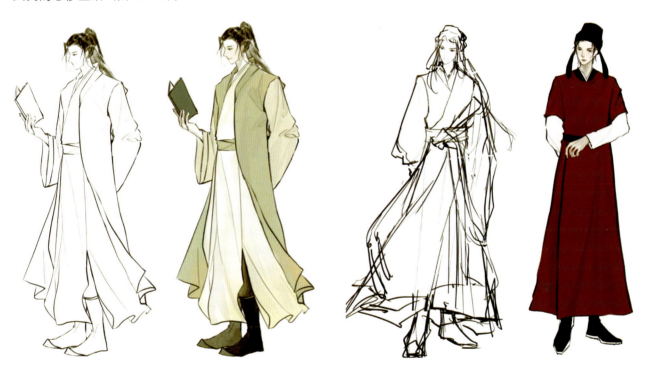

◆ 图 12-15　毛晋设计线稿与效果图（作者：丁希雯）　　◆ 图 12-16　陆贽设计草稿与效果图（作者：丁希雯）

3．石延年

石延年（994—1041年），北宋文学家、书法家，南京应天府（今河南省商丘市睢阳区）人（图12-17）。石延年所做文章雄劲有力，诗作豪爽、飘逸。他的书法笔画遒劲，颜筋柳骨，著有《石曼卿诗集》《五胡十六国考镜》等。

4．梁鸿

梁鸿，字伯鸾，扶风平陵（今陕西咸阳）人，东汉隐士、诗人，约汉光武建武初年至和帝永元末年间在世。家境贫寒却饱读诗书，博学多才，但不骄不躁，善意待人。梁鸿从小酷爱读书，有"举案齐眉"的典故，意指夫妻共敬。后来成为东汉初期有名的经学家、文学家，但一生没有做官，因作《五噫歌》讽刺统治者的奢侈，使汉章帝极为不满，他遂改名换姓，隐居南方（今江苏常熟、武进一带）（图12-18）。

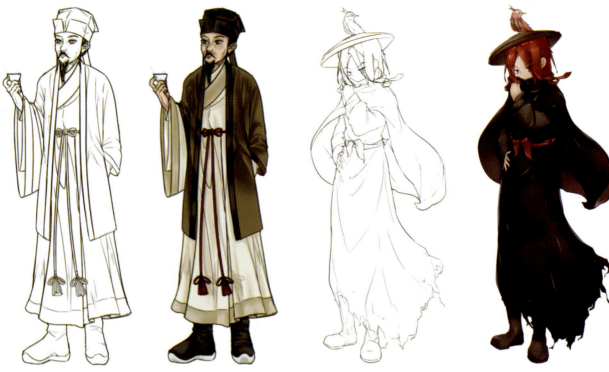

图 12-17 石延年设计线稿与效果图（作者：董月玥）　　图 12-18 梁鸿动漫造型设计效果图（作者：孙文涛）

5．仇英

仇英（约 1498—约 1552 年），字实父，号十洲，原籍江苏太仓，后移居吴县（今苏州），明代绘画大师。仇英出身寒门，幼年失学，曾学做漆工，后拜师周臣，成为著名画家。仇英博采众长，集前辈众家之长，形成自己独特的艺术风格，擅长用色，又擅水墨、白描，能运用多种笔法表现不同的对象。人们把他与周臣、唐寅誉称为院派三大家；后人又把他与沈周、文徵明、唐寅并称为"明四家"（图 12-19 左图）。

6．毛宗岗

毛宗岗（1632—1709 年），字序始，号子庵，茂苑（即长洲，今江苏苏州）人。生于崇祯五年，卒于康熙四十八年，中国文学批评家，生平贫寒卑微。

毛宗岗版《三国演义》的表达手法有所变化，删减巧妙，改动诗文。毛氏父子修改和评定的《三国志演义》较之原作艺术性有所增强，他们的文艺理论思想也得到很直接的体现。其文艺理论思想主要体现在对《三国志演义》小说的评点中，对后世小说创作和欣赏产生了一定的影响，在中国文艺理论史上有一定的地位（图 12-19 右图）。

7．鱼侃

鱼侃（生卒年不详）字希直，晚号颐庵。南直隶苏州府常熟（今属江苏）人。永乐二十二年进士。鱼侃进士及第，任刑部主事转员外郎，不久晋升为郎中。在刑部任职期间，鱼侃就以"清严"而被人称道。

天顺初年（1457 年），鱼侃升任开封知府。辖区内民风剽悍，治安混乱，难以管理。鱼侃潜心求方，精准施政，在法律的框架内照章办事，公平公正，使当地治安环境大为改善。在处理案件的过程中，鱼侃更是铁面无私，不欺压百姓，不奉承权贵，受到百姓的爱戴。他的一生虽然都在清贫中度过，却始终追求并恪守着"廉明正直"的为官底线，守节气，不慕钱财（图 12-20）。

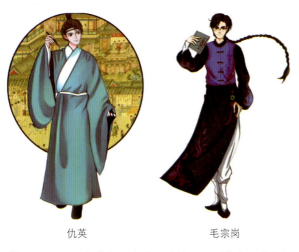
仇英　　　　毛宗岗

图 12-19　仇英与毛宗岗设计效果图（作者：葛嫚）

图 12-20　鱼侃设计效果图（作者：朱子璇）

12.4　抗战英雄

1．李大钊

李大钊，字守常，河北乐亭人。1907 年考入天津北洋法政专门学校，1913 年毕业后东渡日本，入东京早稻田大学政治本科学习，伟大的马克思主义者，杰出的无产阶级革命家，中国共产党的主要创始人之一。1926 年 3 月在极端危险和困难的情况下，领导并亲自参加了北京人民反帝反军阀斗争，1927 年 4 月在北京被捕。在狱中，他备受酷刑，始终没有屈服，矢志不渝，1927 年 4 月 28 日从容就义，时年 38 岁。他用自己短暂的生命在中国革命史上谱写了壮丽的篇章（图 12-21 左图）。

2．瞿秋白

瞿秋白（1899 年 1 月 29 日—1935 年 6 月 18 日），本名双，后改瞿爽、瞿霜，字秋白，生于江苏常州。中国共产党早期主要领导人之一，伟大的马克思主义者，卓越的无产阶级革命家、理论家、文学家和宣传家，中国革命文学事业的重要奠基者之一。1922 年春，他正式加入中国共产党。1935 年 2 月在福建省长汀县被国民党军逮捕，1935 年 5 月 9 日瞿秋白被押解到长汀，在被押期间（5 月 23 日），瞿秋白写下了《多余的话》，表达其文人从政曲折的心路历程。1935 年 6 月 18 日晨，写完绝笔诗后，在罗汉岭从容就义，年仅 36 岁（图 12-21 右图）。

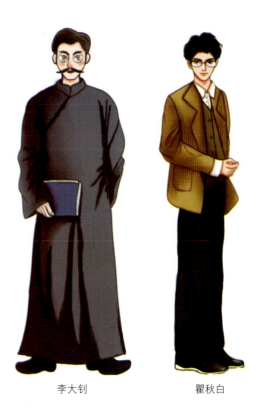

李大钊　　　　瞿秋白

图 12-21　李大钊和瞿秋白设计效果图（作者：葛嫚）

毛泽东高度赞扬他说："在革命困难的年月里坚持了英雄的立场，宁愿向刽子手的屠刀走去，不愿屈服。他的这种为人民工作的精神，这种临难不屈的意志和他在文字中保存下来的思想，将永远活着，不会死去。"

3. 刘胡兰

刘胡兰（1932年10月8日—1947年1月12日），女，汉族，原名刘富兰，山西省吕梁市文水县云周西村人，著名的革命先烈，优秀共产党员。

1947年1月12日，国民党阎锡山军和地主武装"复仇自卫队"包围了云周西村，将群众赶到场地上，刘胡兰因叛徒出卖被捕。在敌人威胁面前，她坚贞不屈，大义凛然，壮烈牺牲，尚未满15周岁。

毛主席专门为刘胡兰题字为"生的伟大，死的光荣"。2009年9月10日，她被评为100位为新中国成立做出突出贡献的英雄模范人物之一（图12-22）。

4. 陈独秀

陈独秀（1879年10月9日—1942年5月27日），原名陈庆同、陈乾生，字仲甫，号实庵，安徽怀宁人。他17岁考取秀才，毕业于求是书院（浙江大学前身）。多次赴日本留学，受到西方社会主义思想的影响，开启了他传奇般的人生。

陈独秀是新文化运动的发起者，他勉励青年要崇尚自由、进步、科学，要有世界眼光，要讲求实行和进取。陈独秀是"五四运动"的倡导者，是马克思主义的积极传播者，是中国共产党最主要的创始人。陈独秀是党的第一代领导集体的最主要领导人。从"一大"到"五大"的领导集体，陈独秀处于领导核心地位。对于中国革命的发展做出了重要贡献。他是中国近现代史上第一个深刻总结、反思苏联和社会主义民主政治建设经验教训的人（图12-23）。

图12-22 刘胡兰设计效果图（作者：葛嫚）

图12-23 陈独秀设计效果图（作者：孙文涛）

12.5 致敬巾帼英雄

有这样一群人，她们鲜活、灿烂，用最真挚的大爱推动时代进步。她们是时代的亲历者，也是时代全景中的缩影，她们平凡而伟大。她们和每位见证峥嵘岁月的你，都是照亮时代的缕缕星光。百年热血，百年芳华，一同致敬百年巾帼力量（作者：凌欣怡）。

1．宋庆龄

宋庆龄（1893年1月27日—1981年5月29日），伟大的爱国主义、民主主义、国际主义和共产主义战士，举世闻名的20世纪的伟大女性。她青年时代追随孙中山，献身革命，在近七十年的革命生涯中，坚强不屈，矢志不移，英勇奋斗，始终坚定地和中国人民、中国共产党站在一起，为中国人民的解放事业，为妇女儿童的卫生保健和文化教育福利事业，为祖国统一以及保卫世界和平、促进人类的进步事业而殚精竭虑，鞠躬尽瘁，做出了不可磨灭的贡献（图12-24）。

2．陶斯咏

陶斯咏（1896—1931年），即陶毅，字斯咏，湖南湘潭人（后举家迁至长沙），20世纪20年代初是长沙学界的风云人物，时有"长江以南第一才女"之美称。她是新民学会首批女会员，是一位新型女性，思想激进，主张教育救国，先后在上海、南京、长沙创立女学（图12-25）。

图12-24　宋庆龄造型效果图

图12-25　陶斯咏造型效果图

3．何香凝

何香凝（1878年6月27日—1972年9月1日），原名谏，又名瑞谏，别号双清楼主。广东南海人，生于香港。何香凝是著名政治活动家、女权运动先驱，画坛杰出的美术家，中国民主革命先驱廖仲恺的夫人。民革主要创始人之一，建立民国的功臣，也是新中国创始人之一（图12-26）。

4．缪伯英

缪伯英（1899—1929年），湖南长沙人。1920年11月参加了由李大钊组织的北京共产主义小组，成为中国共产党的第一位女党员。1927年8月缪伯英前往上海，在残酷的白色恐怖中开展地下工作。由于斗争环境险恶，食无定时，居无定所，长期清贫而不稳定的生活使缪伯英积劳成疾，在上海病逝时年仅30岁（图12-27）。

图 12-26 何香凝造型效果图

图 12-27 缪伯英造型效果图

12.6 禁毒社工形象设计

主题是设计苏州禁毒社工卡通形象。

设计一：角色身穿小马甲，上身T恤，下身短裤，搭配帆布鞋，运动休闲风的服饰造型更加突出人物积极乐观、富有活力以及充满生命力的特征。长发象征温柔，双马尾显得可爱，两者相结合，整体发型使得人物形象更加温婉友爱，更富有亲和力。配饰上设计了眼镜和手套。主色调的统一使得角色在视觉上更加协调、更加搭配（图12-28）。

图 12-28 苏州禁毒社工形象转面设计（作者：朱子璇）

设计二：灵感源为兔子。根据中国古老的生肖释义，兔子是机敏和幸运的象征，兔子也寓意着积极、善良、超越、和平。①外表设计：大大的眼睛充满着善良与热情，两个翘起的麻花辫充满活力，头饰是桂花，象征着苏州地域特色。脸上带有一块爱心胎记。②职位定位：学生志愿者，年轻人散发着青春的活力、生命的朝气。③服装设计：短装，马甲加短裤，形象干练，彰显了女性的纤细之感。④颜色设计：主体采用了淡黄色，脸上略施腮红，耳朵内侧粉色，体现出女性的可爱娇柔；马甲上面的花纹加入了一些时尚的元素，蓝色象征着沉着冷静，在此基础上加入了橙色，象征着生命和活力，箭头象征着禁毒社工引领人们向前走，步入更美好的生活（图12-29）。

图 12-29 苏州禁毒社工形象转面设计（作者：凌欣怡）

12.7 中草药拟人形象设计

中医文化历史独具特色。常言道："世间百草皆入药。"相传，神农尝百草，首创医药，被尊为"药皇"。世间百草皆有属性：寒热温凉，辛酸甘苦咸。中草药与中医药学渊源颇深，被古人赋予了无数别致风雅的名字。"草木亦含天地灵，根能生藤精生神"，千年来中草药汲天地之灵气，沐日月之精华，日积月累，孕育出"灵"，因与人类颇为亲近，便幻化人形，游走世间，又因与万物出自同源，所经之处疫病退散，草木丰茂，润泽一方。

以中草药为主题，拟人画法作为表现形式，以人的形态作为画面主体，草药本体作为背景。服饰采用形制不同的汉服，亦是中华文化源远流长的体现。设计目的是宣扬中医药文化，让更多人看到中草药独一无二的魅力，并再度重视起中国已经传承了千年的医术（图 12-30 和图 12-31）。

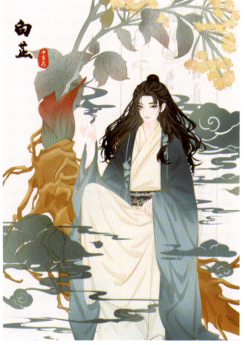

图 12-30 拟人画设计效果图（作者：李亚宏）

图 12-30（续）

图 12-31 文化产品设计（作者：李亚宏）

参 考 文 献

[1] 刘葵,陈义冰.影视动画造型设计[M].北京：现代出版社，2008.
[2] 汤姆•班克罗夫特.美国卡通教程：如何画出富有个性的卡通形象[M].王毅,译.上海：上海人民美术出版社，2009.
[3] 邹夫仁,邹少灵.动画造型设计[M].长沙：湖南人民出版社，2010.
[4] 黄卢健.动画设计造型[M].南宁：广西美术出版社，2007.
[5] 李喜龙.卡通角色设计[M].天津：天津大学出版社，2009.
[6] 刘锋,李笑缘,许歌.动画造型设计[M].北京：机械工业出版社，2012.
[7] 沈宝龙.动画造型设计[M].南京：东南大学出版社，2012.
[8] 黎贯宇.动画造型设计[M].北京：中国轻工业出版社，2019.
[9] 矫强.动漫造型设计基础[M].沈阳：辽宁美术出版社，2015.
[10] 克里斯多夫•哈特.简明动漫解剖教程——怎样绘制流线型的动漫形象[M].王毅,译.上海：上海人民美术出版社，2009.
[11] 王淑敏.动画造型设计基础[M].沈阳：辽宁美术出版社，2009.
[12] 潘俊,骆哲.动画角色设计[M].武汉：湖北美术出版社，2009.
[13] 苏海涛.游戏动画角色设计[M].北京：中国青年出版社，2011.
[14] 汤姆•班克罗夫特.动画角色设计：造型表情姿势动作表演[M].王俐,何锐,译.北京：清华大学出版社，2014.
[15] 林雨.卡通造型篇[M].北京：化学工业出版社，2009.
[16] 林雨.新概念动漫设计——机械漫画篇[M].北京：化学工业出版社，2009.
[17] 谭东芳,丁理华.动漫造型设计[M].北京：海洋出版社，2008.
[18] 李毅.角色设计[M].北京：中国青年出版社，2013.
[19] 沃尔特•里德.人体素描的艺术[M].王群,译.武汉：湖北美术出版社，2003.
[20] 林晃.超级漫画素描技法——草图篇[M].北京：中国青年出版社，2007.
[21] 林晃,松本刚彦,森田和明.超级漫画素描技法——基础篇[M].俞喆,等译.北京：中国青年出版社，2007.
[22] 林晃.超级漫画素描技法：头身比篇[M].李景岩,译.北京：中国青年出版社，2007.
[23] 林晃.超级漫画素描技法：透视篇[M].武湛,译.北京：中国青年出版社，2008.
[24] 刘君新.新动漫技法与欣赏（手绘技法集）[M].上海：上海科技教育出版社，2003.
[25] 李莉.中外动画角色造型风格分析[J].电影文学，2011.
[26] 房晓溪.动画角色设计教程[M].北京：中国水利水电出版社，2010.
[27] 马特斯.彰显生命力——动态素描解析[M].程雪,译.北京：人民邮电出版社，2009.
[28] 于朕.动漫画人物设计[M].上海：上海人民美术出版社，2009.
[29] 任伟峰,张然.动画角色设计[M].苏州：苏州大学出版社，2012.
[30] 刘洋.动漫角色设计与制作[M].北京：高等教育出版社，2007.
[31] 姚桂萍,丁海洋.动画造型基础[M].北京：高等教育出版社，2007.
[32] 李喜龙.动画角色设计[M].北京：机械工业出版社，2013.
[33] 王玉凤,李峰,辛禹良.动画美术设计[M].南京：南京大学出版社，2010.
[34] 袁晓黎.动画运动规律[M].北京：高等教育出版社，2008.

[35] 陈丽娜.从《疯狂动物城》看好莱坞动画中反面角色性格模式表达[J].岭南学术研究，2017.

[36] 朱建军.我是谁：心理咨询与意象对话技术[M].北京：人民卫生出版社，2015.

[37] 向朝楚.机械人角色的设计解构[J].工业经济管理，2014.

[38] 岩崎小太郎.从人体解剖学习人物画法[M].吴宣劼,译.北京：连环画出版社，2013.

[39] C.C动漫社.上吧！漫画达人必修课入门篇[M].北京：中国水利水电出版社，2013.

[40] 赓•赫尔脱格仑.动物画技法[M].付启源,曾文朗,译.北京：人民美术出版社，1987.

[41] 汤姆•班克罗夫特.迪士尼动画大师的角色设计课[M].嵇小庭,译.上海：上海人民美术出版社，2021.

[42] 岩崎小太郎.人体动态解剖学：漫画•插画•动画[M].褚天姿,译.北京：中国工信出版社，2013.

[43] 羽山淳一.人体动态速写[M].木兰,译.上海：上海书画出版社，2019.

[44] 耶诺•布尔乔伊.艺用人体解剖[M].毛保诠,译.北京：中国青年出版社，2016.

[45] 李喜龙.卡通角色设计[M].天津：天津大学出版社，2009.

[46] E.B.哈德斯佩斯.绝迹动物古抄本[M].万洁,译.武汉：湖北人民出版社，2017.